超機密

新世紀
福音戰士

最終研究報告書

人類補完計畫監視委員會◎著

廖婉伶◎譯

大風文化

▼新世紀福音戰士

截至目前為止的前情提要

西元2000年，在南極發生前所未見的大災害「第二次衝擊」，引起大規模地殼變動、異常的環境變化和各式各樣的糾紛。人類因為這場災害而失去全世界一半的人口。

之後過了15年，在慢慢開始能看到復興預兆的2015年。本作故事從日本的新首都「第3新東京市」拉開序幕。

突如其來的全新威脅……不論是生態、存在理由，就連行動原理都不明所以，被稱為「使徒」的生物們襲擊而來。

為了殲滅它們而製造的泛用人型決戰兵器「人造人‧福音戰士」，與以駕駛員身分而集結的──有著殘缺心靈並被安排好命運的「適任者」們。

適任者之一的碇真嗣雖然心懷對他人的恐懼及孤單，有時感到迷惑、有時態度激烈、有時甚至迷失自我，但仍不斷地消滅使徒。

他並不知道即將來到的絕望與希望、痛苦與喜悅，這所有的一切，全都是按照神遺留下來的劇本進行⋯⋯

在戰鬥的最後，他成為連自己都吸收，引發「第三次衝擊」的最後使徒「人類」。然後所有不完全的生命毀滅，一個完全的生命誕生，世界終於迎接註定的失敗。

失去心靈障壁，所有靈魂合而為一時，在福音鐘聲迴響之中，少年所選擇的世界未來將會是──

超機密

新世紀
福音戰士
最終研究報告書

▼前言

本書的創作目的，是為了要徹底理解漫畫版《新世紀福音戰士》（以下簡稱為《EVA》）。在《EVA》熱潮襲捲的1990年代後期，曾出版過難以計數、相同主旨的眾多書籍。近年來由於《新世紀福音戰士新劇場版》系列再次大受歡迎，即使沒有像以前那樣百家爭鳴，《EVA》的解讀書仍持續出版著。

這些書籍都是以電視版和劇場版這類影像作品為主題，漫畫版最多只有以參考程度的意義提及。若是基於這樣的原委，本書可以算是第一本以解讀漫畫版《EVA》為目的所出版的作品吧。

話雖如此，即便本書的目的是解讀漫畫版《EVA》，仍會碰到部分必須參考電視版和劇場版的情況。因此在本書中，會嚴密地區別漫畫版和除此以外作品的記述，以「不會為了符合論述而游移於兩者之間」為前提，說到底就是並非以整個《EVA》系列來探討，而是僅針對漫畫版來進行詳細解讀。

004

那麼，我們認為《EVA》的解讀書可以分為兩大類。一類是一邊徹底分析作品中的記述，一邊不斷參照官方設定等資料深入理解；另一類則是雖然把《EVA》當作題材，但基本上是提及關於自己的批判，或是發表與自己專門領域相關的研究成果，並沒有針對作品的詳細記述追根究柢。

然而本書會採用以上二者皆非的立場。雖然根據必要，也會提及跟《EVA》沒有直接關係的文獻，不過那終究只是當作嚴密考據《EVA》個別記述的工具而已。

另外，礙於篇幅考量，只要是《EVA》迷大家都知道的知識，例如「NERV」的意義和其目的等等，關於這些設定我們不會重新加以解說。由於本書也有準備用語集及設定由來等專欄章節，所以關於不容易理解的用語，希望大家能多多參考該專欄，也許有所助益。

▼目 次／超機密 新世紀福音戰士最終研究報告書

超機密
新世紀
福音戰士
最終研究報告書

NEON GEI
EVA

SIS FINAL REPORT
FOR YOUR EYES ONLY

NGELION

超機密

新世紀
福音戰士
最終研究報告書

▼凡 例

本書是以考察貞本義行　著／カラー‧GAINAX原作的漫畫《新世紀福音戰士》（Kadokawa Comics A出版）為目的之研究書。本書的內容是根據《新世紀福音戰士》第1～13集（台灣繁體中文版漫畫由台灣角川出版社所出版），以及日本《YOUNG ACE》2013年7月號為止的連載內容為基準所編著而成。

● 《新世紀福音戰士》整個系列會以《EVA》表示。

● 在本作登場的福音戰士會用EVA或是零號機、初號機等稱呼表示。

● 從漫畫版引用之內容會用「STAGE〜」表示該段劇情。

● 從電視版、錄影帶、DVD版引用之內容會以「電視版第〜話」表示。

● 從《新世紀福音戰士劇場版 Air／真心為你》引用之內容會以《EOE》表示。

● 從《新世紀福音戰士劇場版：序》引用之內容會以《序》表示。

● 從《福音戰士新劇場版：破》引用之內容會以《破》表示。

● 從《福音戰士新劇場版：Q》引用之內容會以《Q》表示。

NEON GENESIS FINAL REPORT FOR YOUR EYES ONLY
EVANGELION

SECTION-01

解讀漫畫版
【人物篇】

剖析《ＥＶＡ》的角色人物們在漫畫版中
的心理，徹底考察與電視版之相異部分。

新世紀福音戰士 人物關係圖

下圖為簡單說明於漫畫版《ＥＶＡ》登場的角色們的關係之關聯圖。
大家可以用來整理故事內容。

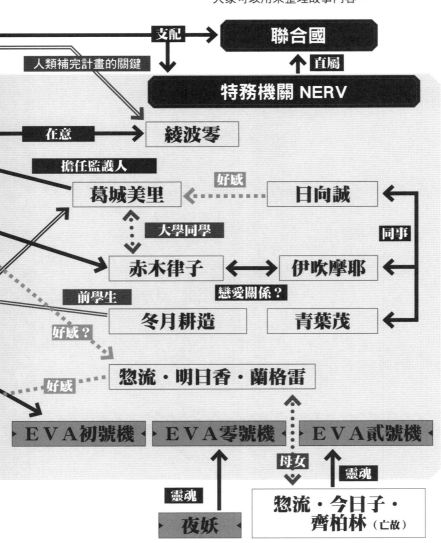

支配 → 聯合國

人類補完計畫的關鍵

↑ 直屬

特務機關 NERV

在意 → 綾波零

擔任監護人

葛城美里 ← 好感 ⋯⋯ 日向誠

大學同學

赤木律子 ↔ 伊吹摩耶

同事

前學生

戀愛關係？

冬月耕造　青葉茂

好感？

好感 ⋯⋯ 惣流・明日香・蘭格雷

ＥＶＡ初號機 ← ＥＶＡ零號機 ← ＥＶＡ貳號機

母女

靈魂

靈魂

夜妖

惣流・今日子・齊柏林（亡故）

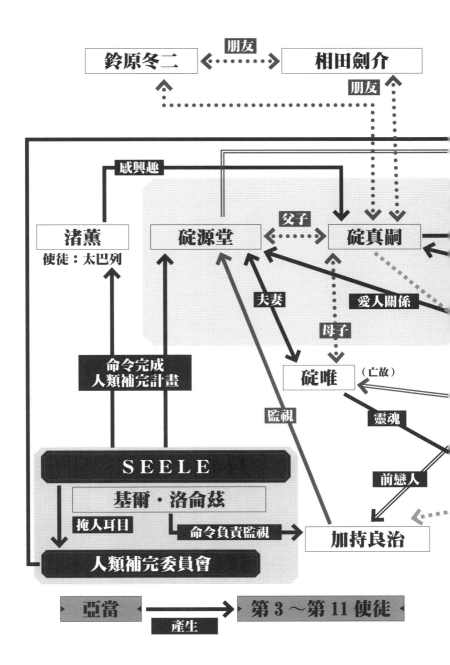

漫畫版在《ＥＶＡ》系列應該居於怎樣的定位？

▼漫畫版並不單純是電視版的注解

本書的考察對象《新世紀福音戰士》漫畫版，只是電視版、新舊劇場版、遊戲、官方選集等為數眾多的《ＥＶＡ》作品其中之一。不過與其他衍生作品相較之下，漫畫版被認為更加舉足輕重的原因，不僅因為作者貞本義行擔任過電視版的角色設定，而是大眾普遍認為，他從企劃階段就一直參與至今的背景所帶來的影響相當深遠。正因如此，才會產生「漫畫版是由對電視版內幕無所不知的作者所描繪，最容易理解的《ＥＶＡ》作品。」這樣的評價。

不過，實際上漫畫版有許多原創的劇情發展，角色的性格描寫也跟電視版有極大差異。所以我們不能將漫畫版單純地視為電視版的注解。事實上作者也很清楚漫畫與原作之間產生差距，而且還輕描淡寫地說過「或許就導演等人的觀點來看，並不會認同」（漫畫第2集第176頁）。

在這樣的背景下，我們會在此（第壹章）一邊特別著眼於與電視版的差異，一邊陸續刻劃出在漫畫版《ＥＶＡ》登場的角色人物們之心境。

漫畫版中碇真嗣的內心變化

▼ **封閉心靈的主角**

身為《EVA》主角的碇真嗣，是個經常被評價為沒有成長的角色，或是變成批評的箭靶子。尤其他在電視版，是被描寫成對將來和朋友關係懷著模糊不安的內向角色，他害怕他人的視線，想要極力避免跟他人，特別是跟父親扯上關係。不過另一方面真嗣又對孤獨感到不安，希望被他人需要等等，也有這種矛盾的想法。話雖如此，這個矛盾並不代表他有精神分裂的症狀，反而是他在某種程度上具備了健全精神的證據。正因為他即使欺騙自己，跟內向的自己做妥協，卻也知道那是在自我欺瞞，所以他才會對他人懷抱希望。

真嗣陷入消極思考的原因，一定是因為缺乏來自雙親的愛所造成的吧。年幼時由於初號機的實驗而失去母親碇唯，父親碇源堂把真嗣託付給親戚※1後，完全放棄身為父親的責任。

※1　在電視版真嗣是被託付給他稱為「老師」的神祕人物。

生　日：2001年6月6日
血　型：A型
年　齡：14歲
身　高：157公分
隸　屬：NERV／EVA初號機　專屬駕駛員

關於被託付給舅媽這件事，真嗣認為源堂「拋棄自己」，因而得出了「自己是沒有價值」的結論※1。

▼漫畫版是真嗣的成長故事!?

一般娛樂作品的主角，都被認為他們的使命是會隨著故事進展持續成長。然而，尤其是電視版的真嗣，卻是直到故事結局為止，都仍反覆不斷地前進和後退。正因如此，許多漫迷都做出「電視版的真嗣完全沒有成長」這種評價。當這樣的看法成為主流的另一方面，參與使徒設計的漫畫家あさりよしとお則提出了《（電視版的）EVA》是正統派「真嗣的成長戲劇」這個見解※2。

就算先不論哪種看法正確，在漫畫版都有詳細地描寫登場人物的內心和人際關係，也聚焦在真嗣於電視版裡不曾具體描寫過的心情變化。基於這個理由，普遍認為漫畫版是一部被改寫成符合「**真嗣的成長劇**」這個看法的作品。

※1 真嗣在漫畫版STAGE 8用草率的口吻對美里說「我什麼時候死掉都可以」，在電視版第貳拾六話他曾獨白過「果然我是沒人要的孩子」「像我這種人怎樣都無所謂」。說明自己沒有價值。

※2 刊載於漫畫第2集第173頁。

漫畫版的真嗣基本上也很內向，這點跟動畫版沒有差異。不過跟動畫版相比，他經常會把笑容、憤怒等感情表現出來，被描寫成是個稍微消極保守，卻是「**非常普通的少年**」。不僅如此，在STAGE17「**我……到目前為止也許都只是在假裝活著吧**」，他還展現出回顧過去的自己，並想與之訣別的樣子。另外，他在打倒薩基爾，把零從零號機救出來時，

真嗣：「只要活著的話，總有一天一定會覺得，能夠活著是一件挺不錯的事。」（STAGE 19）

他主動說出這句積極的話。從這句跟內向的真嗣形象不符的台詞，我們可以知道他的內心有很明顯的變化。順帶一提，這裡的台詞唯一的「只要一心想著活下去，哪兒都可以是天堂」這種想法重疊（STAGE 51）。

我們也來看看真嗣和源堂的關係變化吧。真嗣一直對拋棄自己的源堂懷著憎恨般的情感，但同時也渴求他身為父親的親情。不過源堂沒有回應他，在去掃唯的墓時他冷冷地對真嗣說：

「真嗣，你不用再依靠我了。」並說：「只有嬰兒才需要父母。」清楚明瞭地拋棄了他（STAGE 29）。雖然應該不是對此做出反應，不過後來在連同參號機殺害冬二時，真嗣情緒激昂地說「**我再也不要看到爸爸**」，之後就一直拒絕著父親（STAGE 41）。這個對父親的感情變化，若是以好意來解釋，應該是真嗣想放棄「撒嬌」。因為真嗣聽從源堂的話停止繼續像個嬰兒。

當故事接近尾聲時，明日香的精神污染、零的自爆、薰的背叛等悲慘事件重重打擊著真嗣。對於不斷失去重要人們的世界，真嗣捫心自問：「對我而言這個世界真的是我絕對要守護，而且不得不保護的嗎？」（STAGE 74）對真嗣來說，所謂的世界很顯然跟重要人們是相同意義。正因如此真嗣被他們傷害了，才對也傷害自己的世界感到絕望，而不是他想徹頭徹尾拒絕這個世界。在這個狀況下還能全盤肯定世界的是聖人和宗教家，而真嗣只是個隨處可見、「非常普通的少年」。

▼與《EOE》結局的差異

追根究柢，所謂的「成長」究竟是什麼呢？只是戰勝競爭對手和培育友情就是成長嗎？漫畫版的真嗣透過跟使徒戰鬥以及與同伴們交流，放棄撒嬌、破殼而出，開始改變內心以接受他人，最後甚至成功讓他拒絕過的世界恢復原狀。從他本來個性內向的狀態來看，真嗣表現出的變化是令人驚嘆的成長。

可是在《EOE》的結局有描寫到真嗣掐著明日香的脖子這個經典場面，他最後沒有殺害明日香，中途就放棄並哭了出來。

明日香看著哭泣的真嗣，喃喃自語說了一句「噁心」，然後迎接

▶ 在新劇場版中：

新劇場版中的真嗣積極地與周圍的人們交流，想要保護世界和同伴。不過這並不是真嗣的設定被改變，而是比起舊劇場版，周遭理解他的人較多，所以真嗣的反應也跟著變化。他情緒失控的描寫依然存在，精神方面並沒有變得比較成熟。

落幕。真嗣跨越各式各樣的困難和悲傷，看來有所成長，但結果還是回到出發點。內心深處渴求他人，因此不管是否恢復人類軀體，他都拒絕他人的這種行為，除了「自以為是」外別無他物。再者這個行為也跟《EOE》中的真嗣，藉由在手術室昏睡的明日香做出自慰行為的場面重疊。真嗣雖然渴求他人，但必須確保自己不受傷害，結果他還是只會拒絕對方。那樣的他對明日香來說確實是「噁心」吧。

漫畫版的最終話所描寫的真嗣雖然轉生過，結果依然是個內向的人，應該也有人會覺得他「噁心」的本質並沒有改變吧。不過就像他會反省：「之所以看不到希望，會不會是因為我沒去尋找它呢？」（STAGE 96）他並不是一味地**拒絕世界（他人），而是展現出自己踏入世界（他人）**的姿態。不過若他是為了那一步而重建世界的話，不可否認他是做得太過火了。

※1 起初明日香的台詞本來是「我絕對不會被你這種人殺掉」。不過導演庵野秀明不滿意這句台詞，他對飾演明日香的宮村優子提出問題：「妳在三更半夜醒來，有個陌生男人潛入房間，他明明可以襲擊妳卻只是看著妳自慰，妳覺得如何？」宮村回答：「覺得……噁心吧」，庵野同意並且採用「噁心」這句台詞。（出自NHK「BSアニメ夜話」《新世紀エヴァンゲリオン》）

如人類般的情感起伏被鮮明描繪的綾波零

▼ 明確地描寫出她與真嗣相遇後不斷改變的樣子

綾波零是EVA零號機專屬駕駛員，而且是作品的關鍵人物。起初她經常冷淡地對待真嗣，她曾喃喃自語說過：「**原本還要我去駕駛初號機呢⋯⋯**」（STAGE 13）也表示過：「**不想要的話是不是又要逃走呢？那麼初號機由我駕駛吧。**」（STAGE 17）等等令人不快的發言，不只是針對真嗣坐上初號機，更表現出對他的存在本身就感到不高興的樣子。她會採取那種態度，不只是因為源堂的存在。對這時的零來說，源堂是唯一的心靈支柱。真嗣身為源堂的親人，也擁有能讓初號機行動的能力，卻不想回應源堂的期待，應該令她感到焦躁不已吧。另外她還把自己稱為，

零：「**我彷彿是為了駕駛EVA才來到這個世上。**」（STAGE17）

明明不只是零號機，她也能讓初號機行動，卻因為專屬駕駛員出現，自己的價值下降了，她或許是這麼想的吧。不過就連源堂都不尊重零的人格和意志，只是為了自己的目的才一直重

生 日：3月30日
血 型：不明
年 齡：14歲
身 高：不明
隸 屬：NERV／EVA零號機
專屬駕駛員

020

視她。零雖然有發覺到這件事※1，還是依賴著源堂，除了駕駛EVA之外，她找不到自己的生存理由。

不過她在**屋島作戰**（STAGE18～19）被真嗣所救，以讓他看到笑容為契機，可以看出零的心境也慢慢地變化。尤其是在漫畫版有許多她像人類般的描寫。除了喜怒哀樂這些情感表現變得豐富以外，還有不知道泡紅茶的方法（STAGE29），在意明日香給真嗣的信件（STAGE33）等，也追加了喜劇性的一面。而且**注重於強調她對真嗣的想法**亦是一大特徵。在與使徒‧塞路爾的戰鬥之後，她明確地自覺到原本僅想著源堂來填補的心靈縫隙中，曾幾何時有了真嗣。後來她在為了救出被初號機吸收的真嗣而實行的打撈計畫期間，她祈禱著：「**碇同學，回來吧，我已經不想再做空虛的人偶了。**」（STAGE50）而且，她還主動呼喚初號機。

零：「我是妳，而妳是我，從前的我。
不行，不要帶走碇同學，把他還給我。」（STAGE51）

這時在真嗣的意識中，唯對真嗣說：「**你聽，海洋那面傳來呼喚你的聲音了。**」（STAGE51）由此可知**零的祈禱傳達給棲宿在初號機中的唯的靈魂**。真嗣能生還都是託零的福，這

是顯而易見的吧。之後零跟真嗣在NERV總部的庭院散步，向他坦白每次碰到真嗣的手，自己的心情就會產生變化。而且，

零：「能不能⋯⋯再一次⋯⋯讓我碰碰你的手？」（STAGE 54）

零如此問道，然後兩人互相握手。後來第三次衝擊時，這件事成為真嗣渴望原本世界的契機。

更鮮明地描寫零因為與真嗣相遇，像人類的情感萌芽的事件，就是與使徒阿米沙爾的戰鬥（STAGE 64）。受到阿米沙爾侵蝕，在意識中與阿米沙爾對話的零，了解到自己心中產生想要獨占真嗣、憎恨明日香的情感，因而流下眼淚。她的感情也流入並肩作戰的薰心中，他將這個情感形容為：「**有點溫暖，黏稠得有點噁心，好像會慢慢招緊胸口似的⋯⋯**」（STAGE 67）由此可知幾乎沒有感情的零產生了醜陋又像人類的強烈心思意念。零把對真嗣的感情深埋心中，將阿米沙爾捲入自爆。思及選擇自殺的零，真嗣流下眼淚。

> ▶ **在新劇場版中：**
>
> 　雖然不論在電視版還是漫畫版，零的設定和登場場面都沒有差別，不過她在《破》會為真嗣練習做菜，或是說出擔心明日香的話，情感表達被描寫得更加豐富。另外，「綾波零（暫稱）」在《Q》有穿著黑色戰鬥服登場。此外，在《序》有她把源堂的眼鏡放入眼鏡盒並隨身攜帶的描繪。

真嗣：「綾波……我真的不想失去妳……」（STAGE 66）

由此可以了解零與真嗣的心靈連繫是多麼的堅韌。之後以「第三個」復活的零似乎沒有繼承好不容易培養而來的感情，看起來連真嗣都不記得了（STAGE 67）。不過她在自家流著淚緊握住源堂的眼鏡之描繪（STAGE 68），暗示著她與第二個零的靈魂仍連繫著。

第三次衝擊時，零說：「我想要的不是這隻手……」（STAGE 87）她拒絕了源堂，與夜妖融合。之後真嗣渴望原本的世界，告訴她「會想要再一次地牽起妳的手」（STAGE 94），她露出了泫然欲泣又開心的表情。可以說藉由豐富地描寫零的感情，讓真嗣拒絕補完的理由更鮮明地浮現了吧。零最後對真嗣表達感謝，

零：「我將破碎、四散，降臨而灌注在萬物之中，然後靜靜地……等待著你的歸來。」（STAGE 94）

她如此說著並消失無蹤。她沒有在最終話登場，應該是她在嶄新世界並沒有以人類身分存在。零或許就是變成了世界本身，永遠守護著真嗣吧。

▼更鮮明地描寫與母親之間的互動

思念母親而奮戰的惣流‧明日香‧蘭格雷

生　日：2001年12月4日

血　型：A型

年　齡：14歲

身　高：157公分

隸　屬：NERV／EVA貳號機
　　　　專屬駕駛員

身為貳號機專屬駕駛員的惣流‧明日香‧蘭格雷，是名具備隨意指使旁人的強悍性格，以及擁有偶像般容貌的少女。她是個芳齡14歲就已大學畢業的天才兒童，自尊心很高，剛開始一直瞧不起同樣是EVA的駕駛員、但運動神經和頭腦都不如自己的真嗣。不過在跟使徒伊斯拉斐爾的戰鬥中，與真嗣成功做出合擊之後，她也逐漸對他敞開心房。

在漫畫版有明確說出**明日香沒有「父親」這個家人**。她是母親**惣流‧今日子‧齊柏林利用從精子銀行買來的精子，在試管中誕生的**（STAGE24）。今日子在作品中登場時已經去世，不過去世原因從明日香與使徒亞拉爾戰鬥的記憶中真相大白。今日子**因為實驗而精神崩潰，曾掐過明日香的脖子，最後了斷自己的生命**（STAGE60）。雖然這個原委跟電視版一樣，不過在漫畫版有清楚描繪出今日子的身影，應該可以更具體地說明潛藏在明日香心中的心理創傷。另外，在那之前的記憶，今日子對明日香如此說道：

今日子：「妳是特別的，是被特別做出來的一個特別的孩子，所以妳不要辜負媽媽的期望，不要輸給那孩子。」（STAGE60）

明日香在這段劇情之前，曾對真嗣說過「我是被選中的人，是與眾不同的」（STAGE24），對自己的優秀基因感到自豪，由此可以知道這句話就是母親說過的話。明日香執著於EVA駕駛員這件事的背後，應該有著無法忘記母親的話、不能違背她的期待這種強烈的意念吧。

可是，從今日子的「不要輸給那孩子」這句話，我們得以窺見今日子比起明日香本身，更重視自己的固執和門面。對於沒有父親的明日香來說，母親因為她是自己的女兒這個理由而不愛她，掐她的脖子，拋下自己死去這些事情，變成心中的巨大創傷，進而演變成精神崩潰的契機。

明日香在與亞拉爾戰鬥之後，就開始住院。從她攻擊前來探望的真嗣，想要像以前自己被今日子對待過一樣地掐他脖子的描繪（STAGE75），我們可以了解明日香的心理創傷是多麼地巨大。而拯救明日香的人不是別人，就是今日子自己。受到戰自（日本戰略自衛隊的簡稱）的襲擊，被送離避難的貳號機中，明日香於插入栓中清醒過來，因為死亡的恐懼而不禁叫喊著「**媽媽救我**」（STAGE80）。然後**棲宿在貳號機的今日子靈魂**回應了她的聲音，以生前的樣貌現身。

今日子不是真正的今日子，她一直跟自己在一起，因而甦醒過來。

明日香回想起溫柔母親的身影出現在夢中曾看過的向日葵花田的回憶。她知道掐自己脖子的

▼ 一直愛慕的對象不是真嗣而是加持

雖然漫畫版的明日香也對真嗣有些在意※1，但基本上似乎只把他當作是朋友的樣子。不過另一方面她對加持則懷有超越憧憬成人的感情，也曾認真地告白過（STAGE36）。結果雖然被甩了，但明日香並沒有放棄，當她被加持嘲弄「交不到男朋友哦」時，她打了他一拳說：「**我不要加持先生以外的人當我的男朋友。**」（STAGE50）可是這時的加持正計畫綁架冬月，做好赴死的覺悟，明日香似乎也察覺他的樣子有些怪異。雖然這次是明日香最後一次見到加持，但之後明日香因還是一直想念著他，在心中偶爾會呼喚加持。在明日香的補完場面可以了解到她的強烈心情。NERV相關人士都是一邊抱著各自愛慕的對象一邊迎

※1 拐彎抹角地確認真嗣是否在跟零交往（STAGE31），對他因為冬二死去而無法振作感到在意（STAGE41），對他被初號機吸收而無法出來感到擔心（STAGE49），雖然不是明確的戀愛情感，卻對他心懷著好感。

接死亡，**在明日香面前出現的就是加持**，加持更強烈地停留在她的心中。在明日香與真嗣之間沒有產生戀愛情感的背後，或許有著作者想把真嗣和零的連繫描繪地更強韌的企圖吧。

▼ 在最終話與真嗣重逢

在描繪著一如真嗣所願，世界恢復原狀的最終話中，前往高中聯考試場的真嗣搭救了一名在擠滿人的電車上無法下車的少女。而他拉住手的那個對象，竟然就是明日香。雖然真嗣隱約記得明日香而詢問她：「**我們以前是不是在哪裡⋯⋯見過面？**」卻被她回覆「噁心」。雖然無法確切知道明日香這時是因為什麼目的而搭乘電車，不過她應該跟後來遇見的劍介一樣，是要去考跟真嗣相同的明星學院附屬高中。真嗣和明日香以及劍介似乎會**再次以同班同學身分就讀同一所學校**。這時候在補完當時就已死去的冬二和美里沒有登場，或許不存在於這個世界吧。不過藉由描繪直到最後都並肩作戰的明日香現身於新世界的樣子，便是明確地表示真嗣的願望已經實現了。

> **▶ 在新劇場版中：**
>
> 　在《破》登場的明日香，名字被改為式波・明日香・蘭格雷。她不太會跟其他人交流，經常獨自一人玩著掌上遊戲機。另外，幾乎沒有描繪她對加持懷有愛慕之心，她在意的人只有真嗣。在《破》中，她以歐盟空軍上尉這個階級登場。在《Q》中她則用黑色眼罩遮蓋左眼。

擁有亞當靈魂的最後使徒・渚薰

▼希望被真嗣喜歡的使徒

外型是人類樣貌的**最後使徒・渚薰**。他在電視版雖然是給予故事極大影響的重要人物，卻只有在第貳拾四話登場，在漫畫版則是在STAGE 57登場後就駕駛貳號機，跟真嗣和零一起和使徒戰鬥（STAGE 63）。一定要劃分的話，與相較之下個性和年齡都很成熟的電視版的薰形成強烈對比，漫畫版的他給人年幼的印象。另外像是「**反正牠沒人照顧，早晚也是死**」（STAGE 57），追加了**他毫不猶豫殺死小貓的殘虐性，增添非人類的描寫**。而且面對因為小貓的死和明日香的負傷而感到心痛的真嗣，

薰：「**人類真是一種奇妙的生物，對自己以外的東西未免太有興趣了吧。**」（STAGE 62）

說出了以上的評論，可以了解到他根本不太理解所謂的人類。對於常做出荒腔走板行徑的薰，真嗣也說過「**我好像沒辦法喜歡你這個人**」（STAGE 62），難以掩飾他的不知所措。不

生日：2000年8月15日※
血型：不明
年齡：14歲
身高：不明
隸屬：NERV
※電視版中是2000年9月13日

028

過在跟使徒阿米沙爾的戰鬥中，自從零的心情及感受流入他的心中後，他也稍微出現一點點變化（STAGE 65）。薰知道零愛慕真嗣的心情，於是希望那份心情也能轉向自己，開始對真嗣產生渴望。從他與失去情感記憶的第3個零之間的互動也能了解這件事。零問他：「你跟我有一樣的感覺，為什麼？」（STAGE 71）薰雖然對她說：「的確，構成我們的物質相同。」但是卻對她說出這段話，

> ## 薰：「不同的是，我們以前結識過什麼人，還有過著什麼樣的日子。妳跟我雖然像，卻不一樣。」（STAGE 71）

最後還加上一句「這可是妳之前對我說過的話唷」。不過這個說法並不正確。確實零在第一次見到薰時，薰對她說「妳跟我一樣呢」，零回答過他「你跟我或許很像，不過我們並不一樣」（STAGE 62），但是她沒有說過「我們以前結識過什麼人，還有過著什麼樣的日子」這段話。從薰加上的這句話，我們得以窺見他**開始對跟他人之間的關係懷有強烈的關心**。

不過對於身邊的人一個個消失而感到絕望的真嗣來說，他沒有多餘的心力能接受薰的心情。雖然薰主動問真嗣「你是怎麼看待我的」，但真嗣並沒有說出明確的答案（STAGE 71）。薰對此感到失望，於是二人的距離大大拉開了。不過如果真嗣討厭薰的話，只要直接回答就行了。真嗣無法做出回答，雖然實際上暗示著**真嗣並不討厭薰**這件事，但是對接觸人

心時間很短的薰來說，只看得出他的態度代表拒絕。然後他與真嗣告別，為了完成被送進N

ERV的目的，操縱貳號機前往 Central Dogma。

▼SEELE把薰送進NERV的理由

在STAGE71，SEELE對薰說明「留給我們的希望只有一個，就是以神之子的身

分轉生為正統繼承人」，並且還說了以下這段話。

SEELE：「使徒誕生自逝去的白之月，是真正的正統繼承者，亞當則是他們的始祖，而那受了救贖的靈魂，如今只存在你的體內。」（STAGE71）

應該不須多加說明，這個「希望」就是意指人類補完計畫。而且從這時候SEELE發表「將

希望寄託於薰」這個宗旨，我們可以知道擁有亞當靈魂的薰引發第三次衝擊，實行補完計畫，

就是他們把薰送進NERV的目的。當薰接觸存在於 Central Dogma 的亞當，應該就會實行第

三次衝擊才對，可是實際上在那裡的是夜妖的肉體。雖然不清楚薰接觸夜妖會發生什麼事，

不過薰有說「我若接觸到這東西，聽說會引發第三次衝擊」（STAGE73）。從後來源堂

說的「就算那個少年接觸到夜妖，那所謂的補完也註定以殘缺告終」（STAGE75）這句

話推斷，可能會發生某種接近第三次衝擊的事態吧。不過薰沒有接觸夜妖，而是希望經由真嗣之手被殺死。

薰：「當你捏死我時，那種觸感會留在手裡。這麼一來，就算你討厭我，也忘不掉我了吧？」（STAGE74）

薰這麼說時，真嗣點頭回應「一定是吧」，依照薰的希望用初號機殺了他。薰聽到真嗣對他說不會忘記他，邊露出微笑邊死去。

由於薰最後的背叛，SEELE的計畫看起來像是失敗了，其實似乎並非如此。根據「我們一開始就該把這個可能性考慮進來的」「但是，在我們手中的死海古卷裡，卻沒有提到關於生命繼承者一事」（STAGE75）這些話，身為使徒的薰會被EVA打倒，以及薰不會引發第三次衝擊這些事，似乎都在某種程度的設想範圍內。雖然薰看似是以自己的意志選擇死亡，然而實際上也並沒有偏離SEELE的計畫。話雖如此，因為他們有說出「亞當或使徒的力量已經不可靠」這句話，所以可能的話，應該還是想利用薰實行第三次衝擊吧。

▶ **在新劇場版中：**

雖然薰在《序》和《破》中沒有什麼戲份，卻是在故事的重要局面登場，其存在不僅是知道這個世界的真相，而且肩負重大任務的設定仍維持不變。在《Q》中他以隸屬NERV的EVA第13號機的駕駛員身分登場。在《破》之後告知真嗣原委始末，鼓勵他、跟他並肩作戰。薰經常被稱為「SEELE的少年」。

推動人類補完計畫的司令官・碇源堂

▼只把他人視為道具的冷酷司令官

真嗣的父親，身為NERV最高司令官的碇源堂，是個為了達到目的不擇手段的冷酷人物。他也只把身為兒子的真嗣當作達成自身目的的一枚棋子，毫不顧慮他的感受和人身安全，好幾次強硬要他完成作戰。另外，在妻子唯的忌日，他在墳墓前與真嗣見面的時候，

源堂：「真嗣，你不用再依靠我了。」（STAGE29）

斬釘截鐵地拒絕他。對於受到零鼓勵、鼓起勇氣接近他的真嗣來說，這句話給他很大的打擊。而且NERV被戰自襲擊時，他還肯定地說：「**我在你的身上感覺不到疼愛或憐惜的念頭。**」（STAGE78）甚至還如此告白，

源堂：「我嫉妒你，因為你一個人就獨佔了唯所有的愛。」（STAGE78）

生　日	不明
血　型	不明
年　齡	48歲
身　高	不明
隸　屬	NERV最高司令官

於是他憎恨奪走唯一的神，逼迫真嗣幫他復仇。在漫畫版中，個性比電視版還要積極的真嗣嘗試接觸源堂※1，而源堂方面的主動拒絕可說是更加顯著的吧。

雖然他對零表現出溫柔的態度，在意她的安危，但那也只是因為她的容貌跟唯重疊，以及因為她是達成自身目的的必要人物才重視的，其實他沒有喜歡零本身（STAGE29）。對律子和她的母親直子也是一邊說著「我愛妳」，一邊只是為了目的而利用她們。源堂無情至極，甚至蹂躪他人心情都想達成的目的，在冬月的回想中真相大白（STAGE54）。他就是**向SEELE提議人類補完計畫的罪魁禍首**，為了計畫而一直推動NERV。然後，他親口說出他想利用人類補完計畫達成的真正願望，其實是引發第三次衝擊，讓人類接二連三被補完。臨死的源堂對出現在身邊的唯如此訴說道。

源堂：「我總是一個勁兒盼著……每天都想見到妳……」（STAGE92）

在初號機的啟動實驗之後，只想再見一次無法見到面的唯，就是源堂的願望。不過就算實現了願望心情也沒有平復，面對嘆息的源堂，唯溫柔地諄諄教誨……

※1 在跟明日香練習合擊時，真嗣曾做出邀約在走廊碰到的源堂吃午餐等行為（STAGE24），自己嘗試交流。看到他的樣子，明日香責備他「戀父情結」。

033

唯：「快想起來」「他讓你感受到的疼惜與憐愛，
還有生命力的強韌。」（STAGE92）

聽到這句話的源堂，想起了第一次碰到剛出生的真嗣的手，然後為之眼眶泛淚，以安穩的神情迎接死亡。由此可知他對真嗣的憎恨消弭，以平穩的心情死去。

在漫畫版中，**源堂沒有變成LCL就斷了氣**。雖然因為第三次衝擊而被補完的人類，在最終話有暗示都轉生至真嗣期望的新世界，不過或許**源堂不存在於這個世界**吧。雖然不清楚這件事暗示什麼，不過希望大家留意在描繪著源堂死亡的場面中，**唯的背後有零的身影**。那是所有人類都跟夜妖合為一體的零嗎？還是因為她只要碰觸希望合為一體的人物就會變成LCL，所以她並沒有碰源堂，源堂因此沒有被補完吧。雖然也能想成這是零的意志，不過看起來又像是唯阻止零那麼做。或許是體諒真嗣拒絕源堂那份心的零，或是把未來託付給真嗣的唯，放棄將源堂送到新世界去吧。

▼ 出現在源堂左手的亞當之眼

在STAGE71，**源堂張嘴吞噬亞當**。然後亞當在受到戰自的襲擊之後，出現在源堂的左手（STAGE77）。源堂的左手有著以前在啟動實驗救零的時候受到燒傷的痕跡（ST

源堂：「那就表示，喜歡最醜陋的部分，是吧。」（STAGE 77）

AGE13），他一邊望著傷痕，一邊露出扭曲的笑容說著，

這隻左手也有藉由自身意志發出絕對領域的能力（STAGE 78），表示亞當的肉體和他的能力完全被源堂吸收。不過當他想要跟零合而為一而去觸碰她的身體時，因為被零拒絕「**我想要的不是這隻手……**」（STAGE 87）而失去了力量。在STAGE 92可以看到由於失去左手，亞當的肉體從源堂身上完全消失無蹤。

不過在源堂「最醜陋的部分」這句發言中，包含怎樣的意義呢？說到源堂的左手，**是他第一次觸碰剛出生的真嗣的部位**（STAGE 92），而且在**唯的墳前牽著真嗣的手也是左手**（STAGE 90）。真嗣自唯死後不久就被寄養給親戚，可以把這時想成是兩人的手最後一次互相接觸的場面。**源堂失去了觸碰過真嗣的左手被零吸收，**也可以說源堂的左手被零吸收，手。不過若是從其他角度來看，也可以說源堂的左手被零吸收，降落在真嗣希望的新世界。或許是在表示真嗣與源堂最後的一點連繫吧。

> **▶ 在新劇場版中：**
>
> 在《破》中緩和了源堂對真嗣的冷淡態度，更進一步想參加零為了讓他和真嗣和解而企劃的餐會等等，描繪出跟之前截然不同的印象。也有在唯死後把隨身聽留給分開兩地生活的真嗣這個插曲。不過他的目的「再見到唯」這件事依然不變。

被強調母親和妻子兩種角色的碇唯

▼ 與初號機融合，保護成為駕駛員的兒子

真嗣的母親、源堂的妻子碇唯，隸屬於NERV的前身 Gehirn[1]。她是名優秀的研究者[2]，也是對EVA的開發有所貢獻的其中一人。她跟源堂結婚，在第二次衝擊後生下真嗣，在初號機的啟動實驗事故中被奪走了性命。唯的肉體就像塞路爾戰之後的真嗣一樣，與LCL同化，雖然並沒有恢復原狀[3]，不過她的靈魂跟初號機融合而為一留在其中，而真嗣沒有察覺到這件事，一直被母親保護著。源堂失去最愛的妻子，也是最了解自己的唯，把再次見到她視為勢在必行的願望，不斷推動跟SEELE截然不同，獨自的人類補完計畫。

知道初號機與唯的靈魂合而為一的，在NERV也只有源堂、冬月、律子等少數人，真

※1　在德語是「腦」的意思。是直屬人類補完委員會的調查機關，在唯死後被解散，源堂和冬月這些主要成員被轉移至新組織NERV。

※2　另外，NERV的副司令冬月是唯大學時代的恩師，把他邀至Gehirn的也是唯。冬月似乎對唯懷有愛慕之心，在舊劇場版及漫畫版，第三次衝擊發生時唯的幻影都出現在他的面前。

※3　這時以失敗告終的唯的打撈計畫，之後被再次利用成為真嗣的打撈計畫（STAGE51）。

生　日：1977年3月30日
血　型：O型
年　齡：享年27歲
身　高：157公分
隸　屬：Gehirn

嗣當然不知道真相※4。在與塞路爾戰鬥之前，她拒絕以前本來是自己（初號機）的駕駛員．零，要求源堂讓真嗣坐上去（STAGE 45）等等，與對兒子毫不關心的源堂形成強烈對比，表現出對兒子如執著般的態度。

之後，真嗣從初號機吸收時看到的光景，以及律子的發言等線索，發覺母親就在初號機內。在跟SEELE派遣的戰自及量產機戰鬥時，真嗣對被硬化酚醛樹脂固定，而無法行動的初號機呼喊，

真嗣：「動起來啊，媽媽！」（STAGE 83）

她做出了回應，為了保護兒子而以自己的意志脫離拘束。

另一方面，關於成為初號機的她對丈夫源堂懷著怎樣的感情，從電視版以及《EOE》的描寫都無法窺知。在《EOE》的第三次衝擊時，唯隨著第三個零出現在源堂的面前，她沒有責備也沒有安慰對真嗣說出賠罪話語的源堂。

就像這樣，從電視版以及《EOE》的描寫，直到最後唯對丈夫的感情都不清不楚※5，另外，她也幾乎沒有出現在真嗣的面前。

※4　因為源堂處理掉所有唯一的照片，真嗣只模糊記得母親的長相。

※5　在《EOE》源堂被初號機咬死。如果初號機＝唯的話，雖然能想成她不能原諒利用兒子的源堂，但是也可以想成源堂自己希望贖罪，而唯只是實現他的願望，所以無法做出肯定的結論。

▼漫畫版中唯的角色形象之改變

與幾乎沒有描寫唯與真嗣接觸的電視版及《EOE》相比，漫畫版的唯積極地跟真嗣接觸和交流。與使徒塞路爾戰鬥後，在被初號機吸收的真嗣面前出現的唯，

唯：「**不管你到哪裡，我永遠都會看著你的。自己走的路，要靠你自己做決定哦。**」（STAGE51）

對他說出像母親的溫柔話語，把他送回現實世界。

另外在漫畫版中還有揭曉唯被初號機吸收不是事故，而是出於她自己的意志[1]。她應該知道EVA若沒有以人類靈魂為媒介是不會啟動的吧（就像本書第56頁之後的考察一樣，似乎只有薰和零就算在沒有靈魂的EVA也能使其行動）。唯拜託冬月，希望他在自己走了以後能支持源堂的同時，告訴他「**為了人類的未來，也為了真嗣和將來的孩子們，我是義無反顧呀**」（STAGE92）。

在漫畫版也更詳細地描寫她對源堂的想法。源堂與夜妖（零）融合失敗後，在陷入茫然

※1　在啟動實驗之前，她對一直信賴著的冬月表明自己的決心。而且可以知道冬月沒有告訴源堂這個事實，看著他深陷自責之中，以消除唯被奪走的怨恨（STAGE92）。

038

若失的狀態時被律子槍擊，身負致命傷。跟《EOE》不同的是，只有唯獨自一人出現在他的面前。在這裡，對於自己為了見到唯而一直利用兒子真嗣這件事，源堂這麼說：「**我給那孩子的只有痛苦……**」（STAGE 92）第一次對真嗣表現出罪惡感。面對那樣的丈夫，唯回應道：「**快想起來……他讓你感受到的疼惜與憐愛，還有生命力的強韌。**」（STAGE 92）讓他想起自己確實愛著兒子。源堂對自己與唯的愛情結晶真嗣，會編織人類的嶄新未來這件事感受到希望，在她的注視下露出安穩的表情斷氣。

從這些變動，可以說唯在漫畫版中**被強調了**暗中守護著真嗣以及源堂，**身為母親和妻子這兩種角色**吧。

▶ 在新劇場版中：

在新劇場版《序》、《破》、《Q》中，唯完全沒有出現。雖然源堂一直愛著她這點並沒有改變，但是關於她被ＥＶＡ吸收是事故，還是出於自己的意志目前並不清楚。另外，她的姓氏被改成「綾波」，更強調跟零有某些關係。

EVANGELION

NEON GENESIS FINAL REPORT FOR YOUR EYES ONLY

（STAGE12）
美里阻止想要回去舅舅家的真嗣時，真嗣邊流淚邊囁嚅著自己的真正想法。

我不想回到以前住的地方。

解讀漫畫版
【設定篇】

在眾多媒體上發展的《EVA》隨著不同作品有各式各樣的設定。在本章會以漫畫版中特有的設定為目標進行考察。

初號機是如何被製造出來的？

▼ 截至EVA開發為止的經過

首先讓我們先來確認基本事項吧。EVA是人類集結科學之力製造出來的人造人，是以第1使徒亞當和第2使徒夜妖為基礎所製造的。而EVA建造的開端，要追溯至在南極發生過的第二次衝擊。

人類因為第二次衝擊發生的爆炸而失去了好不容易發現的亞當。不過，源堂得到冬月和赤木直子的協助，嘗試想要製作亞當複製品。這就是E計畫（亞當再生計畫），經由這個計畫而最早被建造出來的就是EVA零號機。

初號機在零號機的隔一年被建造出來，在該啟動實驗期間碰唯被吸收。源堂遭遇這起事故之後開始策畫的就是亞當計畫。不同於以製作亞當複製品為目的的E計畫，此計畫目的是要復原亞當本身。另外在作品中，就算有複製肉體的技術，卻沒有明確複製靈魂的技術[1]。

※1　試做替身插入栓時，律子表明「靈魂不能數位化」（STAGE34）。因為肉體是物體，雖然能製造疑似體＝複製品，但由於靈魂是情報，不能數位化就無法複製。

律子：「原本沒有靈魂的EVA，是為了讓人類的靈魂棲宿進去。」（STAGE70）

因此，要讓EVA動起來（除非例外）必須要讓某個人的靈魂棲宿在裡面。

換句話說，所謂的EVA可說是以亞當（或是夜妖）為基礎製造出來的「容器」，並讓人類靈魂棲宿在裡面的人造人。那麼，主角碇真嗣所乘坐的初號機，是如何被製造出來的呢？

▼ 初號機是以亞當為基礎製造的!?

首先，關於棲宿在初號機的靈魂我們並不需要深入考察。從律子的解說（STAGE70）等線索，碇唯的靈魂棲宿在初號機是顯而易見的。

那麼，初號機是以亞當為基礎製造出來的嗎？還是以夜妖為基礎製造出來的呢？關於這件事，從電視版和劇場版的描寫來推斷，一般的見解是「以夜妖為基礎製造的」。這個說法的最大根據，就是在電視版貳拾肆話基爾的台詞[2]。

※2 這是基爾訴說人類補完計畫的重點是「贖罪」的一段話。就像在《EOE》的小冊子用語集有記載「基爾·洛侖茲說『是夜妖的分身』一樣，EVA初號機似乎是複製夜妖的產物」，基爾的這段話可說是初號機是以夜妖為基礎製造的最大根據吧。

作品中應該最能掌握世界狀況的組織SEELE也曾確切地斷言說過「初號機是夜妖的分身」。這確實可說是不容置疑的事實吧。不過漫畫版將這句台詞做了變更。

電視版本來有的「夜妖的唯一分身」這部分被刪除了。這究竟是什麼意思呢？如果是要修正除了初號機以外也有以夜妖為基礎的EVA，應該只要刪除「唯一」就好了。連「夜妖的分身」都刪除，會讓人理解為像是在否定初號機是以夜妖為基礎製造的事實。《EVA》是一部始於電視版，在各式媒體上發展的作品，同時也是每次一有新作品問世，都會提出不同設定的作品。如此想來，也不能無視這句台詞的變更。在漫畫版，應該就是「初號機不是夜妖的分身＝是以亞當為基礎製造」這麼回事吧？

除了前面提過的台詞以外，經常會被提出當作初號機是以夜妖為基礎建造的根據，是「因為亞當計畫開始是在唯死亡以後（初號機製造之後），所以亞當不可能是初號機的基礎」這件事。的確，若要大量利用亞當的細胞，可能必須透過亞當計畫來複製。所以應該是NERV或SEELE企圖量產EVA而推行亞當計畫的吧。但是從原始亞當能取出多少細胞，或

是製作EVA需要多少細胞，我們無法根據作品中的描寫來判斷。如此一來，應該也可能是一邊確保亞當計畫必要的細胞，一邊用剩餘細胞製造初號機。因此，**我們不能否定初號機可能是由於亞當計畫仍處於初期階段，因而從亞當製造出來的。**

另外還有一點，有一句從電視版做過變更且與這件事相關，但令人深感興趣的台詞。那就是在SEELE給予薰指示的場面時基爾的台詞。在電視版貳拾四話SEELE一面說在薰的體內有亞當的靈魂，一面發表以下的言論。

> SEELE：「可是，重生後的肉體
> 已經融入了碇（源堂）的體內。」（電視版貳拾四話）

與這句話對照，在漫畫版改成以下的台詞。

> SEELE：「可是，我們判斷，重生的肉體肯定
> 也已經融入了碇（源堂）的體內。」（STAGE71）

這裡重要的地方，並不是斷定句變成推測句。而是「在體內」變更為「也在體內」這一點。

換句話說，在電視版應該只有源堂才有亞當的肉體，而在漫畫版中除了源堂以外還有別人持有，會變成以上的解讀。假設初號機是以亞當的肉體，就會理解為「不只是源堂，就連初號機都是使用亞當的肉體」這樣的意思，如此想來台詞會有所變更也是理所當然的。

▼因初號機是以亞當為基礎而出現的不妥之處

不過，一旦徹底推翻截至目前為止的定論，當然就會在其他地方出現無法說明的部分。

首先變成問題的是，**人類的祖先不是亞當而是夜妖這件事**。SEELE推行的人類補完計畫的最大目的之一，就是人類的贖罪。在《EOE》，是把以夜妖為基礎的初號機當作人類代表，藉由在生命之樹的中心處以碟刑為人類贖罪。雖然漫畫版跟《EOE》幾乎是一樣的發展，初號機被處以碟刑，若假設初號機是以亞當為基礎，以此來為人類贖罪就會產生不協調之感。

另外，另一個成為問題的，是第三次衝擊發生時變成宿體的初號機的狀態。關於這件事，有如以下冬月解說的狀況。

> 冬月：「人類所擁有的智慧之果與使徒所擁有的生命之果，如今獲得兩者的EVA初號機，正回歸到生命的胚芽——生命之樹中去。」（STAGE 89）

關於第三次衝擊的詳情我們會在第四章進行考察，不過第三次衝擊需要同時擁有智慧之果和生命之果兩方的存在（雖然在《EOE》被稱為「等於神的存在」，但是在漫畫版並

沒有像那樣的記載）。所謂的「生命之果」是指²S機關，從亞當誕生的使徒們所擁有的東西[1]。初號機曾藉由吃使徒來吸收²S機關（STAGE46）[2]。另外，所謂的「智慧之果」，是指夜妖與夜妖所產生的使徒＝人類擁有之物（同[1]）。

如果初號機是從夜妖製造而來，在它從使徒身上吸收²S機關的當下就會得到「智慧之果」和「生命之果」兩者。不過，**若初號機是從亞當製造而來，對於初號機是從何處得到「智慧之果」這個疑問就會得不到**答案。當然或許可以提出「只是在作品中沒有描寫是從何處得到」這種可能性，但仍無法給予明確的回答吧。

像這樣一旦認為初號機是以亞當為基礎製造出來，人類補完計畫的目的、贖罪與人類轉世的儀式就會產生不自然的論點。**雖然無法否定「初號機＝以亞當為基礎說」的可能性，但我們仍必須說「初號機＝以夜妖為基礎說」**是較為自然的解釋。

結論
CONCLUSION
▼

雖然認為初號機是以夜妖為基礎較為自然，但仍不能否定以亞當為基礎的可能性。

※1 出自刊載於EOE小冊子裡的用語集。

※2 雖然也有「如果初號機的基礎是亞當應該擁有²S機關吧」這樣的解釋，不過從薰用「亞當的分身」來表現（STAGE72），並沒有貳號機擁有²S機關的描寫，我們無法歸納出「如果是以亞當為基礎會擁有²S機關」這個結論。

零與薰是如何誕生的？

▼ 繼承亞當靈魂的薰

薰代替明日香，以EVA貳號機的駕駛員身分被分配至NERV總部，他碰到零，用彷彿察覺到什麼似地主動搭話。

薰：「妳跟我一樣呢。」（STAGE62）

薰究竟是抱著怎樣的企圖說出「跟我一樣」呢？雖然薰在電視版第貳拾四話也說過一樣的話，但這時零只有回他一句：「你是誰？」然而漫畫版的零，在某種程度同意薰的意見，同時也表現出像否定般的反應。

零：「你跟我或許很像，我們並不一樣。」（STAGE62）

我們認為這個反應有所差異的原因，是出於電視版中薰見到的零是第三個，相對的漫畫

▼漫畫版的零給予作者獨到解釋的正當性

零誕生於負責建造EVA的人工進化研究所某處。這是EVA建造負責人赤木直子的女兒律子所揭曉的真相。

> **律子：「就在你（真嗣）母親消失的同一個地點，那孩子以一個沒有靈魂的空殼子狀態誕生了。」（STAGE70）**

真嗣的母親唯在EVA初號機的啟動實驗中喪命（STAGE33）。其原因似乎跟真嗣變成LCL，被初號機吸收的時候（STAGE48）是相同現象。雖然真嗣那時有打撈成功，並恢復成原本的樣子，但唯當時卻是以失敗告終。本來唯應該被打撈起來，取而代之誕生的

※1 在電視版中，第二個零在阿米沙爾戰死去後薰才登場，但在漫畫版則是薰先登場，接觸第二個零之後她才死去。在STAGE71第三個零主動問薰：「你有跟我一樣的感覺，為什麼？」薰用理解第二個零說過的話的意思對第三個零說明：「的確，構成我們的物質相同（中間省略）不同的是，我們以前結識過什麼人，還有過著什麼樣的日子。妳跟我雖然像，卻不一樣。」

版中的零則是第二個^{※1}。

從SEELE的發言，可以知道薰擁有從亞當打撈起來的靈魂（STAGE71）。另外，薰也對第三個零說「構成我們的物質相同」。這是意指零也擁有來自亞當的什麼東西吧。

卻是沒有靈魂的零[1]。換句話說，**零的身體是唯的身體重新組合而成**。這件事從唯和零的外表相似，源堂執著於零這些線索都顯而易見。

另外，在收錄《EVA》關係者座談會訪談的《分裂・福音戰士（スキゾ・エヴァゲリオン）》，貞本義行描述零是「繼承亞當基因的女孩」「有一半是唯的基因」。如此說來，在製造零的肉體時有混入亞當的基因，而初號機的基礎就是亞當了。因為在電視版有揭曉初號機的基礎是夜妖（電視版貳拾肆話），貞本的發言與事實產生矛盾。如果把貞本這時的發言想成是講錯，他是想說不是「亞

※1　從零的身體會成長這件事可以推測被打撈起來的零的肉體跟新生兒一樣。在唯的打撈計畫時應該有在場的直子看到年幼的零很驚訝（STAGE69），一般認為這是因為在打撈當時，唯的肉體並沒有被發現的緣故。

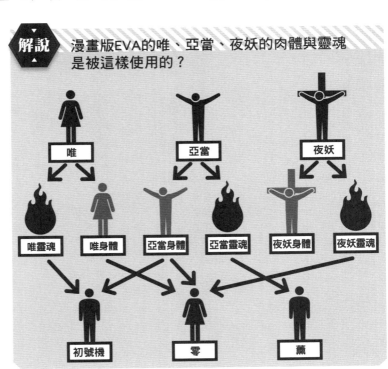

解說 漫畫版EVA的唯、亞當、夜妖的肉體與靈魂是被這樣使用的？

唯　亞當　夜妖

唯靈魂　唯身體　亞當身體　亞當靈魂　夜妖身體　夜妖靈魂

初號機　零　薰

當的基因」而是「夜妖的基因」，就不會有矛盾了。不過就像前面曾提過的，在漫畫版有留下初號機是以亞當為基礎建造的可能性。如果是這樣的話，或許在貞本的解釋中，初號機是以亞當為基礎建造，零的身體不是混入夜妖而是亞當的基因，才是漫畫版正確的解釋。如此想來，薰對零說「妳跟我一樣呢」這樣的發言，其意義也就更加明確了※2。

而且，普遍認為零的靈魂是夜妖的。在電視版中，這是於《EOE》的小冊子等地方所揭曉的情報；；在漫畫版中則是由冬月把零稱為「殘缺的夜妖之心」可得知。此外，從第三次衝擊前夕零自源堂身上奪走亞當時，零一邊說「我回來了」一邊進入夜妖的身體，我們可以知道零是夜妖身體不足的部分＝擁有夜妖的靈魂。

結論
CONCLUSION
▼

薰的身體和靈魂之設定跟電視版幾乎相同。零可能擁有亞當的基因。

※2　由於電視版有明確說出初號機的基礎是夜妖，從初號機誕生的零沒有亞當的要素。因此，在這裡解釋為「等同於擁有使徒祖先的靈魂的生物」這種程度的意義會較為恰當吧。

從人類變成LCL 這件事揭曉的真相是？

▼ 所謂的LCL是什麼？

LCL是注入EVA駕駛艙的液體。讓駕駛員能與EVA接觸神經和吸入氧氣，肩負在精神和物理層面保護駕駛員的職責[1]。LCL是從位在Central Dogma最下層的夜妖身上流出，NERV將之利用於操縱EVA。順帶一提這個地方，被取名為「L.C.L PLANT」（STAGE32）。在《新世紀福音戰士 FILM BOOK（新世紀エヴァゲリオン フィルムブック）》和《新世紀福音戰士 分鏡集（新世紀エヴァゲリオン 絵コンテ集）》，有記述LCL是「Link Connected Liquid」的簡稱，但在作品中不存在這樣的記載，這個簡稱在《EOE》的小冊子用語集被否定了。因為若直譯「Link Connected Liquid」會是「連接用的液體」，當初或許只是用來表示連接駕駛員與EVA的神經的液體這個含意。不過，LCL並不單純是連接用的媒介。

※1 出自刊載於《EOE》的小冊子用語集。

當真嗣與初號機的同步率超過400%時，曾留下戰鬥服溶入LCL之中（STAGE

052

48）。雖然真嗣後來有被打撈起來，但過去真嗣的母親唯卻發生變成LCL被初號機吸收的事故。此外，第三次衝擊發生時，有描寫地球上的人類都變成LCL的情況。像這樣所謂的LCL是指人類變成液體，稱為「生命之湯」（STAGE 48）。

▼變成LCL的條件與其意義

人類變成LCL的條件，是人類失去本來擁有的絕對領域。在第三次衝擊，因為夜妖的反絕對領域，生物全都失去絕對領域，變成LCL。所謂的絕對領域是「每個人都擁有的心靈障壁」（STAGE 73），也稱為區別自己和他人的「自我界限」（STAGE 48）。換句話說，人類因為失去絕對領域而不再需要區別自己和他人的界限＝肉體，於是藉由變成LCL跟他人溶合，可以成為相同的存在※2。我們認為第三次衝擊時，在日向誠、伊吹摩耶、冬月的面前會個別出現美里、律子、唯，是在比喻各自對最思慕的人物敞開心房。

變成LCL就是變成沒有意志的液體，給人一種彷彿死去的印象，事實上，跟死亡是完全不同的意思。關於前面提過真嗣和唯溶入初號機裡的現象，律子曾主張可以重新構成肉體。

※2　這是SEELE在人類補完計畫作為最終目標的「人類的理想狀態」。

律子：「**我們要再次形成真嗣的肉體，讓他的精神安定下來。**」

美里：「**做得到嗎？**」

律子：「**只要有MAGI的話。**」（STAGE48）

換句話說，雖然依技術程度可能成功或失敗，但理論上來說用打撈方式讓變成LCL的人類恢復原狀是可能的。只是真嗣的打撈工作進行期間，從律子她們害怕LCL從插入栓被排出這件事看來，要從LCL打撈人類似乎必須同時保存LCL和靈魂的樣子。

另一方面，沒有變成LCL就死亡的人類是無法重生的。這是因為靈魂在失去肉體前就已經消失無蹤了。雖然在第三次衝擊變成LCL的人類後來重生，但在這之前就死去的人類（赤城直子和冬二等人）當然無法重生。另外，雖然不能判斷在《EOE》源堂是否有變成LCL，不過因為漫畫版的源堂有明確地描寫沒有變成LCL（STAGE92），我們認為他也不存在於重生後的世界[1]。

※1 在《EOE》的源堂被唯、零、薰否定自己的應有狀態和對待真嗣的方式，一邊向真嗣道歉一邊迎向被初號機吃掉這種沒有救贖的死亡。不過漫畫版的源堂只有跟唯對話，知道唯是為了真嗣才自願留在初號機裡。源堂因為這段對話而想起對真嗣的親情，露出得到救贖的表情死去。

▼明日香在電視版和漫畫版的不同待遇

在《EOE》中，明日香乘坐的貳號機被EVA系列解體後，雖然被朗基努斯之槍（複製品）貫穿，卻沒有描寫明日香本身發生什麼事。第三次衝擊時也沒有描寫明日香變成LCL的情況，明日香生死不明。不過因為第三次衝擊後只有真嗣和明日香被留下來，可能只是沒描寫到明日香如何倖存，她是在變成LCL後復活的嗎？諸如此類的解釋眾說紛紜。

不過在漫畫版就像其他登場人物一樣，也有描寫到明日香變成LCL的情況。第三次衝擊後她跟其他人類一樣（雖然失去記憶）獲得重生，並沒有像《EOE》那樣「只有明日香是特別的」這種事。因為漫畫版的明日香對加持心懷的戀愛感情被認為比電視版更強烈※2，或許對真嗣來說不再是特別的存在。

結論 CONCLUSION ▼

變成LCL不同於單純的死亡。明日香跟電視版相比不再受到特別待遇？

※2　雖然一般認為在第三次衝擊會描寫該名角色對最思慕的人物敞開心房，不過出現在明日香面前的不是真嗣，而是加持良治（STAGE91）。

是誰的靈魂棲宿在零號機上？

▼ 關於過去圍繞著棲宿在零號機的靈魂之爭論

在初號機和貳號機上分別棲宿著唯和今日子（明日香的母親——惣流‧今日子‧齊柏林）的靈魂。那麼，究竟誰的靈魂棲宿在零號機上呢 ※1？到目前為止圍繞著這個問題的爭論已經反覆過許多次了。可以說每次爭論時，一定都會提出來當參考的就是電視版第貳拾四話，真嗣駕駛的零號機暴走的場面（在漫畫版沒有描寫）。親眼目睹這一幕的律子出於直覺地說：

「**零號機想揍的是我吧。**」從這裡浮現的是「赤木直子說」。

「赤木直子說」是基於以前曾跟源堂搞外遇的直子，對目前處於相同情況的女兒律子產

※1　針對「誰的靈魂棲宿在零號機上？」這個問題，官方提出的回應是在2003年發售的PlayStation2專用遊戲《新世紀福音戰士2（新世紀エヴァンゲリオン2）》（以下用《遊戲版》表示）。其中有公開經年累月包覆著神祕面紗的《EVA》背景的幾項設定。其中一個就是首次明確說出沒有任何人類靈魂棲宿在零號機內。不過，既然本書的目的是要解讀漫畫版，若要以遊戲版的記載為基準，武斷地說「沒有任何人類靈魂棲宿在零號機內」未免過於輕率。追根究柢，漫畫版、電視版和遊戲版的劇情並不全都一致。在這裡至少必須要針對漫畫版的描寫來回答「誰的靈魂棲宿在零號機上？」這個問題。

生「嫉妒」，因而想要揍她[2]。確實在作品中的該時間點，找不到會想揍律子的其他人物。

話雖如此，唯和今日子都是因為跟EVA接觸而失去靈魂且肉體被吸收，很容易想像得到像**這樣被EVA吸收的過程中一定會伴隨著「精神污染」**。無論如何都難以想像，只是單純跳樓自殺的直子靈魂會棲宿在零號機上。另外，跳樓之後的直子並沒有馬上斷氣，雖然也可以解釋為在死前讓她接觸零號機，不過這樣的說法相當勉強。追根究柢如果直子的靈魂棲宿在零號機上，既然有單純的人格（請注意不是靈魂）移植的MAGI存在，那應該會有律子對零號機表現出某種情感的描寫，卻沒有看到。

▼棲宿在零號機的靈魂究竟是誰？

要推測棲宿在零號機上的靈魂，就應該留意同樣在電視版第拾四話，律子的其他發言。

律子：「又要跟那時候一樣嗎？打算把真嗣吸收掉？」（電視版第拾四話）

在這裡說的「那時候」，我們推測是指唯或今日子的接觸實驗。律子擔心EVA會不會跟她

※2 基於相同的理由，也有唯的靈魂說或是零的靈魂說。不過就像後面會提到的，以作品中的技術力不可能複製靈魂，唯的靈魂已經棲宿在初號機，零則是以駕駛員身分活動，她們的靈魂共同棲宿在零號機這個看法很明顯是錯誤的。

們那時候一樣，這次換成要吸收真嗣。也就是說所謂的「又要跟那時候一樣嗎？」應該是指

零號機開始侵蝕真嗣，跟以前的接觸實驗一樣吧。可是，唯或今日子進行接觸實驗時，EV

A初號機、貳號機上棲宿著誰的靈魂呢？答案當然是「誰也沒有」。如此一來，我們是不是

也能想成**零號機也跟過去實驗的時候一樣，沒有任何人的靈魂棲宿在內**呢？

在本作的漫畫版和電視版裡都有描繪的第一次暴走的事

情。此外，初號機在雷里爾戰（電視版第拾六話）和塞路爾戰（STAGE47、電視版第拾

六話）也有暴走。每一次的暴走，都是唯棲宿在初號機的靈魂所發動的，從

在電視版第壹話和第三次衝擊前夕，初號機在沒有駕駛者的情況下做出行動，也都被解釋是

唯在介入，EVA之所以失控，都讓人有種必須有某個人的靈魂棲宿的這個先入為主傾向。

從這件事，我們深信無論如何零號機也一定有引用某人的靈魂，於是一直提倡赤木直子說這

個假設。不過，若單純地從前後文的邏輯性來推測，可以想成零號機沒有任何人類靈魂棲宿。

▼量產型EVA也沒有靈魂棲宿!?

讓我們再從其他的角度進一步查證吧。在這裡也舉出不清楚棲宿著誰的靈魂的機體量產

型（²S機關搭載型）EVA。如果先不管爭論，關於「誰的靈魂棲宿在量產型（²S機關搭

載型）EVA？」這個問題，以結果來說應該能解決棲宿在零號機的靈魂之問題。

在第三次衝擊開始前夕所投入的量產型EVA，有搭載刻印「KAWORU」的替身插入栓（STAGE81）。如果和NERV的替身插入栓製造方法一樣，SEELE準備的替身插入栓應該是使用**薰的複製品和人格**[1]。

另一方面，NERV在他們擁有的EVA上把替身插入栓投入實戰的，只有在對上參號機（巴迪爾）的戰鬥這麼一次而已。此時因為在搭載替身插入栓的初號機上有唯一的靈魂棲宿，從這個例子只會得到「替身插入栓能利用在有靈魂的EVA」這個分析。無法當作「替身插入栓也能用在沒有靈魂的EVA嗎？」，或是「誰的靈魂棲宿在量產型EVA？」這些問題的回答根據。

因此我們暫且把注意力轉向替身插入栓的材料吧。量產型EVA的材料是薰，第1使徒亞當的靈魂棲宿在他的身上（STAGE71）。大概是因為這樣，他可以自由設定與複製亞當肉體所建造而成的貳號機之同步率（STAGE72），甚至展現出不須駕駛即可操縱貳號機的能力（STAGE72）。

對薰來說EVA沒有靈魂似乎很容易操縱，他曾如此陳述道。

薰：「不需要靈魂也能同化，現在這架貳號機的靈魂又處於自我封閉。」（STAGE72）

※1　在STAGE35搭載初號機的替身插入栓是使用零的複製品和人格（參考STAGE34）。

此外，就算有靈魂棲宿，只要「自我封閉」，似乎還是能完全操縱的樣子。

那麼，SEELE勢在必行的願望「第三次衝擊」是絕不容許失敗的。當時投入的量產型EVA應該必須是可以完全發揮薰（替身插入栓）「不需要靈魂也能同化」的能力。既然如此，**將量產型EVA想成是沒有靈魂棲宿會較為妥當。**

然而同樣的想法對零來說應該也適用吧。總而言之，就像對亞當靈魂的棲宿者（薰）來說，以亞當為基礎製造的EVA（量產型）沒有人類靈魂會較容易操作一樣；**對夜妖靈魂的棲宿者（零）來說，以夜妖為基礎製造的EVA沒有人類靈魂應該也會比較容易操作。**

在E計畫中，提升EVA與駕駛員的同步率絕對是一大課題。畢竟若非如此，就會「不能當成兵器派上用場」，無法打倒使徒。就像當初一直接受零的初號機最後開始拒絕零一樣，EVA若有人類靈魂棲宿，對零和薰這種特別存在來說只會綁手綁腳。既然這樣，當然可以認定零號機也沒有人類靈魂棲宿。

另外，我們也來嘗試探討**陷入量產型EVA有靈魂棲宿這個假說的僵局**吧。首先做為大前提必須先擱在一邊不談的，就是以下律子的發言。

律子：「人心……靈魂不能數位化。」（STAGE34、電視版第拾七話）

如果SEELE與NERV的技術力相當，就不可能讓相同靈魂都棲宿在量產型EVA。

無論如何，畢竟靈魂不能數位化，也就是不能複製。因此舉例來說，在嘗試想像棲宿在量產

機的靈魂是亞當，或是組成薰的基因提供者（人類）的時候，在多達9架的量產型當中，應該最多只有2架無法特別指定靈魂的本來持有者。只要無法使其餘7架的靈魂保持沉默，就不能完全成立這個主張。

如果具備SEELE的力量，隨便抓來幾個人應該也能勉強他們跟量產型接觸吧。不過，追根究柢「哪架EVA有誰的靈魂棲宿？」這個疑問，理所當然應該從以駕駛者和EVA的關係為基礎來解決這個前提發展而來。因此，不知道是哪7個人的靈魂被搭載在量產機上這個回答，應該是從發問的當下就予以駁回的。反而是量產型EVA沒有靈魂棲宿，同樣的零號機也沒有靈魂棲宿這樣的想法，可說是最單純且沒有矛盾的解釋吧。

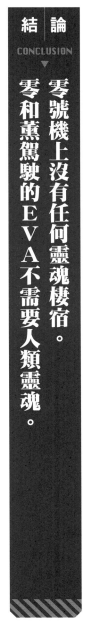

結論
CONCLUSION
▼
零號機上沒有任何靈魂棲宿。
零和薰駕駛的EVA不需要人類靈魂。

SECTION-02

05

TEXT ONLY

將朗基努斯之槍刺在夜妖身上的理由是？

▼ 有必要刺上朗基努斯之槍嗎？

朗基努斯之槍具備無條件貫穿絕對領域這種令人印象深刻的可怕威力，而從南極回收時，朗基努斯之槍則用於完全不同的用途刺在沉睡於 Central Dogma 的夜妖身上。從南極回收長槍時，源堂說了以下這段話。

源堂：「拿到了這把『槍』，我們人類至少在『約定的時間』來臨之前可以多爭取一點時間。」（STAGE30）

這個時候源堂因為得到朗基努斯之槍所得到的時間究竟是什麼呢？要知道這件事，首先我們必須了解長槍所擁有的效力。

▼長槍真正的力量不只是絕對領域無效化

關於朗基努斯之槍的效果，在電視版第貳拾貳話並沒有明確地描寫。**而夜妖身上的長槍被拔出後本來失去的下半身轉眼復原**，這一幕在漫畫版中也有描繪相同的場面。雖然與電視版不同的是被拔除的瞬間沒有發生變化（STAGE61），但在源堂想把亞當和夜妖融合時，下半身已經復原至膝蓋了（STAGE87）。從這件事我們可以知道**朗基努斯之槍具有阻礙夜妖肉體復原的效力**。要考察這個效果只能從電視版的描寫來推測。

調查隊員：「是槍，把槍拉回來！」（電視版貳拾壹話）

亞當失控時，調查隊的其中一人叫喊著這句台詞。關於朗基努斯之槍可以讓絕對領域無效化，我們從與亞拉爾的戰鬥，以及在舊劇場版長槍複製品貫穿貳號機這兩件事也能明顯看出，如果亞當具備絕對領域，人類想要得到就必須消除絕對領域。既然如此，在葛城調查隊的實驗中，想成長槍被插在亞當身上應該是較為恰當吧。以結果來說雖然實驗以失敗告終，失控的亞當引發第二次衝擊，不過從這起事故當中，科學家發表「**有0.1秒也好，讓它自己擠出能干涉反絕對領域的能量。**」（電視版貳拾壹話）和補完計畫發動時摩耶說的：「**所有的現象都酷似15年前的狀況。**」（STAGE87）這些台詞可以得出一個主張。第二和第三次衝擊時所發生的反絕對領域不是只有亞當和初號機使其產生，而是利用朗基努斯之槍的效力

擴大反絕對領域的振幅。雖然在此會產生「那麼為何被刺上長槍的夜妖會因反絕對領域的效力而沒有回歸生命之湯呢」這個疑問，但這件事用夜妖沒有靈魂就足以說明了。夜妖的靈魂（心靈）在零的體內，被長槍刺穿的夜妖沒有靈魂只是容器，可以推測它不能產生絕對領域。

因此不是讓反絕對領域發生而是增強的話，夜妖也不會消失。

不過，只用這件事不能說明長槍阻礙夜妖肉體復原。在這裡讓我們再次探討反絕對領域吧。在第二和第三次衝擊發生反絕對領域時，所有的生物都無法保持自我界限，回歸為LC L。如果從生命整體來看可能是生命的一種形態，但是以個別單位來看，卻跟死亡幾乎沒有差別。換句話，說朗基努斯之槍可說是加速死慾的裝置。至於夜妖因拔出長槍而下半身復原且肉體再生，由此可知可以說它擁有想要活下去的動力（靈魂以外的意念）。它的肉體應該是因為插入了朗基努斯之槍，抑制了肉體具備的生命動力，才會讓再生一直延遲吧。

▼夜妖若是復活，補完計畫就會強制發動!?

如果用長槍刺穿夜妖的理由是要阻礙它的肉體再生，那假設沒有刺上長槍，夜妖的肉體更快地再生，又會引發怎樣的事態呢？

在亞拉爾戰使用長槍時，從冬月說：「用那個東西不是還太早了嗎？」還有他對源堂說：

「老頭們不會默不作聲哦。」（STAGE 61）這件事來看，**SEELE在這個時間點似乎**

不打算拔出長槍。而且這時候剛開始開發量產機，儀式需要的ＥＶＡ系列還沒有到齊。從後來ＳＥＥＬＥ不顧必要數量還沒齊全，就實行補完計畫這件事看來，我們可以得知拔出長槍後**夜妖復活的話，補完計畫將會以ＳＥＥＬＥ不希望看到的形式發生**。第三次衝擊前夕，站在夜妖面前的零的左手臂突然斷掉，這個插曲就可以當作有力證據。看到這一幕的源堂說：

「很快地連絕對領域也將無法保持住妳的形體。」（STAGE 87）如果絕對領域是心靈障壁、自我界限的話，可以知道這時的零正在同時失去自己的靈魂，被稱為心靈的部分。然後那恐怕就是**夜妖的靈魂因為肉體復原，正要從零的身體回歸本來肉體而引發的情況**。薰被殲滅後，源堂曾說過夜妖的心靈才是補完計畫的重點（STAGE 75）。ＳＥＥＬＥ一直害怕這件事，是因為在補完計畫的準備完備之前，夜妖的肉體被復原，夜妖會因為靈魂歸還而完全復活，有發生第三次衝擊的可能性吧。

結論 CONCLUSION ▼

延遲夜妖完全復活，是為了讓人類補完計畫的準備完備。

在漫畫版《ＥＶＡ》登場的使徒數量之謎

▼ 漫畫版的使徒一共有12個？還是13個？

漫畫版的《ＥＶＡ》與電視版的使徒數量不同。在電視版中有：亞當、夜妖、薩基爾、夏姆榭爾、雷米爾、迦基爾、伊斯拉斐爾、桑德楓、馬特里爾、薩哈魁爾、伊洛爾、雷里爾、巴迪爾、塞路爾、亞拉爾、阿米沙爾，最後使徒太巴列（渚薰），一共有17個使徒登場[1]。不過在漫畫版中，並沒有描寫桑德楓、馬特里爾、伊洛爾、雷里爾這4個。17個扣掉4個，不論誰來看都顯而易見的，**剩下的使徒是13個**。但是，在STAGE 72薰入侵Central Dogma的時候，在螢幕上顯示「**12th ANGEL**」，揭曉他就是第12使徒太巴列。然而使徒應該有13個，究竟為什麼漫畫版的薰不是第13使徒，而是描寫為第12使徒呢？

※1 在漫畫版中並沒有提及亞當、夜妖、太巴列以外的使徒名字。不過，在這裡為了不讓大家混淆，是以跟電視版相同的名字為前提來進行解說。此外，在這裡排除了莉莉姆（人類）。

▼漫畫版中有兩個第7使徒！

首先讓我們先來複習使徒的數字順序吧。在STAGE 9，電視版有出現以第4使徒身分登場的夏姆樹爾。在螢幕上確認使徒的美里表情嚴肅地低喃著：「……現在碇司令不在，收到不明飛行物體正接近NERV總部的報告，冬月告訴源堂「或許是**第5使徒**」。

第4使徒竟然來襲……」下一個使徒雷米爾則是在STAGE 15登場。

故事推進，在STAGE 20下一個使徒迦基爾出現在新橫須賀海上，駕駛貳號機的明日香殲滅了它。在STAGE 21，關於迦基爾之戰美里說了「我從錄影帶上看到妳和**第6使徒**戰鬥的情形」稱讚明日香。之後在STAGE 22，雖然與伊斯拉斐爾戰鬥的真嗣和明日香因為合作不足敗北，不過在紀錄其醜態的影像上，有描述「本日下午3點58分15秒，**第7使徒**甲與乙展開了攻擊，造成EVA初號機、貳號機同時活動停止！」這樣的字幕（STAGE 23）。就算按照亞當、夜妖、薩基爾、夏姆樹爾、雷米爾、迦基爾、伊斯拉斐爾來算，伊斯拉斐爾都是第7使徒沒錯。

數量產生分歧的是從第8使徒開始。在電視版夏姆樹爾的下一個是**第8使徒**桑德楓（在電視版第拾壹話登場）。就像前面提過的一樣，漫畫版沒有描寫這兩個使徒，而在電視版以第10使徒身分登場的薩哈魁爾是以伊電視版第拾話登場），緊接著是第9使徒馬特里爾（在電視版第拾壹話登場）。就像前面提過的一樣，漫畫版沒有描寫這兩個使徒，而在電視版以第10使徒身分登場的薩哈魁爾是以伊

斯拉斐爾的下一個使徒身分登場（STAGE 30）。本來應該被算成是第8使徒，但是聽到使徒殲滅通知的冬月和源堂有以下的對話。

儘管在SATAGE 23把伊斯拉斐爾算成第7使徒，冬月仍將薩哈魁爾視為第7使徒，於是漫畫版中第7使徒則變成有兩個。而且從源堂的台詞，也提出使徒的全部數量不是13個而是12個的可能性。

▼不打算把夜妖算成使徒？

因為薩哈魁爾被誤算成第7使徒，巴迪爾和塞路爾的數字順序也跟著出現分歧。因此最後的薰（太巴列）才會被算成第12使徒嗎？不過即便如此仍留下了疑點。那麼，就算冬月算錯了，為什麼源堂會說使徒有12個呢？解開這個謎題的關鍵，在於「12」這個數字。在基督教，所謂的使徒是指**耶穌基督的12門徒**。在製作漫畫版《EVA》的時候，作者應該是想把使徒數量變更為具有宗教意義的「12」而不是17吧。因此，雖然刪除桑德楓、馬特里爾、伊洛爾、雷里爾這4個，因此從電視版的17個減去4個，使徒的數量應該依然一共是13個才對。

068

但在作者的腦海中，還有１個使徒也被屏除數字順序了。

而那恐怕就是夜妖了。追根究柢，夜妖是跟亞當對立的存在，在電視版把夜妖當作第２使徒相當不自然。因此才會把夜妖從亞當系列的使徒中拿掉，想讓薰（太巴列）成為第12使徒吧。作者的這個企圖在STAGE 80終於描寫了出來。「包括自己在內，亞當生出了十二個使徒，而夜妖也生下了一個使徒」，美里把關於亞當與使徒的真相告訴真嗣，明確地表示亞當與使徒的真徒不包含夜妖在內。既然如此，把夜妖排除在外後，第４使徒的夏姆樹爾應該就會被算為第３使徒，而之後的數字順序也會從本來的順序出現分歧才對，但就跟冬月搞錯薩哈魁爾的順序一樣，這也是作者的失誤吧。

因為在漫畫版有出現這種算錯使徒和數字順序重複的情況，本書為了避免混淆，雖然漫畫版的渚薰，也就是太巴列是第12使徒，但我們仍會當作第13使徒來進行考察。

於漫畫版登場的使徒數量

漫畫版的使徒數量	正確的使徒數量
第１使徒亞當	第１使徒亞當
？？？？？？？	第２使徒夜妖
第２使徒薩基爾	第３使徒薩基爾
第３使徒夏姆樹爾	第４使徒夏姆樹爾
第４使徒迦基爾	第５使徒迦基爾
第５使徒雷米爾	第６使徒雷米爾
第６使徒伊斯拉斐爾	第７使徒伊斯拉斐爾
第７使徒薩哈魁爾	第８使徒薩哈魁爾
第８使徒巴迪爾	第９使徒巴迪爾
第９使徒塞路爾	第10使徒塞路爾
第10使徒亞拉爾	第11使徒亞拉爾
第11使徒阿米沙爾	第12使徒阿米沙爾
第12使徒太巴列	**第13使徒太巴列**

第三次衝擊之後發生什麼事？

▼ 關於區別兩個輪迴

看到《序》的開頭，戰車隊與紅色海洋和海岸線並排的描寫，應該令許多愛好者都會瞬間說不出話，會想著「這是《EOE》的後續嗎」!?雖然之後馬上就會知道這個預感是錯覺，不過在新劇場版系列仍隨處可見讓人預期到「世界輪迴」的架構。舉例來說，薰說過的「又是第三個嗎？你還是一樣沒變呢」（序）、「這次一定只讓你獲得幸福」（破）這些台詞最為顯著，「新劇場版不是舊系列的延續嗎？」或是「新劇場版的作品之間有輪迴」這類情形都變成爭論的對象。

在這裡我們必須先注意到的，是關於這個新劇場版被推測的輪迴（A）與包含漫畫版在內的舊《EVA》所沒有描寫的輪迴（B），彼此的意義是不同的。就像輪迴（A）已經提過的一樣，新舊《EVA》或是新劇場版的作品之間有輪迴，其正確與否並不明確。另一個輪迴（B）代表的是，**所有人類因為人類補完計畫而轉世以及世界重新架構**，關於這個輪迴（B）的存在是不容許任何異議介入的。以下我們將會針對這個輪迴（B）加以考察。

▼ 關於在《EOE》的輪迴

在《EOE》，輪迴的結果只有真嗣和明日香兩人恢復人類的模樣。看到這個描寫，會覺得他們就像是嶄新的亞當和夏娃，像電視版主題歌中提到的「神話」一般的存在，背負著重新展開人類歷史的命運。從只有兩人的狀態重新創造世界，只能說是一場悲劇。難道他們就只能發展出這麼殘酷的命運嗎？為了讓這一點明確，我們不妨留意第三次衝擊發動後零的發言吧。

> 零：「一旦期望他人的存在，心靈障壁就會再次把人們分隔開來。」
>
> 「當人們能夠憑自己的力量去想像自我，
>
> 那麼人人都能恢復人的形貌了。」（EOE）

這裡的「期望他人的存在」的主詞是誰這件事並沒有提及。究竟是誰能滿足恢復「一旦期望他人的存在」、「人的形貌」的條件呢？

假說 1 ▼ 只有「期望他人存在」的人才能恢復「人的形貌」

在《EOE》的結尾，真嗣的身邊存在著明日香這一位「他人」。因此我們可以看到至

條件。

少真嗣或明日香「期望他人的存在」，才會恢復「人的形貌」。就跟他們的情況一樣，可以說失去肉體的每個人要恢復「人的形貌」，各自都必須「期望他人的存在」吧。但是除了真嗣和明日香以外的人們都沒有恢復「人的形貌」，我們可以想成因為他們沒有滿足那個必要條件。

假說2 ▼ 只要真嗣希望，所有人類都會恢復「人的形貌」

就像之前提過的一樣，真嗣（或是明日香）就是因為「期望他人的存在」才能恢復「人的形貌」。但是除了他們以外的人們都沒有恢復「人的形貌」，一般認為是因為沒有立即使之實現的關係。雖然真嗣（或是明日香）因為「期望他人的存在」而所有人類恢復成「人的形貌」的條件有到齊，但是我們認為只能以轉生成為現存僅僅兩名人類的真嗣和明日香的子孫來實現。

在此姑且整理一下，必須「期望他人的存在」的主體，（假說1）如果是個別的每個人，（假說2）如果是真嗣（或是明日香），那麼人們總有一天會以兩人的子孫身分誕生。

在作品中的世界有以數億為單位的人類。很難想像其中會沒有任何一人不「期望他人的存在」的狀況，而且從沒有描寫真嗣與明日香以外的人類來看，我們認為假說2應該是正確的。真嗣和明日香果然還是背負著必須從只有兩人的狀態重新創造世界的命運。

▼在漫畫版最終話人們是如何轉生的呢？

第三次衝擊在漫畫版也跟《EOE》是以相同的走向實行。然後就跟《EOE》一樣，第三次衝擊是因為聽到零的這段話「一旦期望他人的存在，心靈障壁就會再次把人們分隔開來」而中斷。不過在漫畫所描寫的結局卻與《EOE》有很大的差異。在《EOE》中，真嗣和明日香在海浪邊徘徊的描寫不見蹤影，取而代之的則是描寫真嗣和明日香所存在的嶄新世界。

恐怕是真嗣跟《EOE》一樣因為「期望他人的存在」，人們得以恢復「人的形貌」，不過和剛才根據《EOE》的描寫所推測的殘酷命運不同，顯然造訪真嗣的是**另一個未來**。我們認為真嗣並沒有變成所有人類的祖先，而是跟其他所有人類在相似的時間點轉生[1]。那麼轉生的程序究竟是怎樣的過程呢？

假說3 ▼ 所有人類瞬間轉生

英國的哲學家柏特蘭・羅素（Bertrand Arthur）曾提倡名為「世界五分前假說」的思考實驗。

那是一個嘗試思考「世界會不會只是5分鐘前才創造出來的呢？」，是個非常單純的論點。

不過要否定這個假說並不簡單。

[1] 在真嗣變成人類祖先的案例中，直到所有人類復活為止必須經過以數萬年為單位的時間。而在這裡所謂的「相似的時間點」，說到底都只是跟前面的案例做比較，估計數十～百年左右的間隔也是有可能的。

世界是跟5分鐘前一模一樣的形式，所有非實際存在的過去會以居民「記得」的狀態突然出現，這種假說在邏輯上並非完全不可能。在不同時間發生的事件之間，也沒有合乎邏輯的必然連結。因此，現在不斷發生的事情和未來即將發生的事情，完全無法反駁世界是在五分鐘前創造的這個假說[1]。

依羅素的理論，像是「自己擁有6分鐘前的記憶」這種說法是不能當反證的。因為**只要考慮世界是在擁有6分鐘前的虛假記憶之狀態下，在5分鐘前被創造出來，在邏輯上就毫無矛盾。**如果以這個假說為根據，就能想成以真嗣為首的所有人類，在某個瞬間同時轉生。可是，在最終話描繪的量產型EVA遺骸，可以看出在第三次衝擊後經過相當漫長的時間。所以依然明確留下了「為什麼經過那麼漫長的時間，人類的復活被暫時拖延」這個疑問。

假說4　▼ 真嗣等人在歷史重新來過的最後才轉生

另一個可以想到的主張是，在作品中的世界，像亞當和夏娃這些人類誕生後，歷史再次重新來過，經過了數萬年（？）的時間，真嗣等人才轉生。不過這個主張伴隨著一個很大的矛盾。

※1　出自柏特蘭·羅素的著作《心の分析》。

就像在本書第52頁以後的考察也已確認過，因為回歸黑之月的僅限於在第三次衝擊變成LCL的人們，在最終話轉生的應該只有他們※2。在第三次衝擊時他們已去世的祖先不會加入轉生，考慮到遺傳，真嗣和明日香要保持本來的模樣是相當勉強的。至少真嗣的雙親沒有變成LCL，此外明日香的母親今日子也沒有變成LCL。畢竟是由跟前世不同的雙親所生下，容貌要是像前世的雙親會無法讓人信服。

雖然不論是哪一種假說都有各自的問題，但因為假說3的爭論本身沒有矛盾，所以我們認為這可能就是真相。而且如果採用假說3，還擁有能輕易解釋最終話最後一頁這個優勢。

那條掛在真嗣包包旁邊，閃閃發光的美里的項鍊，應該是在真嗣轉生的瞬間就已經在那裡了吧。話雖如此美里並沒有變成LCL，應該也沒有轉生才對。即便如此，真嗣可能把項鍊視為跟某人美好的回憶證明，才會片刻不離身地帶著走吧。

結論
CONCLUSION
▼

在漫畫版最終話登場的真嗣等人，是在某個瞬間同時轉生。

※2 第三次衝擊時，在黑之月（靈魂之屋）除了他們以外，應該也有其他還沒有誕生的人類靈魂。那些靈魂非常有可能是配合變成LCL的人們的復活而誕生（不是轉生）。

EVANGELION

NEON GENESIS

FINAL REPORT FOR YOUR EYES ONLY

（**STAGE17**）

屋島作戰開始前夕，至今
只表現出冷淡態度的零，
鼓勵著對自己的軟弱煩惱
不已的真嗣。

你
並不會死
我會保護你

人類補完計畫
─各自的劇本─

《EVA》最大的謎團「人類補完計畫」。
在本章將考察其目的以及第三次衝擊。

「人類補完計畫」的關鍵‧第三次衝擊之祕密

▼ 第三次衝擊的發生條件是？

在《EVA》作品中，有兩個不同的「人類補完計畫」經由SEELE以及源堂之手進行，不論是在哪個計畫，引發第三次衝擊都是達成計畫的必要條件。所謂的第三次衝擊，就是利用強力反絕對領域的展開，讓保持個體不可或缺的絕對領域消失，解放所有人類的靈魂，肉體還原成LCL的現象。在這裡我們會根據作品中與第三次衝擊的發生條件有關的事件，以及登場人物的發言等等來持續進行推測。

案例A

▼ 使徒與夜妖接觸（融合）

關於第三次衝擊的條件，最為眾所周知的，或許就是「使徒與夜妖接觸」。所有的使徒都是從亞當產生的另外一個人類，恐怕是想取代夜妖誕生的人類（莉莉姆），成為地球的正統支配者。使徒透過接觸在Central Dogma被釘在十字架上的夜妖[1]，引發第三次衝擊（A），

※1 NERV高層告訴其他成員夜妖是亞當。

想要毀滅妨礙它們的人類。在使徒引發的第三次衝擊中，因為被解放的人類（莉莉姆）的靈魂，無法回到應該回歸的地方「黑之月」，不能得到救贖。因此SEELE和源堂的兩個補完計畫都是以打倒所有使徒為最大前提。

案例B ▼ **亞當的靈魂與肉體的融合**

在與亞拉爾的戰鬥中失去朗基努斯之槍的SEELE，必須放棄利用夜妖（之後會探討）與亞當的肉體融合好讓亞當復活，想要引發第三次衝擊（B）。SEELE把夜妖所產生的人類（莉莉姆）稱為是從「黑之月」誕生的「虛偽繼承者」，把亞當和其使徒稱為「正統繼承者」，將自己的希望（「人類補完計畫」）也就是發生第三次衝擊（B）寄託給太巴列，把他送進NERV總部（STAGE71）。如同前面提到的，在使徒引發的第三次衝擊（A）中人類的靈魂不會得到救贖。不過，從尋求靈魂救贖的SEELE認可太巴列與亞當接觸來看，似乎即使是在第三次衝擊（B）中，人類靈魂也能回歸「黑之月」。關於為什麼只有薰可以救贖人類靈魂這件事，雖然沒有明確地做出說明，不過或許跟他擁有亞當靈魂的同時，也擁有莉莉姆的身體有某種關係吧。此外，從薰的發言可以得知，就算發生第三次衝擊（B）靈魂也能補完，不過冬月推測那樣做會以殘缺的結果告終。

案例C ▼ 亞當的肉體與夜妖的靈魂融合

源堂吞下由加持帶進來的亞當肉體[1]，他的左手出現亞當之眼（編註：亞當之眼於電視版是出現於右手），他成功地跟神的肉體融合。在戰自侵略NERV總部的期間，源堂帶著零降至 Central Dogma，想在這裡跟擁有夜妖靈魂的她融合，引發第三次衝擊（C）。（ST AGE 87）不過，零在融合前夕拒絕了源堂。只有奪走棲宿在他左手上的亞當肉體。被夜妖的靈魂拒絕，源堂的嘗試以失敗告終，他的「人類補完計畫」至此結束。

案例D ▼ 使用朗基努斯之槍引發第三次衝擊

SEELE一開始的預定是用朗基努斯之槍刺穿夜妖，讓它展開強力的反絕對領域，預計引發第三次衝擊（D）[2]。在2000年發生的第二次衝擊，就是為了讓人類基因跟亞當融合，用朗基努斯之槍刺穿這個「神」才會發生，SEELE想替換亞當和夜妖來重現這個過去案例。不過如同前面提過的，因為源堂的妨礙SEELE失去朗基努斯之槍。此外，夜妖因為肉體和靈魂分裂，似乎被判斷不適合當發動第三次衝擊的「宿體」，SEELE選擇EVA初號機當犧牲品。在作品中，亞當和夜妖不同於其他使徒，而是應該被稱為特別的「神」之存在，不過從夜妖所製作出來、吸收使徒（塞路爾）擁有的[2]S機關的EVA初號機

※1 在電視版，亞當是被直接埋在源堂的手掌上（第貳拾肆話）。

※2 出自《エヴァンゲリオン・クロニクル》VOL.11。

（STAGE47），則成為非常接近這兩個「神」的存在。

SEELE把從月球回來※3的朗基努斯之槍釘入正在跟EVA量產機交戰中的初號機核心，開始發動第三次衝擊的儀式。量產機是朗基努斯之槍的複製品，在雙手開啟被稱為「聖痕」※4的洞穴之後，帶著初號機飛走。初號機與9架量產機在上空解放※2 S機關，並形成名為「生命之樹」的圖案※5。而且後來從地下挖出補完計畫不可缺少的「黑之月」（Geofront的真面目）。

當全部準備齊全時就跟零融合，兼具精神與肉體的完全夜妖出現※6。9架量產機與夜妖產生共鳴，容貌逐漸變形為零醜陋扭曲的臉※7。真嗣看到這幕討厭的光景，死慾更加強烈。

SEELE算準這個時機，讓朗基努斯之槍和初號機融合，製作出名為「生命之樹」※8的物體。

※3 關於這個現象雖然沒有明說，但因為朗基努斯之槍是以死慾為原動力，是發生反絕對領域的武器，一般認為長槍可能是被真嗣與量產型戰鬥期間，所散發的協力型死慾吸引過來。

※4 所謂的「聖痕」，一般是指基督被釘在十字架時雙手上的傷痕。

※5 源於舊約聖經的圖案，被稱為通往人類所能達到的最高精神之道路。

※6 基爾對夜妖的復活完全不為所動（STAGE89），由此可知復活可能也記載於裡海文書。

※7 在《EOE》中量產機的臉不只變成零，也有變成薰。這是因為使用於量產機的替身插入栓是從薰製作而成，在漫畫版也能確認替身插入栓上有記載著「KAWORU」字樣。

※8 所謂的「生命之樹」，是舊約聖經傳承生長於伊甸園裡的兩棵樹的其中一棵，據說吃其果實就能得到永恆的生命。

初號機、量產機、夜妖以及「黑之月」，最後上升至22萬公里的高度。量產機在這裡用「生命之樹」刺入位於夜妖前額敞開的眼睛[1]並融合，至此第三次衝擊終於發動，所有人類的靈魂被聚集至「黑之月」。如果只看結果，我們可以知道第三次衝擊是依照SEELE的最初計畫，把（包含）朗基努斯之槍（的生命之樹）刺入夜妖來發動。

朗基努斯之槍的複製品貫穿自己的核心，完成擴大反絕對領域振幅這個最後任務。之後，「生命之樹」刺入位於夜妖前額敞開的眼睛[1]並融合，至此第三次衝擊終於發動，所有人類的靈

▼ 被引導出的條件與兩個補完計畫的差異點

從四個假設的第三次衝擊，我們可以引導出一個共通點。那就是不論怎樣的情況，都必須要有「神」或是接近「神」的存在這一點。在案例B需要完全復活的亞當，就算是在案例D，復活的夜妖也完成了重要任務。此外在案例D，我們說明過獲得亞當和夜妖兩種力量的EVA初號機是接近「神」的存在，基於相同的理由，當使徒成功與夜妖融合時，想來它們應該也會是接近「神」的存在吧。如此一來，源堂想要藉由亞當的肉體以及夜妖的靈魂（零）融合來引發第三次衝擊的做法，跟使徒的做法可說是非常相近的。

※1 在舊劇場版，夜妖的手掌出現龜裂，據說龜裂正是進入「靈魂之屋」（「黑之月」的內部）的門扉，但沒有明述額頭上的洞穴是否也是相同的東西。

此外，從這四個案例，SEELE和源堂的人類補完計畫之差異點也顯而易見。SEELE推動的人類補完計畫是案例B和D，不論是哪種情況，第三次衝擊發生後他們自己也會變成LCL，靈魂在靈魂之屋會以「神之子」的身分等待新生。他們雖然經歷第三次衝擊這個贖罪希望成為「神之子」，卻絕對沒有想要成為「神」※2。跟SEELE的計畫相反，源堂的計畫不是成為「神之子」，而是融合亞當和夜妖兩個「神」，自己要成為「神」。源堂的目的認為「神」是神聖不可侵犯的SEELE來說，是極為傲慢的，雙方因此產生激烈的對立。

※2 SEELE的成員說過「人類不可以踰矩」「我們要的不是具象化的神」（STAGE52），由此可窺知他們只是想以人類身分迎接新生。

一切的開始・「第一次衝擊」

▼人類是如何誕生的呢？

根據美里在STAGE 80的發言，地球剛形成不久時，帶著擁有產生生命功能的「生命之卵（亞當）」（STAGE 80）——「人類」因墜落地球的「生命之卵（莉莉姆）」的天體從宇宙來到地球，地球本身自古以來棲宿著的「生命之卵（莉莉姆）」因衝擊而停止活動，進入漫長的沉睡，然後「原本不該誕生在這個星球上的第13個使徒」（STAGE 80）——「人類」因墜落地球的「生命之卵（莉莉姆）」而在地球上誕生一事，在此真相大白。

這就是揭開描寫「人類」與「使徒」賭上生存與地球支配權的戰鬥《EVA》這個壯大故事序幕的「第一次衝擊」。此外，生命之卵的落下地點，正是後來被稱為「神奈川縣第3新東京市」，設置NERV總部的Geofront，也是「夜妖」之所以會被封印在最深部的理由。

人類的創世和使徒的封印所產生的大爆炸。只是偶然嗎？還是「某人」刻意為之呢？只要想到「死海文書」和「〈裡〉死海文書」的存在，或許很難否定後者的可能性吧。

結束的開始‧「第二次衝擊」

▼ 第二次衝擊如何讓世界改觀？

西元2000年。即將迎接21世紀的這一年，人類遭受後來被稱為「第二次衝擊」這前所未見的大災害。就像真嗣就讀的中學老師教導過的一樣，

老師：「20世紀的最後一年，巨大的隕石衝撞南極，這起事件我想各位應該都知道。因為這起事件，冰凍的大陸在瞬間溶解，海洋的水位也上昇了20公尺。」（STAGE7）

聯合國所發表的大災害原因是「巨大的隕石掉落在南極」。

而且，從老師之後所說的話可以知道，爆炸的衝擊造成全世界包括火山噴發、乾旱和洪水等異常現象在內的大規模自然災害。因為這些自然災害而引發經濟恐慌和民族紛爭，發生大爆炸後短短的半年間，人類失去了總人口的一半，**多達約30億人類的性命**。

此外，根據作品中的登場人物總是穿著夏服，以及在真嗣的回想中唯對還年幼的真嗣說的話，我們可以知道第二次衝擊的結果，

唯：「現在一年到頭只能聽見蟬鳴聲，但在真嗣出生以前，可是有更多各種不同的季節喔。」（STAGE90）

日本的氣候變成熱帶或亞熱帶氣候，成為失去四季的常夏之國了。

▼因情報操作而被扭曲的真相

雖然「第二次衝擊」像這樣在一般世人的理解中只是被當作自然災害，但是隨著故事推進，會陸續揭曉其真相跟聯合國的發表截然不同。

真嗣和明日香在NERV總部相遇時（STAGE21），明日香對完全相信聯合國官方發表的真嗣說明過以下這段話。

明日香：「15年前──人類在南極發現了第一個被稱為『使徒』的人形物體。不過在調查過程中，卻發生了原因不明的大爆炸。這就是第二次衝擊的真相。」（STAGE21）

而且明日香還繼續說出殲滅使徒和防範第三次衝擊就是EVA和其駕駛員的目標。明日香說出的一連串情報，雖然是眾多NERV相關人士共同理解的知識，但是後來會持續揭曉連這些都只是在南極發生過的一小部分事件。

▼在南極發生過什麼事？

不過真嗣從加持口中聽到關於美里的過去。

> 加持：「她是遭遇第二次衝擊的南極調查隊唯一的生還者（中間省略）為了調查在南極發現的神祕物體『ADAM』，她父親帶調查隊去南極。」（STAGE44）

在電視版第貳拾壹話的開頭，有敘述過美里的父親本來是提倡會產生無限能源的「**超級電磁線圈引擎**（²S機關）」理論的倡導者。雖然他的理論被視為「只是假說」，但是當時發現在南極找到的亞當有搭載類似²S機關的裝置，因此美里的父親組成調查隊前往南極。然而他所率領的「葛城調查隊」在漫畫版中並沒有描寫具體是在進行怎樣的調查。因此就讓我們來看看同樣在電視版第貳拾壹話，片斷地描述過的第二次衝擊發生時的情況來作為參考吧。

在那段劇情有描寫因為發生緊急狀況，調查員們驚慌失措的對話。

①「緊急狀況、緊急狀況。全體穿上防禦衣。第二層以下的作業員，請立即到 Central Dogma 上層避難。」②「停止表面的發光！超過預定界限值！」③「亞當體內的基因已成功地物性融合。」④「絕對領域完全解放！」⑤「是槍！把槍拉回來！」⑥「不行，磁場無法維持！」⑦「要沉沒了！」⑧「就算一點點也好！把傷害減到最低！」⑨「用組成原子的夸克單位來分解！動作快！」⑩「靈魂之扉開啟的同時，開始熱減少處理！」⑪「好厲害…開始走動了……」⑫「從地上也確認在步行！」⑬「有0.1秒也好，讓它自己擠出能干涉反絕對領域的能量！」⑭「已經設置好變換系統了！」⑮「正在進行倒數！」⑯「$_2$S 機關與引爆裝置連接……無法解除！」⑰「打開翅膀！要到地面上了！」

從這段描述我們可以得知，調查隊藉由使用**人類基因和朗基努斯之槍**（③⑤）成功讓亞當覺醒，但是因為亞當開始釋放遠遠超出他們預料的能量（①②），雖然他們慌忙地嘗試分解亞當的構成原子（⑨）和減少**生出新使徒的功能「靈魂之屋」**，結果亞當還是完全甦醒，開始移動（⑪⑫⑰）。於是調查隊引爆**跟亞當的** $_2$**S 機關連接在一起的炸藥**（⑯），**炸毀亞當**。

然後這似乎就是引發第二次衝擊的直接原因。

在漫畫版的 STAGE80，美里對真嗣說出以下第二次衝擊的真相。

美里：「15年前的第二次衝擊是人為造成的，可是它使得亞當在其他使徒覺醒之前還原成了卵，那是為了延後整個進程，以及把損害減低至最小程度。」（STAGE80）

如同前面提到的，第二次衝擊的直接實行者‧葛城調查隊應該只是為了「2S機關」的證實實驗才會跟亞當接觸。但是以結果來說實驗失敗，就像她說的一樣，亞當變回了卵，不能產生新的使徒。從這件事我們可以知道，葛城調查隊一定是被懷著「防止使徒覺醒以及亞當還原」這個目的的人們所利用，最後成為犧牲者，這是不會錯的。

第二次衝擊後，源堂被冬月逼問：「你們從頭到尾都知道，不是嗎？包括那一天發生了什麼事。」雖然你說自己運氣好，前一天就離開事發地，可是連所有的資料都一起撤離，這也是運氣？」（STAGE53）而他卻表現出坦率承認的樣子。從這件事可以得知，源堂和他背後的祕密組織「SEELE」早就知道在南極的實驗會失敗，並且第二次衝擊會因此發生。

換句話說，在此揭曉了第二次衝擊是SEELE操縱葛城調查隊所引發的「人為大災害」。

那麼他們為什麼要做出讓大半人類死亡的行動呢？那當然是為了他們的終極目的「人類補完計畫」（於下頁會開始進行考察），除此之外沒有其他原因了。

SEELE的「人類補完計畫」其變遷與儀式的側面

▼ 雖然遭到源堂妨礙，最後仍以理想形式結束

SEELE雖然因為源堂的妨礙而被強迫變更計畫，然而最終還是以接近他們理想的形式成功引發第三次衝擊。在這裡就讓我們按部就班地看看他們的「人類補完計畫」，是以怎樣的變遷達成的。

第1階段

▼ 最初預定是使用夜妖和朗基努斯之槍

SEELE最初的預定，是要用朗基努斯之槍貫穿可說是人類代表的夜妖，引發第三次衝擊，利用亞當之力將被解放的人類靈魂引導至「白之月」※1。這個方法就算以宗教儀式（之後會提及）來說，對SEELE而言都是最理想的方法，他們為了這個預定，從南極回收引發第二次衝擊的朗基努斯之槍。SEELE為了不失去儀式關鍵的朗基努斯之槍，規定要當

※1 基爾把人類稱為誕生自「黑之月」的「虛偽繼承者」，把誕生自「白之月」的亞當和其使徒稱為「正統繼承者」（STAGE71）。因為推測將人類靈魂回歸「黑之月」時，再次以「虛偽繼承者」重生的可能性很高，SEELE把人類靈魂集中至「白之月」，想取代亞當成為「正統繼承者」（神之子），會想這麼做是很自然的吧。

武器使用時必須得到他們的許可，但是源堂卻為了擊退使徒亞拉爾，專斷獨行地使用了朗基努斯之槍（STAGE 61）。雖然被零號機投擲出去的長槍漂亮地打倒使徒，卻進入月球的軌道，無法回到地球。SEELE遭遇源堂做出的這個顯而易見的妨礙，除了變更計畫以外，別無選擇。

第2階段

▼「亞當計畫」的利用與SEELE的妥協

失去朗基努斯之槍的SEELE修正計畫，想利用因第二次衝擊而生、擁有亞當靈魂的使徒・太巴列引發第三次衝擊。雖然薰被命令去跟亞當或夜妖接觸來引發第三次衝擊，不過從冬月的發言，可以知道這個做法會讓靈魂補完以不完全的形式告終（STAGE 75）。此外，從基爾希望薰被殺害的發言，

基爾：「碇，你可要讓初號機去執行啊。」（STAGE 72）

會讓讀者覺得SEELE說不定並不想用這個方法引發第三次衝擊。但是，根據SEELE的其中一位成員忿忿地訴說關於薰的失敗（背叛）（STAGE 75），也不能一口斷定就一定是如此。或許對SEELE而言的理想形式──在利用夜妖和朗基努斯之槍進行的補完計畫不可能實行的當下，他們開始認為補完就算以某種程度上不完全的形式結束也是無可奈何的吧。

最終階段 ▼ 是幸運，還是依照「劇本」的結束？

接連失去朗基努斯之槍和薰的SEELE，最後想把擁有接近「神」的力量的初號機當作夜妖的替代品執行補完計畫。對SEELE來說，初號機會接近「神」這件事似乎是出乎意外的事件，不過他們反而利用這個意外。SEELE動用戰自攻擊NERV總部，想要殺死身為初號機駕駛員的真嗣卻失敗了，不過因為真嗣坐上初號機而加強死慾，於是幸運地再次得到朗基努斯之槍。實際上這對SEELE來說是一件只能說是幸運的事件。追根究柢，如果殺死了真嗣，SEELE打算如何引發第三次衝擊呢？※1可以想到的辦法，就是利用EVA量產機持有的朗基努斯之槍複製品貫穿初號機，但若是用複製品就能做到完全形式的補完，那就沒有理由執著原始版的長槍了。從這裡也能感受到SEELE對「人類補完計畫」的妥協，或者說類似焦急的情緒。此外，本來一般認為SEELE的目標是利用「白之月」來補完靈魂，會想利用「黑之月」來執行儀式，也可以將之視為是對補完計畫的妥協表現。

SEELE利用初號機、量產機和朗基努斯之槍，執行發生第三次衝擊的儀式。外型是零的夜妖在儀式中出現。看到這一幕的基爾雖然完全沒有表現出驚訝的樣子，但他真的能預測到這個事態嗎？最後，雖然第三次衝擊是以「夜妖被（包含）朗基努斯之槍（的生命之樹）

※1 基爾想讓真嗣駕駛的初號機殺死薰這件事，雖然可以將之視為想加強真嗣的絕望（死慾）以吸引朗基努斯之槍，但如此一來就無法說明為什麼會想殺真嗣了。

刺穿」這個非常接近SEELE的理想形式[2]發生，但是客觀來看，我們認為這個計畫是受到相當程度的運氣幫助才得以成功。還是說，這也是依照記載在死海文書中的「劇本」所產生的結果呢？

▼為什麼SEELE會需要13架EVA呢？

從入侵MAGI的美里說過的話「就是這個緣故，才需要13架EVA啊⋯⋯」（STAGE76），可以知道SEELE是為了補完計畫才想要13架EVA。不過最後SEELE湊齊的只有初號機和9架量產機一共10架而已。基爾發牢騷說：「雖然數量略嫌不足，不過沒辦法了。」（STAGE86）這應該是對來不及補齊剩下的3架感到不滿的表現。為什麼基爾會執著13這個數字呢？我們認為SEELE是宗教組織，而且恐怕還是基督教系的組織這一點，應該會成為解開這個謎題的關鍵[3]。從他們把新生的人類稱為「神之子」，用朗基努斯之槍刺穿身為人類（莉莉姆）的代表夜妖來執行「贖罪」，SEELE應該是想將第三次衝擊的儀式仿照基督的釘十字架吧。

從美里和日向的對話（STAGE55），我們可以知道SEELE在塞路爾被打倒，初

※2 只有不能在「白之月」補完靈魂這件事是意想不到的。

※3 SEELE的象徵7隻眼睛，是以舊約聖經的「啟示錄的羔羊」為主題，由此可知受到基督教的影響。

號機吸收其²S機關之後，就已經著手量產EVA了。在這個時間點，朗基努斯之槍仍健在，應該是想用朗基努斯之槍刺穿夜妖的形式來進行補完計畫。從這件事應該也能想到，在使用夜妖的儀式中，也能期待EVA完成輔助的任務吧。那麼，如果被釘十字架的夜妖是仿照基督，EVA的任務究竟是什麼呢？從耶穌的弟子有12人這件事，我們可以想成12架是在背負使徒的任務。剩下的1架則應該是預定扮演將長槍刺穿耶穌的羅馬帝國軍人，也就是朗基努斯吧。之後，因為判斷夜妖無法用於儀式，於是把初號機當作替代品，扮演朗基努斯一角的EVA不在了，因此我們推測是變更為耶穌（初號機）和使徒（剩下的12架）這樣的組合。

然後由於最後3架來不及完成，才會無法重現基督的釘十字架吧。

補論 ▼ 對薰而言的「人類補完計畫」

雖然薰在SEELE的計畫中擔任重要任務，但最後他拒絕了使命，被真嗣親手殺害。

他對真嗣說過以下這段話，

薰：「所以說真的，
第三次衝擊根本怎麼樣都無所謂。」（STAGE74）

他真的對人類補完計畫不感興趣嗎？

跟真嗣剛相遇的薰認為讓小貓繼續活著也只是痛苦，用這個理由殺死牠等等，認為死亡

是一種救贖，並且實際採取行動（STAGE57）。至少在這個階段時，他想拯救（殺死）他人，就算對於執行第三次衝擊，應該也懷著他本身使命感般的想法。至少一般認為他在這個時間點，沒有把拯救人類的「補完計畫」認為是「怎麼樣都無所謂」的事情。

不過，在與阿米沙爾的戰鬥中，因為零的意念流進他的心中，讓薰產生很大的變化。他對人類的「好感」這種情感抱著強烈的興趣，開始希望真嗣能對自己有好感。因為他開始把被真嗣殺死，永遠留在他的心中這件事擺在第一順位，使命感逐漸淡薄，所以完成「人類補完計畫」對薰來說才會變成「怎麼樣都無所謂」的事情吧。

還是說，零的「自己是誰」這個想法也流入薰的心中，他亦開始對被當成某人的棋子利用的自身存在抱持疑問，我們也可以這樣思考吧。以結果來說，薰到達「我只配擁有一項絕對的自由，那就是憑自主意志決定自己要怎麼死」（STAGE73）這樣的心境，或許他察覺到背叛SEELE死去，有比完成補完計畫還要珍貴的價值吧。

源堂要達成的人類補完計畫是什麼？

▼ 源堂想要成為神!?

雖然SEELE和源堂同樣都一直以完成人類補完計畫為目標，但是兩者所想像的補完截然不同。根據美里的調查，SEELE企圖實行「把只會擠在一塊兒卻成不了大事的人類，全部人工進化成一個個體生物的補完計畫」（STAGE76），NERV本來應該只是SEELE實行準備好的劇本之傀儡組織。不過掌握NERV實權的源堂，表面上遵從SEELE的意思實行依照死海文書的劇本，背地裡卻一直策劃著跟SEELE截然不同的人類補完計畫。

源堂：「我自己要變成神，我再也不要讓祂從我身上奪走任何東西。」（STAGE78）

他對真嗣如此訴說，跟SEELE為了向神「贖罪」，把人類回歸本來應有樣貌之目的相反，源堂則是「我變成神是為了復仇」，藉由把自己變成神，目的是讓人類進化成自己期望的形

▼用SEELE的補完不能見到唯嗎？

就像前面提過的，SEELE的補完計畫是「把人類全部人工進化成一個個體生物」。

具體來說是代表什麼意思呢？我們從第三次衝擊發動後的光景得以窺見。初號機和量產機產生的反絕對領域互相共鳴，利用朗基努斯之槍的效力增強幅度，以覆蓋全世界的規模發生反絕對領域。結果無法維持個體生命形態的人類靈魂從肉體解放出來，集中至黑之月。

零：「分不清自我或他人的範疇在哪兒，模糊的世界。」（STAGE 93）

在失去彼此界限的世界，個人不會傷害人也不會受到傷害。說到底就連個人這個概念都不存在。變成經歷這個狀態的一個生命體，就是SEELE期望的人類應有樣貌。不過，若是站在源堂的視角，在所有生命都無條件失去自我界限的世界裡，就像自己和他人沒有區別一樣，**源堂和唯的個人區別也會消失，兩人會變成相同的存在**。說到底源堂一直希望的是跟唯重逢，因此他應該不期望進化為失去彼此界限的完全個體生物。

此外源堂最大的目的，是要再次見到被初號機吸收的唯。既然如此，我們可以想成源堂就是因為SEELE的劇本不能讓他如願跟唯再會，才會推動自己的補完計畫。

▼ 讓給兒子的神之座

雖然源堂自己要變成神的計畫，最後因為被零拒絕而以失敗告終，不過如果當時零沒有背叛源堂的話，會發生怎樣的事態呢？以可能性來說，最大的可能應該是**源堂接收真嗣的位置**。

> 冬月：「人類的生命源頭──夜妖之卵。黑之月……事到如今，我們已經不再期盼回到那個殼了，但是這也得看夜妖的選擇嗎……」（STAGE88）

> 零：「我是你的內心。是你的願望本身。你在渴望什麼？」（STAGE89）

根據冬月說出的這段話，我們認為第三次衝擊發動後，所有事態的成敗都被夜妖（零）所全權掌控。然後在身為當事人的夜妖（零）背叛源堂時說「碇在呼喚著我」，開始補完的時候，零主動詢問真嗣。此外夜妖（零）前往真嗣所在之處時，冬月脫口而出：「未來就託付在碇的兒子身上了嗎……」只要夜妖的力量服從真嗣的意志，**這時的真嗣可說是得到等於神的力量**。雖然為了實現害怕受傷的真嗣的願望，人類回歸LCL被陸續補完，但是最後她又呼應

真嗣的「我還是會想要再一次地牽起妳的手」（STAGE 94）這個渴望他人存在的意志，人類補完計畫被中斷了。如果這時源堂是站在真嗣的立場的話，或許會用自己的意志讓人類進化成嶄新的生命體，而且同時也能跟唯重逢吧。

▼ 源堂沒有見到唯!?

源堂一直把再見到唯當作最大目的，以實現人類補完為目標，但究竟用他的方法真的能跟唯重逢嗎？雖然在STAGE 92源堂跟被視為唯的靈魂存在交談，看似得到救贖後迎接死亡，可是根據那時冬月的肉體已變成LCL，**源堂的肉體卻沒有LCL化而留了下來，我們可以知道源堂沒有被補完。**此外在源堂死去時的背景陰影處，有出現零難以辨別的身影，那是零給源堂看到的虛像嗎？還是唯貨真價實的靈魂呢？這些都讓人產生如此這般的疑問。而且在最後人類補完被中斷以後，初號機和量產機也都保持原本的形態。從這件事可以得知**初號機只是人類補完計畫的宿體，並非補完對象。**既然這樣，即使源堂坐上神之座，他應該還是無法如願再見到成為補完宿體的唯吧。

在《EOE》所描寫的第三次衝擊是什麼？

▼ 真嗣的絕望補完眾人的靈魂

像是在呼應真嗣親眼目睹貳號機被量產型EVA蹂躪的絕望般，朗基努斯之槍從月球回來，第三次衝擊終於發動了。其開端就是初號機和包圍它的9架量產型發生的反絕對領域。

彷彿模仿基督的處刑一般，聖痕貫穿被處以磔刑的初號機兩隻手掌，藉由夜妖的靈魂、亞當和夜妖融合，零變成等同於神的存在，出現在它的面前。亞當、夜妖、朗基努斯之槍等人類補完計畫必要的一切事物聚集在一起，**同時真嗣不斷被眾多絕望襲擊，他的自我終於面臨極限。**

初號機被朗基努斯之槍包覆，返回生命之樹。從冬月「未來就託付在碇的兒子身上了嗎……」這句話我們可以知道，**雖然得到等同於神的力量的，是與夜妖同化的零，但是否使用力量卻是由真嗣決定。**換句話說，這時的真嗣也能拒絕補完。不過幼年時的痛苦記憶，以及成為駕駛員後精神三番兩次遭受逼迫，真嗣拒絕再被傷害得更深，期望一切合而為一的世界。反絕對領域就像在呼應真嗣的想法般覆蓋整個世界，無法維持自我界限的人們之肉體還

▼與新劇場版的連繫

原成LCL，變成只有靈魂的存在。然後**所有的生命體失去絕對領域，眾人的靈魂集中至生命之源存在的地方‧黑之月當中**。補完一如SEELE（雖然是妥協過的）希望的完成了。

不過，在真嗣各式各樣的想法激盪的心中所產生的答案，是即使人類製造的心靈障壁會傷害自己，「我那時想再次見到他們的心情仍是千真萬確的」。生命之海隨著他的話語擺盪，人類補完被中斷。雖然人類補完計畫沒有完成，但是**留給真嗣的只剩下紅色海洋、荒廢的世界以及躺在一旁的明日香**。根據唯留下的話語「當人們能夠憑自己的力量去想像自我，那麼人人都能恢復人的形貌」，留下唯一的一線希望，接著故事迎接結束。

在新劇場版，海洋就像舊劇場版的最後一幕染成紅色（在新劇場版有說第二次衝擊是原因），我們得以窺見世界觀是有聯繫的。此外，新劇場版的渚薰有說出「又是第３個嗎？」（序）、「那麼，約定的時刻來臨了，碇真嗣，這次一定只讓你獲得幸福。」（破）、「我們還會再見面的。」（Q）等等意義深遠的話，從這件事雖然可以指出舊劇場版和新劇場版的世界是平行世界，或是舊劇場版的世界因輪迴而重新來過，但仍無法脫離推論的領域，為了知道真相我們只能等待新的故事。

在新劇場版發生的近第三次衝擊

▼ 近第三次衝擊代表著什麼？

在《Q》有揭曉在《破》的結尾中，因為真嗣「想要救綾波」這個強烈願望而讓初號機覺醒，引發「近第三次衝擊」。

在近第三次衝擊發生14年後的《Q》，被描寫為大半人類滅亡，像紅色十字架的東西覆蓋整個地球的異常世界。那麼，被認為是使其樣貌改變原因的近第三次衝擊是什麼呢？首先讓我們從與電視版，以及舊劇場版《EOE》的「第三次衝擊」之差異來思考吧。

在《EOE》的第三次衝擊，發生大地整片裂開，海洋染成紅色，所有文明崩壞等地球規模的重大異變。相對的，在《破》發生的近第三次衝擊，雖然有看到颳起強風，岩石和建築物被吸入因初號機而敞開的「靈魂之門」[1]等超乎常理的現象，不過我們知道在附近的美里等人平安無事，只以小規模的異變就結束了。

※1 出自薰在《Q》的台詞。

此外在《Q》中，薰不僅讓尋求空白的14年真相的真嗣看到**荒涼世界**，還告訴他這件事。

薰：「這就是你跟初號機同化期間發生的第三次衝擊的結果喔。」（新劇場版Q）

跟在《EOE》的第三次衝擊，幾乎所有人類的肉體都還原為LCL相比，發生於第三次衝擊之前的近第三次衝擊，只有**真嗣和零還原為LCL（＝與初號機同化）**的樣子。從這些事件可以說明所謂的近第三次衝擊，是**極小規模的第三次衝擊**吧。不過薰繼續說：「一度覺醒，開啟靈魂之門的EVA初號機，成為了第三次衝擊的導火線。」（新劇場版Q）根據他接著說出的這段話，吸收真嗣和零的初號機因為近第三次衝擊而成為導火線，在**《破》到《Q》的14年間似乎引發了第三次衝擊**。確實近第三次衝擊的「近（near）」有「類似」和「時間排序接近」的意思。

在《Q》的結尾，真嗣的情緒再次失控，結果引發了「**（近？）第一次衝擊**」。把這起事件視為跟近第三次衝擊時一樣會**引發下個衝擊的導火線**，應該是不會錯的吧。新的衝擊究竟會不會隨著命運洪流發生呢？若真的變成那樣，人類又會做出什麼樣的進化呢？世界的未來或許還是跟**真嗣**的「**心靈狀態**」息息相關吧。

靠著自己個人的
力量成長，
我自己也是
這樣走過來的。

NEON GENESIS FINAL REPORT FOR YOUR EYES ONLY

EVANGELION

（STAGE29）
源堂對真嗣說過的話。真嗣
把這段話評為是源堂「最初
也是最後最像父親說的話」。

SECTION-04

《ＥＶＡ》的真相

為了更深入理解作品中描寫的意義，從心
理學、宗教學、哲學這些領域來探究。

關於解說《ＥＶＡ》這件事

▼作品中描寫的兩棵生命之樹

雖然《ＥＶＡ》以難以理解聞名，不過關於追究更多設定並加以解釋這件事，原作者庵野秀明做出以下置身事外的發言※1。

「我本身不懂哲學。沒有做過什麼哲學的作品。雖然ＥＶＡ被那樣稱呼，但那不是哲學而是賣弄學問。」

「雖然不太懂意思，但如果用這個詞彙看起來感覺很聰明……那就是『ＥＶＡ』吧。」

在網路上有很多人舉出這一連串發言，去否定深入解讀《ＥＶＡ》。深入去解讀原作者所說的沒有特別意義之設定這件事，也是沒有意義的。類似的事情不僅限於《ＥＶＡ》，在深入解讀其他作品時也屢次受到指摘。

※1　出自ＮＨＫ《トップランナー》2004年5月播出的發言。

那麼，讓我們暫且改變話題。北野武的其中一個題材中有這麼一個故事。一個孩子在學校考國語考試。在考試中被當作考題的是《螢火蟲之墓》。題目1是「請陳述這時作者的心情」這個問題，因為那孩子不會回答，於是他回家問父親：「爸爸，你這時是什麼心情呢？」

那孩子的父親是野坂昭如，也就是作者本人。野坂回答自己的孩子：「那還用說，腦中想的全是截稿日！」雖然不知真假，但這段插曲提出了「什麼是作者？」這個疑問。

俄國文學批評家米哈伊爾・巴赫京（Михаил Михайлович Бахтин 的音譯）在早期的著作中，把「作者」區分在三個地位。①**身為一個人類的作者**和②**存在於作品中的作者**，以及③**回顧作品寫作過程的作者**。若是借用巴赫京的區別，可以說在前段考題中的「請陳述這時候作者的心情」，這時的作者是②；「腦中想的全是截稿日」的作者是①或③吧。因為我們在看電影或書籍作品時，只會與②看不見的作者對話，所以「你是跟作者問來的啊」這種反駁是不值一談的。

那麼讓我們回到一開始庵野秀明的發言吧。原作者宣稱遍布於《ＥＶＡ》的各種用語是沒有意義的，但不代表深入解讀作品就沒有意義。對讀者而言，有繼續跟存在於作品中、各式各樣的庵野秀明和貞本義行對話的自由。而本章的考察將會以這樣的觀點為基礎來完成。

在90年代引發第三次動畫熱潮的《EVA》之評價

▼為社會帶來極大影響力的《EVA》

《EVA》在1995年10月4日播出電視版第壹話以後，至今仍受到眾多支持者的歡迎，散布在作品中的謎題不斷被考察。在《EVA》播出的90年代，也在報紙、一般言論雜誌、脫口秀和真人秀節目中被提及，此外也受到以東浩紀為首的評論家們各式各樣的評價。

在這裡，就讓我們來看看甚至引起社會現象的《EVA》在90年代的評價吧。不過在那之前，必須先談談80年代的動畫情況。

80年代以後，動畫持續劃分為兒童向的「主流作品」和成人向的「御宅作品（OVA作品）」兩大類。到了80年代後期，「主流作品」因少子化和電視遊戲這種新興娛樂普及而使得眾多觀眾離去，「御宅作品」由於導入御宅要素而限定了觀眾。1989年以後，東京・埼玉連續女童綁架殺人事件的犯人宮崎勤被逮捕，因為他熱衷動畫，媒體和社會大眾對御宅的偏見也隨之變嚴重。以這起事件為背景，從70年代後期開始顯著成長，藉由《機動戰士鋼彈（機動戦士ガンダム）》和《再見，宇宙戰艦大和號（さらば宇宙戦艦ヤマト）》而帶來

▼《ＥＶＡ》的魅力何在？

那麼讓我們繼續看看關於正題《ＥＶＡ》吧。

眾多支持者並大受好評呢？《ＥＶＡ》在90年代的評價吧。為什麼《ＥＶＡ》會吸引眾多支持者並大受好評呢？《ＥＶＡ》的故事從一開始就散布許多謎題，到了後半部隨著嚴肅的劇情發展，謎題亦不斷加速形成，除了能享受單純的故事以外，也給予觀眾推理和考察謎題的樂趣。此外，在那之前的動畫作品多半有明確的善惡之分，故事及設定皆單純明快。

然而《ＥＶＡ》則漂亮地**打破了動畫的基本概念**，給予觀眾極大的衝擊。

而且《ＥＶＡ》的魅力還有不侷限於「主流作品」或「御宅作品」這類區別，也有不限定觀眾這個特點。

庵野還不知道主流／御宅的分隔線。在《福音戰士》塞滿了數種明顯矛盾的設定和要素。我們應該要對這部動畫雖然是一部從正面──直接到令人不好意思地──處理極其沉重主題的作品，同時又足以成為襲捲同人誌市場的「美少女‧機器人動畫」這件事感到驚訝。[1]

※1　出自東浩紀《ユウリカ》1996年8月號「庵野秀明如何結束八○年代日本動畫」

的第二次動畫熱潮便逐漸退燒，動畫界迎接被稱為「動畫嚴冬」的低迷期。

就像東浩紀的論述，《EVA》是一部混合「不像動畫的嚴肅發展」和「變形的動畫表現」這些矛盾要素的作品。此外，《EVA》混入了「巨大機器人」、Geofront 和 NERV 這類「科幻設定」、零和明日香的「美少女主角」、真嗣和薰的「同性戀」等各式各樣的要素。《EVA》透過這些要素，讓年輕人到成年人的廣泛年齡層為之著迷，引發第三次動畫熱潮。

▼ 對《EVA》的否定意見

在好評聚集的另一方面，也有人對《EVA》和作品帶來的熱潮提出警告。真嗣在電視版第貳拾伍話及第貳拾陸話摸索自己存在意義的場面，就引起觀眾的批評，各種評論家和支持者都想要找出作品的用意。有人將之解釋為**自我啟發研討**，也有人強烈評論，大塚英治在《讀賣新聞》曾論述過**奧姆真理教**與《EVA》的關聯性[1]。

確實，《EVA》是宗教要素強烈的作品。淺顯易懂地解釋作品中登場的組織．SEELE 的想法，就是「因為人類是罪孽深重的生物，要讓他們贖罪，重生為神之子名義的正統繼承者」。這個想法跟奧姆真理教中，目標是離開外界以淨化自身的「小乘」、不但是自己也要使其他更多人達到更高世界的「大乘」這些教義，雖然不能說非常相似，還是有些相像。

不過，五十嵐太郎對這些把自我啟發研討和宗教附加在《EVA》的評論如此陳述。

※1　出自大塚英志《読売新聞》1996年5月20日晚報「『おたく』表現の危機」

事實上，奧姆和ＥＶＡ相同的只有兩者都在90年代受到矚目，以及「還是不太懂在說什麼」吧。

雖然ＥＶＡ是很容易述說的作品，要怎麼用言語來說都可以，同時因為不能找到決定性的言詞，應該有很多人會覺得說明時有困難。不過，把說明的困難度一面用包括奧姆在內的怪力亂神來迴避，一面用偏見看待，結果就變成安逸的時代論，或許因此隱蔽了其他重要的面向。[※2]

只是因為《ＥＶＡ》和奧姆都使用艱澀難懂的用語，就把他們歸為一類並予以抨擊，是在便宜行事，把奧姆內含的黑暗矮小化。無論如何，《ＥＶＡ》就是這麼一部聚集眾多評價和批判的衝擊性作品。

※2 出自五十嵐太郎《エヴァンゲリオン快楽原則》「いかに庵野秀明は語ったか7」

想揍律子的是誰？

▼ 再次考察電視版第拾四話

在第貳章有一個尚未解決的問題。那就是「**在電視版第拾四話想揍律子的是誰**」？就像之前已經提過的，由於這一幕在漫畫版中被省略，若依照本書的目的，其實是個可以無視的問題。但如果是站在說到底都是一邊以漫畫版為依據，一邊解釋電視版第拾四話的立場，反而能替漫畫版的解讀派上用場，因此就讓我們也來接觸這個問題吧。

先說出結論，「想揍」律子的是棲宿在零號機裡的某人。就像第貳章做出的零號機裡沒有人類靈魂棲宿這個結論，我們認為是與**人類靈魂不同的意念，或是以超越人類科學能力的原因被植入，稱為精神的東西棲宿在其中。**而可以設想的存在，就是真嗣在初號機感受到好幾次的東西（以下把這個東西暫稱為「**初號機的意念**」），與之相同的東西也寄宿在零號機中，我們是這麼認為的。

初號機的意念最初登場，是在真嗣第一次出任務之後，初號機陷入沉默時的事情（ST AGE5）。真嗣在那裡碰到一名神祕的長髮女性（的影像）。那名女性抱住真嗣後，就變

112

化成像是沒有裝上拘束器狀態的初號機原型，一般認為那就是初號機的意念。

雖然像是初號機意念的東西，在電視版也有被描寫（電視版第貳拾話），不過那是真嗣內心的體驗，只是被描繪成美里和零的樣子。但是在漫畫版初號機的意念並非真嗣的想像產物，而是不同於真嗣的其他實體，從他與零之間能進行溝通也很顯而易見。

零：「我是妳，而妳是我。」

初號機的意念：「對，妳就是我，我是從前的妳。可是，妳為什麼要礙事!?」

零：「不行，不要帶走碇同學，把他還給我。」（STAGE51）

這個證實初號機意念確實存在的描寫，同時也是掩飾初號機意念真面目的根據。這麼說的原因，是零身上棲宿著夜妖靈魂的意義，以及另一方面零的部分肉體是取自唯的基因製造的意義，都可以用來表現零與初號機的關係是「我是妳，而妳是我」※1。剛才被命名為初號機意念的東西之真面目，是夜妖的意念和唯的意念（靈魂）的可能性都一起浮上檯面。

話雖如此，如果初號機的意念就是唯的意念，那麼換句話說就會變成，假定初號機的意念之類是沒有意義的。因為唯的靈魂棲宿在初號機中這是眾所周知的事實，真嗣會感覺得到也不足為奇。所以在這裡，我們必須要確認**是否有不同於唯的意念，可以稱為初號機的意念**

※1 初號機是以夜妖的肉體為基礎製造的可能性很高。此外也由於唯的靈魂棲宿在初號機上。

113

的東西實際存在。足以成為證據的，就是剛才引用過的對話之後的描寫。

初號機的意念：「你怎麼了？你不是想和我在一起嗎？我們一起到永遠的世界去吧！到那個感受不到痛苦悲傷的世界去。」（STAGE 51）

在STAGE 5真嗣呼喚「媽媽」之後，雖然神祕的長髮女性變身為初號機的意念，但在這裡反而是以呼應「媽媽！」這個呼喚的形式，讓神祕的長髮女性從初號機的意念中現身。

之後，真嗣遇見唯（的影像），她說出了跟初號機的意念相反的話。

唯的意念：「自己走的路，要靠你自己做決定喔。」（STAGE 51）

這裡的唯的意念並不是完全拋棄真嗣。唯的意念是說出「來呀！你可以過來呀！」這個選項的同時，也提出「自己走的路，要靠你自己做決定喔」。從唯的意念的立場所說的「我永遠都會看著你的」這句話我們也能了解，這正是看顧自己孩子的**母性**。

▼ **母性的象徵・夜妖才是初號機的意念之真面目**

不過所謂的母性，並不只是美麗且寬大而已。根據卡爾・G・榮格（Carl Gustav Jung 也

114

稱卡爾‧榮格，是台灣心理學界較常對其全名的譯法。榮格心理學是一門很專門的學說。）

所說，母性也有獨占孩子，想阻止其獨立的負面形象[1]。在作品中除了初號機的意念擔任這個角色以外沒有其他人。

初號機的肉體對人類來說，就像字面一樣是從「大母神 請參照[1]（Great Mother 心理學界較共通的譯名）」的夜妖製造出來的這個可能性很高。就算夜妖的靈魂本身棲宿在零身上，但那是夜妖的「殘留意念」，如果夜妖的肉體＝棲宿在初號機上的話會怎麼樣呢？畢竟夜妖可能在數十億年之間，不能親手擁抱自己的孩子＝人類[2]。會想獨占於來到身邊的其中一個孩子真嗣，也是理所當然的。因為這個想法，我們可以很容易想像到夜妖的殘留意念借用唯的樣子，將她的母性以扭曲的形式來強調並現身。換句話說這個夜妖的殘留意念，就是初號機的意念之真面目。但那或許也只是單方面的理解。呼應真嗣的呼喚而屢次出現的神祕長髮女性，可能就是夜妖的殘留意念原本的面貌。我們也可以推測其要描繪正面表現時就是唯的樣子，負面表現時就會是初號機的樣子。無論如何，似乎可以說在初號機內有不同於唯的意

※1　根據卡爾‧G‧榮格的說法，人類全都共有包含「原型」在內的「集體潛意識」，並受其影響。如果用別的說法，就是在潛意識下作用於精神層面的「原型」都存在於人類的內在。其中一個是「大母神（Great Mother）」，分別有養育孩子和佔有吞噬的一面。在神話和傳說中被描寫得很兩極化，如女神或魔女等等，根據榮格的說法這些都是「大母神原型」的表現，同時現實中的母親做出母親行動時，也被認為是在發揮其兩面性。

※2　雖然人類誕生後只有經過十幾萬年，但夜妖應該是從人類誕生的更久以前，就確信人類會誕生並一直等待著。這件事從人類是夜妖的孩子莉莉姆可以得知。

念（靈魂），也存在著初號機的意念或夜妖的（殘留）意念。

在這裡我們終於可以回到本來的主題了。如果夜妖的殘留意念棲宿在初號機，同樣從夜妖製造而來的零號機中，應該也有夜妖的意念（＝零號機的意念）棲宿。畢竟零號機中沒有靈魂棲宿，所以**「想揍」律子的應該就是棲宿在零號機的夜妖的意念**吧。既然這樣想要找出她的動機就很困難了。話雖如此，如果著眼於零號機暴走是在插入栓研究的重心「第一次機體互換兼容性實驗」的期間，也就不難想像她的動機了。插入栓的材料是從夜妖和人類製造而來，是零的複製品。為了拒絕實驗，夜妖的殘留意念向律子發怒一點也不奇怪。

結 | 論
CONCLUSION
▼
想揍律子的，是棲宿在零號機的夜妖的意念。

關於夜妖的意念
或身體與靈魂的關係

▼ 夜妖的意念之存在被作者否定!?

如果能直接詢問關於夜妖的意念，恐怕作者會否定其存在吧。為什麼會這麼說，是因為作者是從原作者口中聽說，**這裡所謂的夜妖意念其實是唯的意志** [1]。不過剛剛我們才得出以下這些話「你怎麼了？你不是想和我在一起嗎？我們一起到永遠的世界去吧！到那個感受不到痛苦悲傷的世界去。」「自己走的路，要靠你自己做決定喔。」（STAGE51）是分別由不同實體，也就是夜妖的意念（＝初號機的意念）和唯的意念所發出這個結論。

然而，在這裡我們**不必輕易捨棄夜妖的意念這個用語**。確實只要具備母性，唯本身的言行舉止都看有想獨占真嗣和吸收他的這些負面想法吧。但不論在哪個回想場面，正因為她被初號機吸收並受其影響，我們也不能否定唯會做出不像她的誘導這種看法。只要唯以外的某個人足以當作這個影響的原因，我們就不應該否定夜妖的意念的存在。

※１　出自竹熊健太郎編《庵野秀明　パラノ・エヴァンゲリオン》第148頁。

那麼在這裡，讓我們重新確認為什麼不是用「夜妖的靈魂」，而是採用「夜妖的意念」。

這個微妙的分歧表現吧。這個答案會從以下四大前提引導出來。

① 靈魂不能數位化，也就是不能複製

② 因此夜妖的靈魂沒有棲宿在零以外的身體

③ 在初號機裡棲宿著跟生前的唯一不同的母性

④ 棲宿在初號機的母性以前跟零本來是一體

妖的意念」。為了查證這個模稜兩可的存在，讓我們稍微深入思考身體和靈魂的關聯吧。

雖然存在於夜妖的肉體（的複製品）內，但是我們把不同於夜妖靈魂的其他夜妖要素稱為「夜

▼在機器人動畫中的肉體與靈魂

先不論人類是由身體和靈魂組成的這個想法實際上是否正確，《EVA》的世界就是以這個二元論為前提，這是不需多加說明的。那麼，就像我們一直再三確認的一樣，人類靈魂棲宿在EVA裡面。簡單來說就是EVA也跟人類同樣是由身體和靈魂組成。

由身體和靈魂組成的機器人不只有ＥＶＡ※1。在動畫《變形金剛》※2登場的機器人們，例如ＣＯＮＶＯＹ（一般譯為柯博文）之類的機器人也有靈魂棲宿在體內。在這裡身體是生物（ＥＶＡ）還是機械（ＣＯＮＶＯＹ）的差異雖然不是本質，但若是執著在這一點，**ＥＶＡ明明身體和靈魂俱全卻不能行動**的特殊性就會相當顯著。此外，ＥＶＡ不只有身體和靈魂，還需要駕駛員。基本上和駕駛員達成同步後ＥＶＡ才初次啟動（當然也需要能源＝電力，但這不限於ＥＶＡ）。

即使是身體和靈魂皆備的機器人，像《勇者特急隊》※3也有駕駛員駕駛的案例。不過特急勇者跟ＥＶＡ不同，可以和駕駛員有日常的交流。特急勇者是一個自律主體，在緊急情況時就算沒有駕駛員，特急勇者也能單打獨鬥。

此外當我們從這個身體和靈魂的視角來看《機動戰士鋼彈》，鋼彈是有身體卻沒有靈魂。對鋼彈來說靈魂是由駕駛員來負責。反過來說駕駛員是以自身「被延伸的身體」※4為定義來

※1 除了下方所舉出的例子外，當然還有《傳說巨神伊甸王》這部作品。然而因為《傳說巨神伊甸王》有伊甸＝精神棲宿這樣的設定，要舉出它與「ＥＶＡ」的差異則相當困難，因此在此便不提及。

※2 從1985年開始在日本電視台播放的動畫。若是聯想到真人電影《變形金剛》（2007年 夢工廠）也無妨。

※3 於1993年播出的電視動畫，科幻機器人動畫《勇者系列》的第四部作品。在同系列登場的大半數機器人都擁有靈魂，能與人類交流。但並不是所有機器人都有駕駛員駕駛。

※4 「延伸」是加拿大思想家馬素・麥克魯漢（Marshall McLuhan的音譯）的用語。他認為技術和媒體是人類身體的「延伸」，幫助達成目的。舉例來說筷子可說是延伸的「手指」，電視是延伸的「眼睛」。

操縱鋼彈的。

我們不能把EVA單純地看成像鋼彈那樣是駕駛員「被延伸的身體」。追根究柢，在戰爭中放棄主角自我實現的《EVA》這部作品，若把機器人說成是「延伸的身體」才是賣弄學問，並不會帶來嶄新的視角。話雖如此，也不會像《勇者特急隊》，機器人和駕駛員的對話帶來主角的成長。EVA跟駕駛員的關係似乎不同於這兩個案例。

剛才我們有提到對鋼彈來說，靈魂是由駕駛員來負責。話雖如此這只是一種比喻，鋼彈的主角阿姆羅（アムロ）也有他自己的身體。在機器人動畫中把機器人和駕駛員的關係，比擬成身體和靈魂的關係並不新奇。但是把這個設定套用在特急勇者就會有不協調感，這是因為機器人和駕駛員之間可以進行交流。特急勇者和駕駛員的關係，類似鬼太郎和眼珠老爹的關係。雖然以空間來說，眼珠老爹是待在鬼太郎（的頭髮）裡面，但因為他們沒有共有意識，不能將兩人視為一體。同樣的，**特急勇者和駕駛員各自有身體和靈魂，將他們視為一體是不**合理的。

由於EVA的情況是，機器人和駕駛員之間不能以一般做法進行交流，**兩者的關係反而****跟鋼彈和駕駛員相近**。因此，就算把駕駛員對EVA來說解釋成是擔任靈魂的角色，應該也沒什麼不對吧※1。

※1　並非將EVA與駕駛員的關係視為身體和靈魂，而是把EVA當作母體，駕駛員當作胎兒，LCL則隱喻為羊水，像這樣的指摘隨處可見。因為以此為基準用精神分析解釋EVA和駕駛員的關係之作業，到目前為止已經進行過很多次了，故本書不會採用。

可是當我們用機器人的機能來看，棲宿在ＥＶＡ的靈魂究竟擔任著什麼樣的角色呢？ＥＶＡ並不是用機械打造而成，而是生物。在插入栓有像把手的東西，但駕駛員並不是透過把手的運作，而是藉由「Ａ１０神經連接埠」操作ＥＶＡ。不過，由於人類的意思很難直接傳遞給ＥＶＡ，（可能是來自唯和今日子事故的偶然產物）因此人類的靈魂棲宿在ＥＶＡ，以此為媒介才能進行操作。

總而言之，只能預想**棲宿在ＥＶＡ的靈魂只是把命令傳達給身體時的輪轂**。但現實問題是，輪轂以外的動作也等於是引起暴走的存在。此外暴走伴隨著精神汙染，會給予駕駛員直接影響，這也是眾所周知的。

關於身體和靈魂的關係，典型的單純見解是「靈魂支配身體」。必須要有駕駛員來當靈魂才能行動，可以說許多機器人動畫都有這樣的價值觀。那麼，《ＥＶＡ》的情況又是如何呢？確實ＥＶＡ在需要駕駛員當靈魂這點，似乎也能說是屬於這種機器人動畫的系統，卻又不能隨便歸類。暴走和精神汙染所做出的提示，是跟〈**靈魂→身體**〉這種支配關係相反的〈**身體→靈魂**〉這個模式，除此之外別無其他。靈魂和身體的關係並非單方面的支配關係，這個關係有時也會隨著時間經過顛倒過來。

這個結論終究只能得到機器人和駕駛員是疑似身體和靈魂的關係。可是實際上，每個人都經歷過生病時會沒精神，反過來說身體狀況好的時候精神也變得很好的情況。同樣的〈身體─靈魂〉這樣的支配關係顛倒，完全可以想成是在ＥＶＡ的身體與棲宿其上的靈魂之間發

生的事。正因如此，才會發生唯的靈魂為了保護真嗣而讓初號機暴走，或是相反的發生唯的

靈魂受到素體影響，做出不像唯會做出的誘導吧。

在從身體到靈魂的影響這個意義上，我們不能否定夜妖的意念存在。但是，那是指精神

存在？物質存在？還是在兩者之間呢？關於這些雖然必須進一步驗證，但是從解讀作品這個

目的來看，只要有「存在」這個事實就已足夠。

此外，讓我們重新確認關於讓人聯想到夜妖的意念存在的另一項事實吧。就像本書第64

頁已指出的，在 Central Dogma 化為瓦礫的夜妖本體上發現了所謂「**想要活下去的動力**」的力

量。可是在《EVA》世界，生命體的肉體跟絕對領域，也就是靈魂的機能密不可分。雖然

夜妖的靈魂棲宿在零的體內，我們可不能對夜妖的肉體看起來是以絕對領域（或類似的力量）

為基礎行動一事置之不理。**在初號機和零號機看到的夜妖意念之真面目，或許是這個夜妖本**

體具備「**想要活下去的動力**」吧。

失去絕對領域的世界
會是什麼樣子？

▼ 靈魂及身體與絕對領域的關係

棲宿在零號機和初號機的夜妖的意念，被視為能做出與〈靈魂→身體〉這個支配關係相反的〈身體→靈魂〉的力量。而像這樣在《ＥＶＡ》，即便是以傳統的靈魂和身體二元論為前提，不完全處於那種範疇的思考卻仍若隱若現。包含這種靈魂與身體的二元論在內的架構，也反映在絕對領域的特性上。

絕對領域雖然被當成「心靈障壁」，但在第三次衝擊人類失去身體後在黑之月會合時，失去了排除他人心靈（靈魂）的機能。正因如此，在黑之月中人們才可能合為一體。因此我們可以如此思考，絕對領域是在靈魂和身體皆具備的狀態下才能發揮的力量，在只有身體的狀態下自然不必說，就算只有靈魂（心靈）的狀態時仍會失去。**在絕對領域的設定中也否定靈魂相對於身體較為優越的單純觀念。**

那麼失去絕對領域後，所有靈魂合而為一的狀態是怎麼回事呢？在ＳＴＡＧＥ94有描寫出來。低聲呢喃著愛語、穢言穢語，以及絕望和嫉妒，還有感謝等等。當我們以為這些人類露骨的心靈變成渾然一體時，下個瞬間就消失無蹤了。

▼跟《EOE》成為對照組的漫畫版

可是比起《EVA》本身，更傾向於批判《EVA》狂熱支持者的某些立場之中，最具說服力的是在支持者心理所發現到「天使主義的謬誤」[1]。所謂「天使主義的謬誤」，被視為對毫無汙染的「透明存在」懷著憧憬，以結果來說也包含了**尋求像不具肉體的天使一樣，**

不用憑藉言語的完全交流之傾向[2]。不過所謂的交流，追根究柢是需要言語和動作這類媒介，缺少這些媒介的「直接」交流本來就是不可能成立的。反而過於尋求這種理想只會**破壞交流，**這就是批判「天使主義的謬誤」，也以此為基礎批判《EVA》支持者的論點。在這裡我們想先指出的是，這些議論是以針對被電視版及《EOE》的結局感化的支持者為前提，**並沒**

有針對漫畫版的支持者。

在第貳章的最後一節，我們有得出「期望他人的存在」的是真嗣，其他人也因為他的希望而恢復「人的形貌」這個結論。雖然在真嗣拒絕結合而為一的背景也有跟零對話，但那是因為他在那之前已親眼目睹人類補完計畫的結果，別無他法。話雖如此，他應該也不是難以忍受眾人露骨的感情吧。反而因為每個人的靈魂離開身體並**失去絕對領域，所有感情一瞬間完全消失，讓真嗣期望他人的存在。**

※1 出自山內志朗《天使の記号学》

※2 山內指出自古以來普遍認為天使的交流一直有使用語言。

從身體離開的靈魂不會有言語。追根究柢只要失去絕對領域，跟他人消除隔閡代表了連「我」或者「我們」這種觀念都會奪走。在沒有「我」的地方，愛情、絕望、其他感情以及可以表達的對象都不存在。在STAGE 94曾經描寫過的眾人露骨的情感，那只是他們在補完前夕心懷的情感，並不會永遠存在。**尋求沒有誤解、誰也不會受傷的完全交流，那麼會抵達的終點就是不存在交流。**

在《ＥＯＥ》沒有這種描寫，因此理所當然激起「天使主義的謬誤」的想法。不過，在漫畫版明確描寫人類補完計畫的結果，作者讓以前的《ＥＶＡ》支持者察覺到**類似「天使主義的謬誤」的傾向，而且大幅變更描寫**，這是我們想太多了嗎？把人類補完計畫的結果擺在真嗣的面前，（雖然實際上是SEELE和源堂具體計畫的）這樣實在過於空虛，各式各樣的情感匯集，或許是他想把有時候人們會彼此傷害的世界其實更有價值這件事，展現給真嗣和所有《ＥＶＡ》支持者吧。

結論

CONCLUSION

▼

失去絕對領域後，會失去所有的交流。

在《EVA》扮演的角色

生命之樹本來的意義與

▼作品中描寫的兩棵生命之樹

在之前已出版過的眾多《EVA》解讀本，都有反覆加入關於「生命之樹」的解說。但是幾乎都是從宗教史或神祕學的觀點來解說，關於在作品中應該把那樣的描寫放在什麼位置毫不關心。因此在這裡，雖然有種都事到如今了的感覺，但我們還是想嘗試稍微思考該如何捕捉生命之樹的描寫。

在作品中有描寫兩棵生命之樹。一棵是初號機被量產型EVA拘捕到上空時，描繪在其周圍的圖像（STAGE 88），另一棵是被朗基努斯之槍刺中後初號機像變形十字架形狀的物體（STAGE 89）。話說在《舊約聖經》本來是這麼描述生命之樹的：

「神使各樣的樹從地裡長出來，可以悅人的眼目，其上的果子好作食物，園子當中又有生命之樹和分別善惡的樹。」

（《創世記》第二章第九節）

126

在這裡提到的「生命之樹（原文為命の木）」跟「生命之樹（原文為生命の樹）」是一樣的，此外，ＳＥＥＬＥ把生命之樹稱為「中心之樹」，就是沿襲這個傳承而來。然後在《舊約聖經》這是唯一的生命之樹，並沒有其它相同名字的樹。那麼為什麼在《ＥＶＡ》會描寫兩棵生命之樹呢？

如同眾所周知的，圖像的生命之樹是被使用在名為**卡巴拉**（Kabbalah）的神祕主義思想，別名又稱為「質點之樹（Sephirothic tree）」（以下會把圖像的生命之樹寫為「質點之樹」）。

這棵**質點之樹就像是生命之樹的說明書一般，並不是生命之樹本身。**

舉例來說，當我們被問「櫻花是什麼？」時，可以回覆「會在春天綻放粉紅色花朵的樹」、「有五枚花瓣的花朵，凋零時很美麗」等等的答案。同樣的，應該也能發現質點之樹就是對於「生命之樹是什麼？」這個問題的回答吧。先不論生命之樹這個植物是否真實存在，在卡巴拉中，認為生命之樹應該隱藏著所有生命成立和神創造的祕密。說明其祕密的就是質點之樹，也就是生命之樹的本質。因為在卡巴拉有將《舊約聖經》託寓[1]解讀的傾向，或許在其中《舊約聖經》所描寫的生命之樹只是單純的比喻，反而是生命之樹圖像的質點之樹，才是生命之樹，應該不少人是這麼想的。

質點之樹基本上是以10個圓＝球面所組合而成[2]。順帶一提「質點」在希伯來文是數個

※1　託寓是一種有比喻性質的表達方式，會將語意而非字義的意思表現出來。

※2　也有描繪11個球面的情況。

「圓＝球面」的意思。配置在質點之樹上的球面，位於上層的代表接近神的精神存在，位在下層的代表遠離神的物質存在。可是在卡巴拉，一般認為世界被神創造時，有從上位存在到下位存在誕生的過程。這種想法稱為「流出論」。就像在深山裡湧出的清水，會因流向下游而含有不純物質一樣，純粹的精神存在會依序帶有物質的性質。

▼所謂的流出論是什麼？

流出論並不只有卡巴拉特有，而是在**新柏拉圖主義**（Neoplatonism）和諾斯底主義（Gnosticism）等各式思想中改變形態登場的想法。不過，從各自的流出論所導出的結論卻是天差地別。

在諾斯底主義認為善神創造靈魂（精神），惡神創造物質。在《舊約聖經》創造物質世界的是惡神，把源自善神的靈魂（精神）封閉在其中。推進這個想法到最後就是虛無主義

解說 配置在質點之樹上的球面（Sephiroth）

球面象徵的事物

Kaether：王冠
Binah：理解　Cochma：智慧
Geburah：力量　Chesed：仁慈
Hod：榮耀　Netreth：勝利
Tiphreth：美
Iesod：基礎
Malchut：王國

每個球面裡各有其象徵的意義。而一般認為我們能透過球面彼此之間連結的路徑，來預知未來即將發生的任何事。

（Nihilism）。話雖如此卻並不是頓悟一切事物，變得消極無力，而是他們反對世上的秩序和道德這類事物，因為那些只是從邪惡的物質世界所在地導出的東西。另一方面，他們也肯定沉溺於肉體快樂的生活。因為**他們認為肉體本是邪惡，看起來如此汙穢，不是善神創造的產物。**

新柏拉圖主義的中心思想家普羅提諾（Plotinus），雖然在構築世界觀受到諾斯底主義的影響，卻嚴厲批判諾斯底主義者們的虛無傾向。他認為如果把物質視為邪惡，在這個世上的期間不就應該會表現出邪惡的樣子嗎？[1]雖然對他來說這個世界也是從神流出來的，但他解釋是因為離神比較遠而失去一些善的性質。以他的話來說，追根柢所謂的邪惡只是欠缺善良的性質，並非不同於善良的另一個邪惡的實體。他**肯定這個雖然欠缺善良但並沒有完全失去善良的世界，認為應該在世界上摸索善良的生存方式。**

雖然同樣被視為流出論，但是兩者的想法卻截然不同。這個差異也對怎麼做才能朝流出逆流而上，接近善良的神這個理論之不同帶來影響。在諾斯底主義者因為知道某個特別的「知識（Gnosis）」而被認為接近神。另一方面，普羅提諾看穿如此主張的諾斯底主義者反而熱衷於物質性的事物，也認為正因為過著不沉溺於肉慾的生活，才能體會到跟神成為一體的瞬間。

※1 根據普羅提諾的話，實際上的反面論述如下：「若他們（如他們所宣稱）是已經通曉一切的人們，那麼就應該開始追求這個地上的那些，而在追求之際，要先能正確運作這個地上的事物。（中略）畢竟感受到善美之事並蔑視肉體歡愉是神性的特徵。」（普羅提諾《グノーシス派に対して》）

那麼，重要的卡巴拉結論是什麼呢？在卡巴拉也有在流出之道逆流而上，以接近神的想法。可是卡巴拉源於猶太教，**猶太教卻是徹底的現世利益宗教**，是追求這個世界的幸福的宗教。即使發生災害，但那是因為自己的行為是錯的，不會有像這個世界說到底就是邪惡的這種想法。畢竟在世界創造之時，神認為一切事物「看著是好的」（《創世記》第一章第十節其他）。因此我們認為至少在**初期的卡巴拉，沒有像諾斯底主義把物質或這個世界想成是邪惡的思想**。可以說一邊遵守神所賜予的「法律」，一邊用神祕方法摸索善良生活方式的意義使之昇華，就是所謂的卡巴拉吧。

質點之樹本來是這個世界上因為流出而被創造的過程，以及相反抵達至位於流出出發點的神之過程。在STAGE88藉由質點之樹的描寫所暗示的就是其中一方，換句話說**初號機當時就處於通往神的過程**吧。而其結果跟「死慾的具體化」，也就是用死亡和破壞的實現否定世界，在根本肯定世界的卡巴拉思想與質點之樹的意義並不相容。就像是經常受到指責的一樣，在人類補完計畫或第三次衝擊有諾斯底主義的一面，因而帶來這樣的分離。在初號機的周圍描繪質點之樹，最後初號機本身變化成生命之樹的這個描寫，只對初號機是代表通往神的記號這件事有效，就算繼續探求下去恐怕也不會有收穫吧。

130

《ＥＶＡ》是多少程度的「諾斯底主義」呢？

▼ 「諾斯底主義」的評價

「諾斯底主義」也跟生命之樹一樣是頻繁被提到的《ＥＶＡ》相關詞彙。不過一旦把這個詞彙用在大略分類，究竟有多少程度適用於《ＥＶＡ》，這點就被眾人忽視了。畢竟《ＥＶＡ》不是發揚宗教主張的作品，只是把整部作品斷定為「諾斯底主義」的話，幾乎就沒什麼好提的了。因此在這裡的課題，是要明確說出比起《ＥＶＡ》，人類補完計畫或第三次衝擊在怎樣的意義上是諾斯底主義。

剛才在與卡巴拉比較時已簡單介紹過諾斯底主義了。但那是其中一面，也包含了不算正確理解的要素。基於這個理由，「諾斯底主義」有意指基督教異端的狹義用法，以及意指其餘宗教和思想的廣義用法，而剛才提到的只有前者。「**諾斯底主義本身沒有獨自的民族（或是民俗）神話，所謂的『諾斯底神話』是依據既有宗教和固有民族（民俗）神話，透過修正和補完而成立的**」正如我們從這個說法中了解到的[1]，嘗試在根本上捕捉諾斯底主義與其說

※1 出自荒井獻《トマスによる福音書》第105頁

有欠斟酌，其實根本就不可能。話雖如此，若以此當藉口，那麼在本書有限的篇幅中會無法解說諾斯底主義到底是什麼，因此首先讓我們跨越限制，簡單介紹典型諾斯底主義的思想。

▼ 何謂諾斯底主義的思想？

諾斯底主義中有神是善良的、物質界是邪惡的之說法。因此，神不可能創造物質界。那麼物質界和人類如何誕生呢？對諾斯底主義來說最初的課題就在這裡。

因為善神也是愛情本身，會產生愛情對象的精神存在，創造名為「Pleroma（意思是充滿能量）」的完全世界並把他們放置在那裡。精神存在基本上是善良的，但是愈接近 Pleroma 的一方，精神存在就愈有墮落的傾向。位在 Pleroma 最邊緣的蘇菲雅（Sophia，智慧）因為過於愛慕善神而犯下禁忌，生下擁有跟神一樣能創造世界力量的兒子戴密烏魯格（Demiurge）。不過戴密烏魯格只能創造物質世界，並不能創造 Pleroma，也就是精神世界。他雖然創造人類，但還是只能製造出人類的物質部分。不過戴密烏魯格的母親蘇菲雅把自己的精神本質＝精神分給他，人類才能像現在這樣活動。

到此為止是世界創造與人類誕生的原委始末，這就是在卡巴拉所說的「流出」過程。後

來，無關神的意志而創造的物質世界充滿戰爭和饑餓等痛苦。於是這次要摸索逃離物質世界，回歸神身邊的方法。話雖如此，卻不是連同肉體一起回歸。應該回到神身邊的只有精神（靈魂）。畢竟精神跟肉體不同，是跟善神生出的蘇菲雅共通。但是，只有死亡是不能回歸神身邊的。要達到神身邊需要通過好幾道門，**必須知道開啟門的暗語和知道門衛惡魔的名字**（據說被叫名字的惡魔會失去力量）。這是回歸的必要知識**（希臘語中「真知（Gnosis）」是「諾斯底主義」的語源）**。

諾斯底主義入侵猶太教後，戴密烏魯格（Demiurge 音譯）＝雅威（Yahewh，神）的解釋成立。許多人認為在《舊約聖經》的神其實不能成為神的存在。此外，當跟基督教混合之後，藉由耶穌表明自己是精神存在，想要帶給眾人「自己的本質是神的靈魂」這種自覺思想也隨之登場。基督教的諾斯底主義除此之外還有各式各樣的變化，不過多半都讓耶穌擔任把人類從物質世界引導至精神世界的嚮導任務。

▼SEELE與諾斯底主義

從邪惡的物質世界回歸善神身邊的主題，跟SEELE策劃的人類補完計畫很相像。不**過說到底都只是相似而已，並沒有跟諾斯底主義完全一致。**那麼讓我們嘗試整理在哪些論點跟諾斯底主義不同吧。

① 雖然負面地說人類是「虛偽繼承者」這點跟諾斯底主義一致，不過在《EVA》人類的起源只能追本溯源至擁有肉體的物質存在．夜妖而已。（STAGE71）

② SEELE希望不是留在神的身邊，而是「以神之子名義重生為正統繼承者」（同右）。

③ SEELE雖然說要回歸神的身邊並合而為一，卻想要以地球上的生命體繼續存在。「為了讓神、人與所有的生命體合而為一」（STAGE75）SEELE才會行動。

對SEELE來說神是擁有肉體的夜妖或亞當，這點跟諾斯底主義的精神之神完全不同。

在電視版的企劃階段資料和遊戲《福音戰士2》，可以看到第一始祖民族和第二始祖民族這類夜妖和亞當的製作者（也就是神的神）之存在，那些被視為「人型的智慧生命體」。**假設**人類夜妖和亞當的製作者（也就是神的神）之存在，那些被視為「人型的智慧生命體」。**假設**即使SEELE知道他們的存在，但只要擁有肉體，在諾斯底主義就是跟神相差懸殊的存在。

如果從這點來看，雖然《EVA》有加入宗教用語，卻可說是徹底的**科幻作品**吧。

儘管如此，第三次衝擊發動，所有人類的靈魂被聚集至黑之月的描寫，還是應該會被指出並不是諾斯底主義是一致的。不過，我們也能看到在諾斯底主義獲得回歸神身邊之際的必要知識，跟諾斯底主義**捨棄肉體回歸本來所在的地方**這個目的，與諾斯底主義是一致的。不過，我們也能看到在諾斯底主義獲得回歸神身邊之際的必要知識，跟《EVA》是有所欠缺的。相反的，雖然在作品中有從使徒身上奪取生命之果[2] S機關自己吸收的描寫，但要把這件事跟諾斯底主義匹配解釋相當困難。（Gnosis）的過程，在《EVA》是有所欠缺的。相反的，雖然在作品中有從使徒身上奪取生命之果[2] S機關自己吸收的描寫，但要把這件事跟諾斯底主義匹配解釋相當困難。

但是，如果把「知識」唸作「科學」，應該能將達到作品中科學水準的人類歷史視為獲得「知識」的過程吧。如此一來也能把前往神所在地途中的門衛＝惡魔想成就是使徒。**確實獲得「知識」建造ＥＶＡ，消滅惡魔＝使徒，想要達到神的所在地就是人類補完計畫。**

像這樣雖然用一句話說「《ＥＶＡ》是諾斯底主義」，但是只要仔細調查人類補完計畫的內容，就會發現兩者並不是在所有要點上都一致。特別是到達神的所在地後「想要以地球上的生命體繼續存在」這個期望態度，本來在諾斯底主義是不可能有的。以這層意義來看，在《ＥＶＡ》雖然有諾斯底主義的一面，但是談到關於反宇宙論 ※1 這點，卻停留在半吊子的階段。雖然這種半吊子也沒什麼不好。不論是什麼形態，想要緊緊攀附物質世界的態度，都跟諾斯底主義的虛無主義有所分隔，應該可以作為對於以負面意義看待的「《ＥＶＡ》是諾斯底主義」這個評價的反證。

▼「近諾斯底主義」的《ＥＶＡ》

就算沒有直接描寫諾斯底主義，《ＥＶＡ》那雖然半吊子卻包含反宇宙論的思想，不可否認的是吸引支持者的原因之一。應該也有人會把自己充滿閉塞感的情況跟《ＥＶＡ》重疊，疑似體驗世界末日和再生這種實際上不可能發生的事件吧。無論如何，《ＥＶＡ》的反宇宙

※1　讓這個世界充滿邪惡的諾斯底主義想法。

論會停留在半吊子，是因為在**作品中的世界和現實世界，看不見的神失去力量，科學取而代之得勢的關係**。那樣的世界跟諾斯底主義本來單純的神祕故事並不相配。

就像本節的開頭引用的文章所暗示的一樣，**諾斯底主義的本質如果不是陳述傳達原始的學說，而是入侵所有時代、風土和價值，進而否定整個世界的話，如此便可以說《EVA》則是漂亮地發展科學，順利地適應神死去的這個世界的諾斯底主義**吧。並不是從精神的神流出和回歸於神，也不是徹底的反宇宙論。若把只是基於個人動機預知世界毀滅與再生到來的這個狀態稱為「近諾斯底主義」的話，或許就現代而言是唯一可能存在的諾斯底主義之形態吧。以這層意義將《EVA》看作是諾斯底主義的繼承者，可以說絕對沒錯。

「死海文書」記載了什麼內容？

▼ 關於「死海文書」原本的題材

與生命之樹、諾斯底主義並列，只要論及《ＥＶＡ》就不能避免談到的就是「死海文書」。

若要重新確認原本的題材，是源於1947年在死海西北的遺跡中發現的早期基督教團的一批抄寫本「死海文書」。另一方面《ＥＶＡ》的「死海文書」則是上古的某人留下的預言書或計畫書，原始版本是《聖經》和其周邊資料，**並不是包含神祕意義的東西**。從一部分包含諾斯底主意的文書來看，也能解釋為跟《ＥＶＡ》的諾斯底主義一面有關。可是，這也不能說是正確抓住要點的解讀。在包含原始版「死海文書」的文書中，稱為《聖經》的「偽典」或「外典」的書卷，確實也包含諾斯底主義的內容。然而那只是到了後代才分類，**我們看不到「死海文書」的所有者承認自己是諾斯底主義者的痕跡**。反而能看到他們「把正直視為美德，不立誓，幫助貧窮之人」[1]。

一般認為**他們不具備認為這個世界是沒有價值的想法**。

因此我們不需要深入探討「死海文書」的內容，《ＥＶＡ》的原作者庵野秀明自己也說：「《Ｅ

※1
出自大衛・克里斯汀・莫瑞（David Christie Murray）《異端の歴史》第31頁。

VA》的『死海文書』和實際存在的『死海文書』不一樣。會覺得用死海文書很好，是因為有尚未公開發表的內容。」※1當然，聽起來很棒、字面上很棒等命名選擇會有各式各樣的理由，但如果是要實際存在的歷史文書又內含祕密的話，就算不是「死海文書」也無所謂吧※2。

那麼，作品中的「死海文書」記載了怎樣的內容呢？加持有為我們解說大略的相關內容。

▼ 作品中的「死海文書」記載了什麼？

因此，我們無法從實際存在的「死海文書」內容推測作品中的「死海文書」內容。但若反過來說，不被實際存在的「死海文書」內容束縛，還是能推測作品中的「死海文書」記述。

加持：「SEELE擁有相當於他們的宗教典籍的『死海文書』。據說那是人類出現在這個世界之前就已經存在的神祕古文書——如果我的調查正確的話，這份古文書是一種預言書之類的東西，完全記載了人類的歷史，以前發生的事，以及以後將發生的事……SEELE和你爸爸以那份死海文書為基礎，定下了計畫。」（STAGE33）

※1 出自大泉實成編《庵野秀明 スキゾ・エヴァンゲリオン》第93頁。
※2 在電視版的企劃階段，《EVA》的世界預定會跟《海底兩萬哩》共通，其中有第二次衝擊是「死海蒸發事件」的提案。出自大泉實成編《庵野秀明 スキゾ・エヴァンゲリオン》第170頁。

「死海文書」是「一種預言書之類的東西」※3這件事在源堂說的「偶爾會發生死海文書沒有記載的事件，對老人是不錯的藥」（ＳＴＡＧＥ35）這句台詞也表現出反論。

那麼記載於「死海文書」的預言書，具體來說是怎樣的內容呢？關於這件事我們只能從ＳＥＥＬＥ和源堂等人的話來推測。讓我們嘗試在這裡連同根據一起列舉出可以推測的內容吧。

① 出現的使徒總數。→〈根據〉源堂說：「（使徒）還剩下5個而已。」（ＳＴＡＧＥ30）

② 沒有連使徒出現的具體時機都記載。→〈根據〉ＳＥＥＬＥ說：「由於使徒會再來襲，我不允許你延誤進度。」（ＳＴＡＧＥ6）

③ 「生命的繼承者」引發第三次衝擊。→〈根據〉ＳＥＥＬＥ遭遇薰的死亡之發言：「他作為最後的使徒是不爭的事實，但是在我們手中的死海古卷裡，卻沒有寫到關於生命繼承者一事。」（ＳＴＡＧＥ75）

④ 引發第三次衝擊需要朗基努斯之槍。→〈根據〉源堂表示反論：「妨礙我們達成心願的朗基努斯之槍，已經不在這兒了。」（ＳＴＡＧＥ71）

⑤ 人類的出身。→〈根據〉ＳＥＥＬＥ：「人類，虛偽的繼承者，誕生自黑之月。」（ＳＴＡＧＥ71）

※3　注意不是「預言書」。「死海文書」不只記載將來發生的事件，也有人類衹遵神的命令之記述。

⑥使徒的出身。→〈根據〉SEELE：「使徒，誕生自逝去的白月，是真正的正統繼承者。」（STAGE71）

⑦第三次衝擊時，某人必須「贖罪」。→〈根據〉源堂：「當人類的歷史必須落幕時，身為NERV的司令官，我所肩負的使命就是向神贖罪。」（STAGE78）

⑧亞當和夜妖的融合被禁止。→〈根據〉源堂：「為了再次見到唯，只能這樣做。只能靠亞當與夜妖禁忌的融合。」（STAGE87）被禁止這件事是有可能的。

⑨在第三次衝擊需要13架EVA。→〈根據〉從探求人類補完計畫真相的美里說：「就是這個緣故，才需要13架EVA啊……」（STAGE76）可以得知。但是實際完成的量產型EVA是9架。就算把嚴重毀壞的零號機、貳號機和跟生命之樹同化的初號機算進去，在第三次衝擊發動時仍只有12架到齊。

如果對照剛才加持的發言，應該可以整理出「以前發生的事（過去）」是指⑤⑥，「以後將發生的事（未來）」是指①②③吧。剩下的④⑦⑧⑨與其說是「以後將發生的事（未來）」，一般認為應該是意指**第三次衝擊時的做法**。引發第三次衝擊的條件有數種組合，其中也有不使用朗基努斯之槍和不需要源堂贖罪※1的做法。可以將之比擬為婚禮要用神道形式舉行、基督教形式舉行，還是只要提出結婚申請就解決這些選擇。雖然不論是選哪一種結婚都成立，

※1　雖然不清楚內容，但應該是意指要舉行某種儀式，而源堂會在儀式中死亡。

140

但是對夫妻來說應該各自有願意接受的形式。雖然單純是形式不同，不過正因為形式有其價值，人們才會執著。ＳＥＥＬＥ應該知道數種第三次衝擊的條件，只是思考「死海文書」中最合乎自己價值觀（恐怕是信仰）的做法，然後做出選擇。

▼在「死海文書」被視為禁忌的「夜妖」

在這裡我們發現到的是，「死海文書」中幾乎沒有提到夜妖。即使並非本意，但以結果來說既然是借用夜妖的力量達成人類補完，沒有提及夜妖相關的情報實在很不自然。值得留意的應該是「亞當和夜妖的融合被禁止」這段話吧。**就算原理上可以實現，仍然是不被允許實行的行為**，那就是亞當和夜妖的融合。以文化人類學上的用語來說，就會變成「禁忌（Taboo）」了吧。舉例來說在眾多文明中，近親者之間的性行為被視為「禁忌」，但若是想要實行卻並非做不到。**「禁忌」說到底不是物理性的制約，而是來自宗教性或政治性理由的禁止命令。**

對於把誕生自夜妖的人類視為「虛偽繼承者」的「死海文書」作者來說，不但是亞當和夜妖融合，借用夜妖力量的人類補完計畫也都是「禁忌」，這是很容易想像得到的。我們認為「死海文書」不會詳細解說關於「禁忌」的程序。恐怕在「死海文書」應該也有列舉其他關於夜妖的「禁忌」，但應該不論是哪一種都只停留在抽象的禁止命令。

關於惡魔故事形式的《EVA》

▼《EVA》與《惡魔人》

《EVA》與永井豪的《惡魔人（デビルマン）》經常會被指出相似點，其實《EVA》的原作者庵野秀明也肯定地說過：「會變成《惡魔人》喔，故事就是那樣啊。」[1]確實不論哪部作品的情節都是本來的地球主宰（在《EVA》是使徒，在《惡魔人》是撒旦）因為人類滅亡而行動，然而群起對抗的人類卻是把敵人的力量當成自己的（EVA和惡魔人）來戰鬥。此外，在描寫啟示錄性質的人類終結這點兩者也都共通。

此外在作品中因為誕生自夜妖[2]這個意思，人類被稱為「莉莉姆」，這個名詞在希伯來語是「惡魔」的意思。同樣從夜妖製造出來的EVA本質也是惡魔，「EVANGELION初號機……真的是惡魔嗎……」這句台詞也暗示這件事（STAGE 86）。

※1　出自竹熊健太郎編《庵野秀明　スキゾ・エヴァンゲリオン》第100頁。
※2　在猶太的民間傳說中深信存在的女性惡靈。在『創世紀』第1章第27節是比夏娃更早創造的女性，後來也被視為路西法的妻子。

對人類而言敵人被稱為「使徒（神之子的弟子之意）」是因為有「人類與ＥＶＡ＝惡魔」這種設定上的前提。不過這部名為《ＥＶＡ》的作品並不是在勸善懲惡，另外《惡魔人》也不是只靠宗教性策略構成劇情要旨，所以被掩蓋過去了。

▼惡魔想要取代神的故事

不過之前我們指出可以把人類補完計畫跟諾斯底主義中的回歸於神合在一起看※3。如果把人類歷史視為「知識（Gnosis）」的過程，可以得出殲滅使徒也是消滅通往神的途中的門衛＝惡魔這個結論。

不過就像剛才已確認過的，在作品中人類和ＥＶＡ被預想為惡魔。如此一來，這個名為《ＥＶＡ》的故事，或許應該解釋為具備遠超過諾斯底傳承的規模。因為《ＥＶＡ》就像在諾斯底的傳承中一樣，不是本來從神流出的靈魂再次回歸於神，而是可以當作跟神對立的存在，**惡魔打倒神的使徒並自己想要取代神的故事。**

如果像這樣從宗教觀點來看《ＥＶＡ》，可以說是一部比描寫惡魔與人類戰鬥的《惡魔人》還要更大膽且具有野心的作品。《ＥＶＡ》在這層意義上並非單純是《惡魔人》的複製品，還包括凌駕其上的內容。

※3 本書第134頁。

朗基努斯之槍帶來的死慾是？

▼福音戰士中的死慾

在作品中「死慾」這個名詞以決定性的意義被使用上的，是在第三次衝擊發動時真嗣的自我和精神到達極限時。分析當時的台詞，我們可以知道《EVA》中的死慾是意指什麼。

> 青葉：「心理圖顯示信號在減弱，死慾在具體化。」
>
> 日向：「電磁線圖圖像呈相反狀態！自我境界正不斷減弱。」
>
> （STAGE89）

所謂的死慾（死亡本能或死亡衝動）是佛洛伊德提倡的精神分析學用語，意思是「面對死亡的意志」，也就是想要去死的心情。此外接近死慾的相反詞是性衝動（對性、生存的衝動）。另外，引發死慾的「形而下」的意思是具備形體的事物。換句話說，如果要說明真嗣的絕望達到頂點的那個場面，可以說面對死亡的意志（死慾）以肉眼看得到的形態出現（具體化）。人類的思想就像眼睛看不見一樣，本來死慾和性衝動等情感只是一種詞彙，是只存

144

在於概念上的形而上（抽象）之中。不過因為第三次衝擊的發動，那些情感變成具體化。

（STAGE89）

青葉：「夜妖產生的反絕對領域又進一步擴大，將被物質化。」

從緊接著真嗣場面出現的這句台詞，可以說在《ＥＶＡ》負責產生死慾的是反絕對領域，

在人們失去絕對領域並還原成ＬＣＬ之前所出現的初號機光之翼和巨大化的零的樣貌，正是死慾被物質化的產物。然後人們因為碰到身為反絕對領域物質化的存在・零（或者是各自的想像）而完全失去自我界限。此外可以讓人類的心靈障壁、絕對領域無效化的朗基努斯之槍也能說是死慾的具體化產物。然後如果反絕對領域是象徵死亡，那我們可以把與之相對的絕對領域、心靈障壁，解釋為生命形態的意志。

▼人類補完計畫與原形回歸

朗基努斯之槍可以讓絕對領域無效化，是從作品中的描寫也顯而易見的事實，絕對領域若是個體生命的生命形態意志（性、生存衝動），那麼能使其無效化的朗基努斯之槍就可以說是讓生命喚起死慾的裝置。但是在佛洛伊德的學說中，死慾具備的意義不只是對死亡的衝動，也被認為是意指想要盡可能回到以前狀態的心情。這個**終極地追求回歸願望的形式，可**

以說就是生命誕生以前的狀態吧。雖然這是在佛洛伊德的學說陳述的內容，但人類的精神存在著最根本的本能「性衝動（對生存的意志）」和「死慾（對死亡的意志）」。人類這個存在，並不像自己認為的能夠支配自己，在不斷生存的期間，有時也會想到死亡，即便如此還是想繼續活下去。佛洛伊德認為人類就是在這種生存與死亡的互鬥中生存。

此外，類似的概念在電視版「豪豬兩難說」中有提到。

律子：「豪豬的情況是，就算想把自己的溫暖傳達給對方，但是身體愈是靠近身上的刺就愈會傷害對方。」（電視版第四話）

律子說的這個「豪豬兩難說」也適用於人類，雖然想跟他人互相接觸，但是互相接觸就會產生傷害他人、被他人傷害的可能性。她說人類必須跟那樣的糾葛好好地妥協。一個人只要繼續生存就會有無法逃避的事物，這個豪豬兩難說和性衝動・死慾的關係極為相似。可以說豪豬兩難說不只是在個體，就連在個體之間的關係都廣泛有著性衝動和死慾的概念吧。人類無法逃離生存和死亡的強烈希望、承認他人的存在與否等各式各樣的糾葛。人類補完計畫中，所有人類失去心靈障壁這個絕對領域，還原成LCL，回歸黑之月。如果以第三次衝擊引發的現象為基礎，試著用佛洛伊德的學說來解讀的話，在人類之間不斷擴散開來的性衝動和死慾的對立構造因為反絕對領域而崩解，可以說**只剩下死慾支配著人類的狀態**。就某個意義而言，人類補完計畫是豪豬兩難說的終極解決辦法。

▼被拔出的朗基努斯之槍和嶄新世界

在ＳＴＡＧＥ94真嗣否定人類補完，承認他人存在的瞬間，初號機戳破巨大化的零（死慾）的眼球，吐出跟核心同化的朗基努斯之槍。刺入量產型的複製品長槍碎裂，而且因為巨大化的零碎裂，死慾的物質化被解除，人心再次恢復生與死兩方互鬥的狀態。

唯：「當人們能夠憑自己的力量去想像自我，那麼人人都能恢復人的形貌了。」（ＳＴＡＧＥ95）

在漫畫版最終話有描寫補完被中斷後的世界，在那裡登場的主要人物只有真嗣、明日香、劍介三人。不過，如果像佛洛伊德所說生存意志是人類的根本本能，被補完的所有人類應該都能恢復人類的形貌吧。

面對真相時
別把眼光
避開。

（STAGE44）
這是加持連同第二次衝擊的
真相，告訴想從 NERV 離開
的真嗣的話。

拼集而成的《EVA》

介紹動畫、漫畫、特攝、電影、宗教等構成《EVA》壯大世界的眾多主題。

介紹構成《ＥＶＡ》的原始題材

▼《ＥＶＡ》自人氣動畫、漫畫、特攝誕生

眾所周知，《ＥＶＡ》有各式各樣致敬、戲仿、拼集這些特色。雖然受到注目的題材多半都是聖經、神話、軍事這些嚴肅內容，但把自己稱為不折不扣的「御宅族」的原作者庵野秀明，也有從《無敵鐵金剛》、《惡魔人》、《伊甸王（イデオン）》、《超人力霸王（ウルトラマン）》這類動畫、特攝的人氣作品中獲得靈感。接下來我們將陸續介紹這些可說是《ＥＶＡ》親兄弟的作品。

【原始題材】▼ 海底兩萬哩

詳情 ▼ ＮＨＫ的動畫《海底兩萬哩》是《ＥＶＡ》的導演庵野導演參與製作的人氣作品。雖然因權利關係的問題而中斷，但是《ＥＶＡ》和《海底兩萬哩》據說本來預定是相同世界觀的故事。雖然或許因為這樣，登場人物的個性和行動等等非常相似，其中跟主角的父親有情感糾葛橋段的女性艾特拉（エレクトラ），被認為是赤木律子的原型。

動畫

【原始題材】▼ **無敵鐵金剛**

詳情▼庵野導演是《無敵鐵金剛》的忠實動畫迷，這部動畫的影響隱藏在《ＥＶＡ》的所有地方。

首先跟真嗣一樣，主角兜甲兒（80年代台灣上映時譯柯國隆）的母親在他年幼時因研究中的事故而死亡。此外在無敵鐵金剛裡，地底下有打造得跟ＮＥＲＶ相同的基地。而且，支持主角的年長女性「美里」的存在等等，在各式各樣的地方都能感受到庵野導演對無敵鐵金剛的敬意。

動畫

【原始題材】▼ **金剛大魔神**

詳情▼《無敵鐵金剛》的續篇《金剛大魔神》據說也是給予《ＥＶＡ》影響的作品。《ＥＶＡ》被認為也有從這部作品繼承一些要素，如優待其他孩子勝過自己兒子的父親、讓機器人從研究所出發、垂直發射裝置等。

動畫

【原始題材】▼ **傳說巨人伊甸王**

詳情▼《伊甸王》是《機動戰士鋼彈》的富野導演所經手的機器人動畫，解析來歷不明的敵人後，發現了其DNA跟人類幾乎相同。此外還有利用同步率左右機器人的操作熟練度，而且機器人有時會失控並發揮強大的力量等等，跟福音戰士的特徵部分可說是非常相像，一般認為這部作品應該有帶來並發揮影響。

【原始題材】▼ **美少女戰士**

詳情 ▼ 登場人物之一「火野麗（火野レイ）」是綾波零名字的原始素材。此外，主角「月野兔」與戀人死別的故事和部分容貌被活用在「葛城美里」身上。順帶一提，葛城美里與月野兔是同一位聲優所飾演。

【原始題材】▼ **機動戰士∨鋼彈**

詳情 ▼《機動戰士∨鋼彈》是鋼彈系列的第四作。雖然主角本來是懷有戀愛情感的女性，最後卻個性不變，成為廢人的「卡提吉娜・路斯（カテジナ・ルース）」，一般認為是惣流・明日香・蘭格雷的原型。

【原始題材】▼ **機動戰士鋼彈**

詳情 ▼ 說到真實機器人動畫的經典作品，就是富野導演經手的《鋼彈》系列。庵野導演也是忠實動畫迷之一，他被認為對於稱號為1st鋼彈的《機動戰士鋼彈》有特別的想法。碇真嗣的天真個性是從「阿姆羅・雷（アムロ・レイ）」得到靈感，葛城美里嚴厲且勇敢的樣子則是從「布萊特・諾亞（ブライト艦長）」得到靈感，被認為有當作登場人物個性形成的參考。

漫畫

【原始題材】▼ 聖戰魔神

詳情▼《聖戰魔神（マジンサーガ）》被認為是強烈影響庵野導演的作品之一，是永井豪的人氣漫畫。對主角懷有愛戀思慕、美少年形態的神祕天使讓人聯想到渚薰。此外，「因為人類的複製品沒有靈魂，所以把其他靈魂放入」，這個設定跟用複製技術製作出來的綾波零之設定非常相近。另外，操縱機器人的主角毫無企圖地用他可怕的力量破壞地球的情節片段等，都被認為是《EVA》的原型。

漫畫

【原始題材】▼ 風之谷

詳情▼為保護孩子喝下毒藥而變成廢人的皇女「庫夏娜（クシャナ）」的母親，被認為是惣流・明日香・蘭格雷那位，因實驗失敗而患有精神病、一心認定人偶是自己女兒的母親之原型。

動畫

【原始題材】▼ 惡魔人

詳情▼被視為是渚薰的原型、對主角抱持同性愛情感的神祕美少年「飛鳥了」，以及《EOE》中「在海岸跟討厭的傢伙躺在一起」的描寫，都是模仿《惡魔人》的經典場面。

【原始題材】▼ 超人力霸王

詳情▼庵野導演非常愛好特攝，其中尤其喜歡超人力霸王，據說熱愛到甚至製作獨立電影。從作品中登場的保護地球免於怪物破壞的部隊「科學特搜隊」衍生出NERV，此外還從用躬身戰鬥的超人力霸王衍生出福音戰士的戰鬥風格，色彩和零件這類身體造型和活動界限時間的設定等等，都被認為是繼無敵鐵金剛之後，帶給了福音戰士細節設定部分的巨大影響。

【原始題材】▼ 魔獸戰線

詳情▼《魔獸戰線》是庵野先生尊敬的永井豪的弟子·石川賢的漫畫作品。13名使徒以敵方的身分登場，母親被當作實驗品，在這些基礎的故事發展都有共通部分，被認為在製作《EVA》時應該有參考。

【原始題材】▼ 鬥魔王傑克

詳情▼敵方角色邪惡之王（スラムキング）不是為了防護，而是為了避免「過於強大的力量」自傷，才會穿著鎧甲的這個設定，被認為是福音戰士穿在身上的拘束器之原型。

▼
電影、電視劇

代表日本的電影、知名西洋電影、內行人知道的外國影集等要素，也被認為是構成《ＥＶＡ》的重要因素。在這裡，我們將陸續介紹在戲劇中被認為是《ＥＶＡ》原型的作品。

特攝

【原始題材】▼ **假面騎士**

詳情▼在ＳＴＡＧＥ26所描寫的初號機與貳號機的同時飛踢攻擊，就是假面騎士1號和2號兩人同時向對手施展騎士踢的合體必殺技「雙重騎士踢」。

特攝

【原始題材】▼ **歸來的超人**

詳情▼在該原作的第20話曾進行過，關掉全日本的照明以吸引敵人的作戰，被認為是描繪於ＳＴＡＧＥ16～19的「屋島作戰」之原型。而且，在該話登場的光怪獸普立茲魔（光怪獸プリズ魔）成為第5使徒雷米爾的設計原型自然不在話下，而從普立茲魔的叫聲實際被使用也可看出庵野導演對這部作品的評價之高。

【原始題材】▼ 獻給阿爾吉儂的花束

詳情▼ 用在《EOE》標題的「真心為你（まごころを、君に）」是小說家丹尼爾・凱斯（Daniel Keyes）著作的知名科幻小說《獻給阿爾吉儂的花束（Flowers for Algernon）》被改編成電影時的譯名。

【原始題材】▼ 犬神家一族

詳情▼ 偵探金田一耕助活躍的《犬神家一族》，有使用了知名動畫師、導演的市川崑先生之手的獨特字體排印學。這可以說是把《EVA》的明朝體字體配置成L型，激發觀眾不安感的副標題設計。此外，在電視版第九話，有一幕初號機因第7使徒伊斯拉斐爾而停止機能的場面，初號機從湖面伸出兩隻腳的模樣，是模仿這部電影的經典場面。

【原始題材】▼ 藍色聖誕節

詳情▼ MAGI系統在警告使徒出現時使用的「藍色信號（パターン青）」。這個設定據說是出自倉本聰撰寫的劇本《UFO藍色聖誕節（UFOブルークリスマス）》所改編的電影《藍色聖誕節（ブルー・クリスマス）》的英文標題「BLOOD TYPE：BLUE」。在電影中也有流著藍色血液的人類登場。

電影

【原始題材】▼ **２００１年太空漫遊**

【詳情】▼科幻界的大師亞瑟・查里斯・克拉克（Arthur Charles Clarke）、知名導演史丹利・庫柏力克（Stanley Kubrick）經手的「2001年太空漫遊（2001年宇宙の旅）」，是科幻電影的金字塔。在電影中登場的外星人製作出像石板的神祕形狀之神祕物體「磐石（Monolith）」，被認為是SEELE會議場面的原型。

電影

【原始題材】▼ **再見木星**

【詳情】▼描寫人類因微型黑洞接近而面臨滅亡危機的科幻電影《再見木星（さよならジュピター，Bye-bye, Jupiter）》，有被認為是真嗣等人生活的地方「神奈川縣第3新東京市」的名字原型，長程旅客宇宙船「TOKYO―Ⅲ」登場。順帶一提，在電視影集系列的英文版中，第3新東京市是標示為「TOKYO―Ⅲ」。

電影

【原始題材】▼ **無底洞**

【詳情】▼無底洞（アビス，The Abbys）》是電影界的重量級人物詹姆斯・卡麥隆（James Cameron）導演經手的古典科幻電影。這部電影有出現就像操縱福音戰士時充滿於駕駛艙的LCL溶液一樣，藉由流入肺部就能呼吸的液體呼吸技術。

電視劇

【原始題材】▼ 星際戰爭

詳情 ▼ 《星際戰爭》是科幻人偶劇《雷鳥神機隊（サンダーバード，Thunderbirds）》的工作人員所製作之80年代的英國電視劇，是庵野導演喜歡的電視劇之一。導演在這部作品的DVD附贈的小冊子甚至說過：「如果沒有UFO就不會有福音戰士。」在小冊子還有提到電視劇中的登場人物是碇源堂、冬月、加持良治等角色的原型，「地球防衛機構S・H・A・D・O」是NERV組織的構成原型。

▼ 宗教、學問

在《ＥＶＡ》最頻繁被描寫的主題，是以使徒等設定為首，聖經、死海文書等等這類宗教要素。此外還有從其他心理學、生物學等各方面的學問採納各種要素。

宗教

【原始題材】▼ 希伯來人的傳說

詳情 ▼ 在電視版第貳拾參話，赤木律子有說過「靈魂之屋本來是空蕩蕩的」這句台詞。這是以希伯來人流傳的傳說為基礎，傳說當靈魂從靈魂之屋消失無蹤後，會誕生沒有靈魂的孩子。

宗教

【原始題材】▼ **希臘神話**

詳情▼在《ＥＯＥ》有明日香操縱的貳號機被ＥＶＡ量產機獵捕分食的場面。這是以從天界偷取火焰給人類的普羅米修斯（プロメテウス），因受到神罰而被無數禿鷹任意啃食內臟這個知名傳說為原型。

宗教

【原始題材】▼ **古巴比倫尼亞**

詳情▼為了選出福音戰士的駕駛員而成立，直屬人類補完委員會的諮詢機關「馬爾杜克機關」的名稱，是以號稱「有50個名字的神」，古巴比倫尼亞信仰的神「馬爾杜克」的名字為原型。

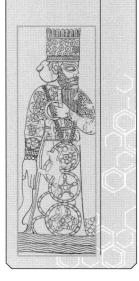

宗教

【原始題材】▼ **啟示錄的羔羊**

詳情▼ Central Dogma 中，被釘在十字架上的夜妖面具上有七個眼睛。據說在「若望啟示錄（ヨハネ黙示錄）」的記載中，它們會開啟通往天堂的道路。有七個眼睛和七支角的「啟示錄的羔羊」被認為是原型。

【原始題材】▼ 古美索不達米亞

詳情▼在《破》中被加持良治帶入NERV的「尼布甲尼撒的鑰匙（ネブカドネザルの鍵）」，是以伊辛第2王朝及治理新巴比倫尼亞連續4代的王族名字為原型。

【原始題材】▼ 神曲 地獄篇

詳情▼只有在第1話的台詞中登場，通往 Central Dogma 的通道「馬納薄其（Malebolge）」是以在但丁·阿利吉耶里（Dante Alighieri）的敘事詩《神曲》登場的「馬納薄其」為原型。

【原始題材】▼ 聖經·偽典

詳情▼在作品中登場的使徒名稱，是使用在「聖經·偽典」的「以諾書（エノク書）」登場的天使名字。在「以諾書」中薩基爾是水，夏姆榭爾是白晝的形態，被描寫為分別掌管元素和時間等的守護天使。

心理學

【原始題材】▼ **死慾**

【詳情】▼「死慾反應」這個詞彙，被認為是從佛洛伊德提倡的精神分析學用語「想面對死亡的慾望」這個意義的詞彙，所創造出來的新詞。

宗教

【原始題材】▼ **新約聖經**

【詳情】▼現代基督教流傳的正典之一就是《新約聖經》。「朗基努斯之槍」是在各各他山丘（Calvary）刺入耶穌側腹的聖槍。「Evangelion」是代表「福音書」的詞彙。除此以外，NERV的設施名稱和地點等等，《新約聖經》的內容都被加入作品的各個地方。

宗教

【原始題材】▼ **創世紀**

【詳情】▼《創世紀》中，最有名的篇章是最初的人類亞當因吃下禁忌果實而被逐出樂園。亞當、夏娃（EVA）、他最初的妻子夜妖（又譯莉莉絲）和孩子莉莉姆等等，在《EVA》的設定裡是很重要的部分，因此使用這些名字。此外，NERV的標誌無花果的葉子也被認為是亞當等人曾使用過的東西。

【原始題材】▼ 分子生物學

詳情▼ 在電視版第拾參話登場的 Central Dogma 內部，跟進行自動駕駛實驗的普里布諾盒（Pribnow box）相鄰的設施「Σ單位（Sigma unit）」，被認為是以在分子生物學以及基因轉錄相關的「Σ子單位（Sigma subunit）」為原型的名稱。

【原始題材】▼ 盲蛛目

詳情▼ 有一種身體像豆子般小小圓圓、有細長的腳，像蜘蛛一般名為「盲蛛目」的生物。這種獨特的形態，據說是在電視版第拾壹話登場的第9使徒馬特里爾的原型。

【原始題材】▼ 基因序列

詳情▼ STAGE63登場的第12使徒阿米沙爾，有可能因為是以聖經・偽典中，主掌生物誕生的天使「阿米沙爾」為原型，才會模擬載有遺傳資訊的基因序列，設計成雙螺旋狀的圓環構造。

▼ 其他

《ＥＶＡ》是從文學、船舶、汽車等世界各地獲得靈感所製作出來的。雖然成為主要角色們名字原型的戰艦很有名，但除此以外似乎也有不拘泥類型的各式素材。

軍事

【原始題材】▼ 戰艦

詳情▶庵野導演據說對戰艦和航空母艦等武器的造詣也很深，像是綾波、蒼龍、葛城、赤城、冬月、日向、卷波（真希波）等等，女性角色則是用航空母艦來命名。此外，蘭格雷（明日香）等國外戰艦也在作品中以人名登場。

SF

【原始題材】▼ 人類補完機構

詳情▶柯德威納．史密斯（Cordwainer Smith）的科幻小說《人類補完機構系列》是「人類補完計畫」原型的作品，不僅是名稱，科幻和宗教密切結合的設定也被認為有放進《ＥＶＡ》。

【原始題材】▼ **皮帕走過了**

詳情▼ ＮＥＲＶ標誌所寫的「God's in his Heaven/All's right with the world.（神在天上，天下太平）」這行文字，是出自羅勃特·白朗寧（Robert Browning）的《皮帕走過了（Pippa Passes）》。

【原始題材】▼ **愛與幻想的法西斯**

詳情▼ 在村上龍的小說《愛與幻想的法西斯（愛と幻想のファシズム）》登場的鈴原冬二、相田劍介、洞木這些角色，姓氏和名字維持不變、或是只有名字用來當真嗣的同班同學。此外，加持良治的名字是出自「山岸良治」，在電視版第七話登場的「JET ALONE（ジェットアローン）」的開發員責人「時田史郎」等名字也都是出自這部作品。

【原始題材】▼ **電影導演大島渚**

詳情▼ 人類樣貌的第12使徒太巴列「渚薰」，是直接使用大島渚導演的名字。此外，因為渚薰是相對於綾波零的存在，相對於綾「波」而選擇「渚」這個字。

工業

【原始題材】▶ＬＨＭ油

詳情▶ＬＣＬ溶液的名字據說是取自法國汽車製造商「雪特龍」等主要使用的綠色ＬＨＭ（LIQUIDE HYDRAULIQUE MINERAL）油。

鐵路

【原始題材】▶ 新幹線

詳情▶真嗣的同班同學洞木光的名字是取自新幹線。另外，在電視版雖然只有名字登場，她有著望（ノゾミ）、木靈（コダマ）這兩個妹妹。

船舶

【原始題材】▶ 船的零件

詳情▶真嗣的名字由來，是來自用於將船固定在大海所使用的「碇」。源堂的姓氏是能在海上知曉自身位置的道具「六分儀」。此外，加持良治的名字，是操作船的「舵」（譯註：良治的日文發音同舵）、基爾・洛侖茲是來自船底的構造「龍骨（Keel）」等等，船和跟船相關的關鍵字都被使用在《ＥＶＡ》的人名。

不，我不知道。

因為我可能是

第三個。

NEON GENESIS FINAL REPORT FOR YOUR EYES ONLY

EVANGELION

（STAGE67）
大家都以為綾波零因為捨身的自爆攻
擊而死去。真嗣知道她還活著時，開
心地跑去找她，但出現在他面前的，
是跟之前有點不同的「綾波零」。

SECTION-06

劇情對照表

依時間順序用列表對照漫畫版、動畫（電視、舊劇場）版，以及新劇場版的劇情。

漫畫版、動畫版以及新劇場版的劇情對照表

▼登場人物和劇情隨著不同媒體而相異的福音戰士的世界

《EVA》在漫畫版、動畫版、劇場版，以及新劇場版等數種媒體發展。故事中的事件和登場人物以及各種設定，在不同的媒體都能看到各種差異。在這一章，我們使用列表來對比各自故事的主要劇情。

漫畫版的事件
STAGE1～3
● 2015年，相隔15年使徒襲來。真嗣與美里陷入困境時，零伸出援手。
● 聯合國軍隊把迎擊使徒的作戰指揮權轉移給源堂領導的NERV。
● 真嗣代替負傷的零，駕駛初號機出擊。

動畫版的事件
第壹話 使徒、襲來
● 第3使徒薩基爾襲來。
● 真嗣被源堂叫來第3新東京市。
● 初號機行動保護真嗣。
● 真嗣決定駕駛EVA。

新劇場版的事件
● 真嗣被源堂叫來第3新東京市。
● 第4使徒擊來。真嗣被捲入爆炸，隨著來接他的美里一起前往NERV。
● 與受傷的零相遇，真嗣決定駕駛EVA。

STAGE3 ～ 6

●真嗣初次駕駛EVA，不熟悉操縱。之後，機體因使徒的攻擊而無法控制。

●使徒被暴走的初號機殲滅。

●真嗣被送到醫院。

●從源堂和SEELE的對話揭曉他們的目的是**人類補完計畫**。

●出院的真嗣被美里收留。

STAGE7 ～ 10

●真嗣轉入中學。與冬二的妹妹因初號機與使徒的戰鬥受傷，因此引發爭執。劍介相遇。

●真嗣冷漠地完成EVA的操縱訓練。美里看到他的樣子，感覺到某種危險。

●**第4使徒夏姆榭爾**襲來。真嗣和零參與緊急召集。

第貳話　陌生的、天花板

●真嗣駕駛初號機與使徒戰鬥，受到嚴重的損傷。醒來時人在醫院。

●源堂與SEELE密談。源堂的工作是**人類補完計畫**一事揭曉。

●美里決定收留真嗣。

●戰鬥的回想。初號機頭部破損後暴走。**侵蝕使徒的絕對領域**。以壓倒性的強度勝利。

第參話　不響的、電話

●真嗣轉入中學。他會不會沒朋友。

●冬二瞪達兩週上學。第3使徒襲來時，妹妹受重傷住院。

●真嗣被同班同學知道是EVA的駕駛員，被冬二痛揍一頓。

●**第4使徒夏姆榭爾**襲來。

福音戰士新劇場版：序

●真嗣駕駛初號機，受到使徒近距離攻擊。無法控制的初號機暴走並殲滅使徒。

●源堂與SEELE密談。

●真嗣在醫院甦醒。

●第4使徒襲來與真嗣的接收大抵上依照計畫。

●美里來醫院接真嗣。知道真嗣要獨自一人生活，決定收留他。

●美里一邊在浴缸泡澡，一邊對使徒在真嗣被接收那天襲來感到疑問。

●真嗣被冬二痛揍一頓。他妹妹在之前的戰鬥中受到牽連，似乎受了重傷。

●美里對律子說不對私事插嘴是她的方針。

●**第5使徒**襲來。劍介和冬二溜出避難所。

漫畫版的事件

●真嗣駕駛初號機出擊。在戰鬥中發現冬二他們，無視命令將他們回收至插入栓內。直接繼續作戰擊敗使徒。

●真嗣被NERV保安諜報部帶回總部。

●真嗣辭去EVA的駕駛員身分，正要回鄉下時被美里慰留。兩人在現場對談，真嗣決定留在NERV。

●被美里責備違抗命令，真嗣離家出走。他無處可去而正在徘徊時，跟搭帳篷的劍介相遇。

●美里和律子在回收面前交談。從她們的談話中可以知道使徒的固有波形信號類似人類的基因。

第參話　　　第肆話　雨、逃出去之後

動畫版的事件

●真嗣駕駛初號機出動。戰鬥中發現溜出避難所的劍介和冬二並回收他們。在他們兩人搭乘的狀態下戰鬥。

●真嗣被保安諜報課帶回，決定離開NERV。

●真嗣仍離家出走未歸，跟玩戰爭遊戲的劍介不期而遇。

●真嗣離家出走。擔心的冬二和劍介來葛城家探視。

●冬二和劍介在車站為真嗣送行。美里飛奔而來時，發現真嗣沒有搭上電車，佇立在月台上。

●這是22天前的事件。零號機的啟動實驗中發生異常。源堂徒手撬開已加熱的艙口，把零救出來。

福音戰士新劇場版：序

新劇場版的事件

●發現兩人的真嗣一時居於劣勢，遵照美里的指示回收兩人。雖然收到下達的命令，但真嗣仍繼續攻擊至活動界限為止。

●無視命令而被美里斥責的真嗣離家出走。冬二發現真嗣沒有來學校。

●真嗣被NERV的諜報員發現並帶回去。

●源堂計畫讓真嗣和零下次再稍微接近彼此一點。

●真嗣回到學校。被冬二要求揍他一拳。

●真嗣和美里得知在過去的零號機實驗中，源堂為了救零而徒手撬開已加熱的艙口一事。

STAGE13～15

● 源堂手掌上殘留著燒傷痕跡。那個傷痕是在**32天前**發生的事故中，為了救零而受的傷。

● 真嗣對源堂不顧自己的危險想救出零的行動感到驚訝。

● 真嗣把新的門禁卡送去零的家。

● 真嗣和零前往總部。面對透露對父親的不滿的真嗣，零斷言地說：「在這世上，我只相信碰司令一個人。」

● 第**5**使徒雷米爾在零號機的再啟動實驗中襲來。

● 雖然真嗣駕駛初號機迎擊，卻受到攻擊而意識不明。

第伍話　零、心的彼岸

● 分析回收的使徒的結果，得知固有波形信號類似人類。

● 真嗣發現源堂的手上有燒傷痕跡。

● 真嗣受律子之託，造訪零的房間送去新的門禁卡。他發現源堂的眼鏡。雖然對剛洗完澡的零神魂蕩漾，零卻沒有當一回事。

● 在前往NERV的路上，真嗣詢問關於源堂的事。當他譴責源堂時，零罕見地表現出憤怒，打了真嗣一巴掌。

● 第**5**使徒雷米爾襲來。雖然真嗣駕駛初號機出動，卻被貫穿胸口。

● 真嗣被救出，撿回一條命。使徒直接攻擊NERV總部。

福音戰士新劇場版：序

● 真嗣心情複雜地注視著親密說話的源堂和零。

● 律子把真嗣和零的門禁卡交給美里。

● 真嗣拜訪零的房間。現像是源堂的眼鏡而不加思索戴上時，零從浴室出來。兩人因為零搶回眼鏡的動作而跌倒在地。

● 兩人前往NERV總部。真嗣一說他不能相信源堂，零就露出罕見的憤怒表情打了他一巴掌。

● 第**6**使徒襲來。駕駛初號機出動的真嗣受到猛烈攻擊陷入危機時，源堂不准他撤退。而後因為美里私自決定而強制回收初號機。

漫畫版的事件

●雷米爾在NERV總部的正上方停止行動。用巨大的鑽頭企圖直接攻擊總部。

●發布命令展開屋島作戰，使用陽電子炮企圖突破敵人的絕對領域。

●初號機發射的第一發以偏離軌道告終。在緊接著第二發的期間，零號機挺身而出防禦敵人的攻擊，直接擊敗使徒。

●作戰結束後，零對飛奔而來的真嗣露出令人印象深刻的笑容。

動畫版的事件

第六話　決戰、第3新東京市

●因為美里的提議，決定匯集全日本的電力，展開集中高能量以圖一點突破的屋島作戰。

●第一發失敗。零號機遵照命令挺身而出成為擋箭牌，用第二發擊敗使徒。

●真嗣跟之前的源堂一樣，撬開艙口救出零。兩人相視而笑。

第七話　人造之物

●源堂祕密地與像加持的人物取得聯繫。

●律子訴說第二次衝擊的詳情。似乎是意指15年前在南極發現最初的使徒時，於調查期間發生不明原因的大爆炸。而NERV和EVA則是為了保護世界，避免第三次衝擊發生。

新劇場版的事件

福音戰士新劇場版：序

●作戰部長美里決定要實行屋島作戰。

●美里帶真嗣前往Central Dogma，讓他看被釘在十字架上的第2使徒夜妖。真嗣決定再次駕駛EVA。

●屋島作戰確定執行。第一發以失敗告終，真嗣放聲大哭。源堂命令零代替他當駕駛員，但是美里反對。再次被使徒攻擊時，零成為擋箭牌保護初號機。真嗣用第二發漂亮殲滅使徒。

●真嗣撬開艙口救出零。此外還喃喃自語說著第三個。

●薰甦醒過來。

●第3使徒襲來。女性駕駛員啟動EVA臨時5號機。

STAGE20 ～ 21

●第二適任者明日香來到日本。朝日本移動的途中，受到第6使徒迦基爾襲擊，以完美的操縱技巧獨立擊敗。

●真嗣和明日香在城市裡的遊樂場初次相遇。被不良少年纏上的明日香，活用超群的運動能力把他們痛打了一頓。

●美里向真嗣和零介紹明日香是第三位駕駛員。

●加持把最初的人類亞當交給源堂。明日香轉學進入真嗣就讀的學校。

第八話　不響的電話

●美里和律子出席日本重工業共同體的JA完成發表紀念會。

●舉行JA的啟動實驗時失控。因為美里的機智召集EVA，成功制止。

●在船的甲板上，明日香在真嗣等人面前登場。她跟EVA貳號機一起從德國運送至日本。

●隨同明日香從德國來出差的加持登場。他與美里的關係似乎不尋常。而明日香表現出很愛慕他的樣子。

●第6使徒迦基爾襲來。明日香認為是好機會，帶著真嗣搭上貳號機擊退。

●加持獨自一人脫離現場，把像是亞當的東西交給了源堂。明日香轉入真嗣等人的學校。

福音戰士新劇場版：破

●駕駛員在駕駛艙內跟加持通訊。她似乎是第一次駕駛EVA。

●駕駛員邊哼歌邊操縱EVA。最後自爆殲滅使徒。

●加持脫離現場。他自言自語著5號機的自爆系統順利運轉。

●真嗣和源堂暌違三年給唯掃墓。美里來接真嗣。在歸途中第7使徒襲來。

●實行任務02。貳號機從天而降華麗地殲滅使徒。

●真嗣和源堂等人仰望著被收容的貳號機，式波·明日香·蘭格雷登場。明日香是歐盟空軍上尉。

●真嗣與冬二等人在車站與加持相遇。

漫畫版的事件

● **第7使徒伊斯拉斐爾襲來**。初號機和貳號機一同迎擊，但仍在壓倒性的再生力之下陷入苦戰。之後，主動攻擊分裂成兩台的使徒核心也沒有成效而敗北。

● 美里採用同時破壞分裂成兩台的使徒核心之作戰。為了提高協調性，命令真嗣和明日香**兩人單獨生活五天**。

● 為了學成完美的一致性，真嗣和明日香睡在同一個房間。那時從明日香的口中得知她是以**試管嬰兒**的方式誕生的。

● 伊斯拉斐爾再度開始侵略。雖然強羅的防衛戰被突破，但迎擊的真嗣和明日香展現完美的一致性壓制敵人。之後同時攻擊兩個使徒的核心殲滅之。

第九話　瞬間、心心相印

動畫版的事件

● 明日香與零初次見面。

● **第7使徒伊斯拉斐爾襲來**。初號機和貳號機迎擊。貳號機把使徒斬成兩半後殘骸分裂為兩個。被反擊的初號機和貳號機同時沉沒。

● 真嗣一回到家，明日香就搬了進來。真嗣被明日香搶走房間。

● 美里採用加持的提案，同時攻擊兩個使徒。為了**加強一致性**而讓真嗣和明日香共同生活。

● 美里不在的決戰前晚，真嗣雖然想親吻睡著的明日香，但打消了念頭。

● 隔天雖然決定作戰，但最後錯失時機而失敗。真嗣和明日香起口角。

福音戰士新劇場版：破

新劇場版的事件

● 加持、源堂和冬月密談。他說**馬爾杜克計畫**受挫並交出某種樣本。源堂稱之為**尼布甲尼撒**的鑰匙。

● 明日香一回到家，明日香就搬了進來。美里下達駕駛員之間要和平相處的命令。

● 明日香在浴室驚見片片，直接裸體跑了出來。被真嗣看到後飛踢他。

● 明日香獨自在床上玩著布偶。真嗣打電話給源堂，源堂沒接。

● 源堂和冬月造訪月球表面。兩人談論著或許存在著SEELE沒有公開的**死海文書**。這時薰現身。

STAGE27～28

●加持單獨調查馬爾杜克機關。

●真嗣一回到家，明日香就搬了進來。真嗣被搶走房間而束手無策。

●美里從上尉晉升至少校。

●因為劍介的提議，舉辦升遷派對。

●零和真嗣進行各自機體的交換實驗。

●律子和摩耶針對替身系統交換意見。

第拾話　熔岩潛航者

●淺間山地震研究所在火山口發現像是使徒的生物。蛹狀的第8使徒桑德楓被確認，NERV嘗試回收。

●雖然貳號機成功回收第8使徒，但使徒卻開始羽化。初號機救了遺失刀子後陷入危機千鈞一髮的貳號機。

第拾壹話　在靜止的黑暗中

●第9使徒馬特里爾想用強力的溶解液入侵。被經由通風管抵達總部的真嗣等人殲滅。

●冬月說電源是被故意關掉的。另一方面源堂開始準備用人力來起動EVA。

●NERV總部停電。美里和加持被關在電梯裡。預備電源也無法使用。

●真嗣打電話給源堂，想告訴他有出路商談的面試，但是不被理睬。

福音戰士新劇場版：破

●加持主動向真嗣等人提出號稱社會科實習的邀請。零也參加。他們看到第二次衝擊以前的動物而喧鬧不已。

●加持將美里的過去告訴真嗣。美里親眼見過第二次衝擊。雖然她討厭埋首於研究中的父親，然而父親卻為保護美里而死去。

漫畫版的事件

STAGE28～29

●從美里與加持的對話，得知她在第二次衝擊失去父親。

●真嗣把影印的講義送去給零。

●真嗣和源堂站在唯的墳前。他們久違地交談著。

STAGE30～32

●源堂和冬月前往南極，不在的期間，**第8使徒薩哈魁爾**從印度洋上空襲來。

●美里訂立直接使用EVA的手接住使徒的作戰。真嗣一直想著源堂的事情而慢了起步，雖然作戰出現破綻，三人還是擊敗使徒。

●美里去罵真嗣的途中突然停電。美里和加持也被關在電梯裡。預備電源也無法使用。

動畫版的事件

●美里從上尉晉升至少校。

●因為劍介的提議，舉辦升遷派對。

第拾貳話　奇蹟的價值

●源堂和冬月前往南極，不在的期間，**第10使徒薩哈魁爾**從印度洋上空襲來。

●美里訂立直接用EVA的手接住使徒的作戰。

●美里向真嗣說明自己的過去。美里的雙親離婚，雖然美里一直憎恨著父親，但他在第二次衝擊時卻為保護自己而死去。真嗣把美里和父親的關係跟自己重疊。

新劇場版的事件

福音戰士新劇場版：破

●**第8使徒**襲來。源堂和冬月不在。美里訂立用三台EVA的手掌直接接住飛來的使徒之作戰。

●初號機內的真嗣不知為何覺得EVA有總令人熟悉的感覺。

●零號機、初號機、貳號機出動，殲滅使徒。在來自源堂的通訊中，真嗣被稱讚做得很好。

●明日香因為一個人什麼也辦不到而感到消沉。

●美里和律子提及關於NERV內有間諜的可能性。

●停電的隔天，美里用槍抵著想要入侵NERV Central Dogma的加持的頭。在她的身後，還有剛好在場的真嗣身影。

●在佲大的禁止進入區域內，有個被釘十字架且沒有下半身的巨人，加持將之稱為第1使徒亞當。

●真嗣和加持在水族館交談。在對話中提到SEELE和死海文書。

●三人擊敗使徒。真嗣被電話另一頭的源堂稱讚，他說：「也許我就是想聽到爸爸的稱讚才坐上EVA的。」

第拾肆話　SEELE・魂之座

●零和真嗣進行各自機體的交換實驗。

●律子想推進替身系統的開發。摩耶表現出反對態度。

●實驗中，零號機暴走將真嗣吸收。在千鈞一髮之際活動停止，倖免於難。

第拾參話　使徒・入侵

●NERV的三台超級電腦MAGI進行定期診察。

●細菌大小的第11使徒伊洛爾侵入。MAGI遭駭。

●將計就計接受病毒，第三電腦CASPER成功送入促進自爆程式。

福音戰士新劇場版：破

●之後明日香潛入真嗣的房間，特別跟他說用名字叫她也沒關係。

●學校。真嗣和明日香起口角，被冬二等人揶揄是夫妻吵架。

●明日香和光成為朋友。

●真嗣把便當交給零。

●加持出現在正在吃真嗣做的便當的美里身邊。

●零第一次對真嗣說謝謝。她對自己連跟那個人都沒說過這句話感到不知所措。

●零跟源堂吃飯。零邀請源堂跟真嗣等人一起吃飯。源堂答應。

●冬月和源堂的對話場面。

●源堂告知亞當計畫很順利，零正在進行朗基努斯之槍的工作。

第拾五話　謊言與沉默

●SEELE和源堂。源堂告知亞當計畫很順利，零正在進行朗基努斯之槍的工作。

●加持在京都祕密調查。得知跟馬爾杜克機關相關的108個企業中，有107個是偽裝的。

●SEELE的基爾議長向冬月抱怨人類補完計畫的延遲。但是源堂說所有的計畫都互有關聯。

●隔天真嗣要跟源堂去掃母親的墓。他詢問比自己跟源堂更親近的零，應該跟他說些什麼才好。

●真嗣和源堂睽違3年站在唯一的墳前。

●加持背著喝得爛醉的美里。她坦白說出以前單方面跟加持分手的理由。

福音戰士新劇場版：破

●啟動實驗與EVA的修復工作進行著。依據梵蒂岡條約，限制每一國只能有三架EVA。

●真理突然乘著降落傘降落於在屋頂上睡午覺的真嗣身上。

●真嗣在NERV的自動販賣機前遇到加持。加持帶他去自己因為興趣而種的西瓜田。

第拾六話

●明日香以很無聊為由想親吻真嗣。

●美里被加持帶回來。明日香聞到加持身上有美里殘留的香味，醒悟到二人發生過什麼事。

●隔天，美里用槍抵著想要入侵NERV Central Dogma的加持的頭。

●加持本來是政府的間諜。他說源堂雖然有察覺自己的真面目，仍然利用他。

●在敞開的禁止進入區域內，有被釘十字架且沒有下半身的巨人，加持將之稱為**第1使徒亞當**。

●認為美里和加持舊情復燃的明日香開始胡鬧，也嫉妒真嗣的同步率很高。

●**第12使徒雷里爾**襲來。雖然被真嗣消滅了，卻出現像影子般的東西並被吸收。

福音戰士新劇場版：破

●來上學的零罕見地打了招呼。她手上貼著OK繃，似乎在偷偷練習做菜。

●美里和律子都說零變了，她們手上拿著零送來的邀請卡。

●明日香也在練習做菜。明日香和美里都拿到零的邀請卡。零似乎想要調解源堂和真嗣的關係。

STAGE34～35

●冬二被選為**第四名駕駛員**。

●冬二被叫到校長室。等待他的是律子。他在那裡被告知獲選為EVA駕駛員。

●美里和加持談論關於馬爾杜克機關的祕密。

●放學途中冬二叫住真嗣，帶他回自己的家裡。

第拾七話　第四個適任者

●美里拒絕審問真嗣，以代理人身分拜訪SEELE。

●NERV第二分部突然消滅。NERV總部接收參號機。此外，移植零的人格個性的替身插入栓完成。

●配合參號機的啟動實驗，選出第四名駕駛員。

●冬二被叫到校長室。等待他的是律子。也許就是在這時被告知獲選為EVA駕駛員。

第拾六話　致死之疾，然後

●為了回收初號機而計畫執行打撈。

●意識朦朧的真嗣跟像是母親的存在在對話。接著初號機暴走，從內部打敗使徒。雖然真嗣平安生還，卻對EVA留下疑問。

福音戰士新劇場版：破

●四號機和第二分部消滅。

●真嗣跟冬二他們在放學途中買東西。冬二看到冰棒沒中獎很遺憾。

●源堂與SEELE密談。SEELE的目的似乎是利用**真正的福音戰士**的誕生和**夜妖**的復活執行某個契約。

●貳號機被歐盟回收。明日香無法接受。

STAGE41 ／ STAGE36～40

●冬二跟真嗣商量自己被選為駕駛員的事。

STAGE36～40

●雖然參號機啟動實驗開始，卻立即發生異常。被使徒侵蝕的參號機被識別為**第9使徒巴迪爾**。

●真嗣對被命令攻擊冬二所駕駛的參號機感到苦惱。雖然他無視命令想救冬二，卻被迫使用替身插入栓，藉初號機之手，**冬二被殺死**。

STAGE41

●真嗣難以忍受殺死冬二的罪惡感，無視命令將自己關在初號機內。

●連同初號機一起被監禁的真嗣怒不可遏地破壞庫房，之後由於源堂的命令而被強制離開初號機。

●真嗣因抗命、私自占據EVA等罪名而被問罪。真嗣決定不再坐上EVA。

第拾九話 ／ 第拾八話　生死的抉擇

●美里沒有告訴真嗣冬二被選為第四名駕駛員的事實。

第拾八話　生死的抉擇

●雖然參號機啟動實驗開始，卻立即發生異常。被使徒侵蝕的參號機被識別為**第13使徒巴迪爾**。

●只有真嗣一人不知道參號機的駕駛員是誰就出動了。雖然他不知其真面目，但察覺有人坐在上面而抗拒命令時，同步因源堂的指示而被使用替身插入栓的情況下，真嗣只能束手無策地看著參號機被打倒。

第拾九話

●真嗣目睹冬二從被回收的插入栓救出的畫面，理解了一切而暴跳如雷。

●真嗣因抗命、私自占據EVA等罪名而被問罪。真嗣決定不再坐上EVA。

福音戰士新劇場版：破

●替身系統的實驗開始。

●參號機延遲後抵達，啟動實驗的日子和零主辦的餐會重疊。

●參號機的實驗駕駛員決定為明日香。

●雖然執行啟動實驗，之後卻發生異常。參號機被識別為**第9使徒**。

●確信明日香駕駛參號機的真嗣無法展開攻擊。因為源堂的指令而被切換成替身系統。真嗣只能眼睜睜地讓參號機被殘暴地擊潰。

●真嗣在NERV總部上方暴跳如雷。雖然將自己關在初號機裡，卻被提高LCL壓縮濃度而失去意識。

●被源堂叫去的真嗣因抗命、私自占據EVA和恐嚇而被問罪。真嗣決定不再坐上EVA。

漫畫版的事件 ▶▶▶

- 美里送真嗣到車站。這時第10使徒塞路爾襲來。
- 加持出現於真嗣身邊，帶他去避難所。
- 零雖然嘗試駕駛初號機出擊卻被機體拒絕，於是駕駛零號機再次出擊。
- 在避難所中，加持對真嗣說出自己的過去。
- 初號機出現由替身插入栓啟動。零主動做出捨身攻擊。
- 真嗣出現在NERV總部，駕駛初號機出擊。
- 雖然奮戰不懈卻面臨活動界限。不過初號機就像回應真嗣的叫喊似地再次啟動。
- 初號機啖食使徒，自行吸收EVA系列沒有的$_2$S機關。

第拾九話　男人的戰鬥

動畫版的事件 ▶▶▶

- 美里送真嗣到車站。這時第14使徒塞路爾襲來。
- 明日香雖然奮戰不懈，但雙手和頭部卻被打飛。另一方面，至避難所卻被打飛目睹被打飛的貳號機頭部。
- 初號機拒絕由替身插入栓啟動。零全力張開絕對領域，主動做出捨身攻擊。
- 真嗣出現在NERV總部。彷彿回應再次坐上EVA的真嗣之叫喊，初號機再次啟動。
- 初號機啖食使徒，自行吸收EVA系列沒有的$_2$S機關。
- 零號機和貳號機受到重創，NERV總部半毀。初號機在把真嗣吸收的情況下被監禁。

福音戰士新劇場版：破

新劇場版的事件 ▶▶▶

- 真嗣搭乘電車後，發布緊急事態宣言。第10使徒襲來。
- 真理駕駛貳號機出擊。初號機拒絕替身插入栓。
- 零駕駛零號機突擊，跟使徒一起爆炸。真里被打飛到避難中的真嗣所在地。
- 使徒吞食零號機。真嗣決定駕駛初號機。
- 雖然真嗣應戰，但初號機卻因活動界限而停止行動。
- 「把零還來」真嗣一憤怒，初號機便再次啟動。
- 他打破使徒的核心，救出被囚禁在內部的零。
- 初號機長出翅膀，律子說第三次衝擊開始了。這時突然一把長槍從宇宙朝著使徒飛來。薰現身。

STAGE48～51

●零號機和貳號機受到重創，NERV總部半毀。初號機被監禁。

●暴走的結果，真嗣被初號機吸收。

●為了回收真嗣而計畫實行打撈。

●意識朦朧的真嗣跟像是母親的存在對話。

●開始打撈。雖然精神層面被逼入絕境的真嗣拒絕打撈，不過因為及時趕來的**零的幫助**而生還。

STAGE52

●冬月被綁架。NERV的諜報部懷疑加持而拜訪美里，扣押手槍和ID。

第貳拾話　心之貌、人之形

●律子計畫想把真嗣從初號機打撈出來。

●律子用一個月完成重組織身體、固定精神的打撈計畫重要事項。雖然有直子製作的原案，10年前也曾實行過，但結果似乎是失敗。

●雖然實行打撈計畫，EVA卻拒絕信號。美里抱著流出來的真嗣戰鬥服哭叫著。

●真嗣最後平安生還。

第貳拾壹話

●冬月被綁架。NERV的諜報部懷疑加持而拜訪美里，扣押手槍和ID。

●1999年，冬月還是大學教授時的回想。唯寫出在生物工學上令人興味盎然的報告。

福音戰士新劇場版：Q

CHECK!
●從這裡開始，劇情跟漫畫版和動畫版沒有連結。

●真嗣被從初號機救出。

●以宇宙為舞台，明日香戴著眼罩駕駛貳號機戰鬥。真嗣支援她。

●美里成為宇宙戰艦的艦長。真嗣被戴上裝有炸彈的項圈 DSS Choker。

●美里指示保護初號機是首要之務。

●看到再次出擊的貳號機，確認明日香平安無事，真嗣放心下來。

●真嗣雖然提議駕駛初號機出擊但被拒絕。

●美里的戰艦 Wunder 獲得勝利。

漫畫版的事件

●回想。冬月被指名為六分儀源堂的身分保證人而被叫到警察局。源堂是從唯口中得知冬月的事。

●秋天。唯向冬月告白正在跟源堂交往。

●2000年。第二次衝擊發生。

●2002年。源堂和唯造訪南極。得知源堂和唯已經結婚。

●聯合國發表是隕石造成第二次衝擊。

●2003年。源堂讓冬月看EVA零號機，主動邀請他來NREV。

第貳拾壹話　NERV、誕生

動畫版的事件

●冬月被指名為六分儀源堂的身分保證人而被叫到警察局。源堂是從唯口中得知冬月的事。

●秋天。唯向冬月告白正在跟源堂交往。

●2000年。第二次衝擊發生。之後一直都是夏天。

●2001年。冬月接到第二次衝擊的調查委託。源堂和冬月再會。源堂和唯結婚了，也有了小孩。

●聯合國發表第二次衝擊是大質量隕石墜落所引發。冬月對SEELE抱持疑惑。

●冬月經介紹看見跟南極地下空洞相同的空間，與正在開發MAGI的直子再會。被源堂邀請成為同伴。

福音戰士新劇場版：Q

新劇場版的事件

●副長律子為被隔離的真嗣做說明。目前因為利用初號機作為Wunder的引擎，所以不需要駕駛員。一旦真嗣駕駛EVA，DSS Choker就會運轉。

●冬二的妹妹櫻是負責管理真嗣的醫官。真嗣有種不協調感。

●真嗣得知從他被初號機吸收的第三次衝擊之後，經過長達14年的歲月。

●從初號機中發現的，只有真嗣和錄音帶隨身聽。美里說零已經不在了。

●真嗣的耳中聽到了零的聲音。

●就像在回應真嗣的叫喊，零號機衝破戰艦現身。

STAGE55

●2003年。雖然進行唯成為被實驗者的實驗，但以失敗告終。真嗣也在現場。

●一星期後，源堂帶著**人類補完計畫**回到冬月身邊。

●加持來到被綁架的冬月所在地救出他。

●加持被某人開槍射擊。

●被釋放的美里回家後發現一通電話留言。那通電話留下加持像遺言般的訊息。

●明日香偶然聽到那通訊息而大吵大鬧。真嗣也從兩人的樣子察覺加持的死亡。

第貳拾壹話　NERV、誕生

●2003年。雖然進行唯成為被實驗者的實驗，但以失敗告終。真嗣也在現場。

●一星期後，源堂帶著**人類補完計畫**回到冬月身邊。

●2010年。源堂帶著小孩子的零出現。

●直子掐住把自己稱為「老太婆」的零的脖子殺死她。直子也墜落死亡。

●Gehirn解散並組成**特務機關NERV**。

●加持被某人開槍射擊。

福音戰士新劇場版：Q

●美里不允許真嗣和零號機接觸。

●他得知現在的美里等人是以解散NERV和EVA為目的的組織**WILLE**。

●真嗣無視警告，跳到零號機上。美里猶豫要不要讓DSS Choker運轉。

●真嗣在病房甦醒，跟零再會。

●目睹荒廢的NERV總部，真嗣實際感受到14年歲月的流逝。

●雖然真嗣見到彈鋼琴的薰，但似乎沒有關於薰的記憶。

●接著真嗣在零的帶領下再次見到源堂。那裡有正在建造中的13號機。他被指示一旦時機來到，就要跟薰一起駕駛。

STAGE56

●律子為零做定期檢查。被零指出跟自己一樣的律子勃然大怒，不加思索地掐住她的脖子。

●真嗣、美里、明日香雖然久違地三人齊聚一堂吃飯，但是因為加持的死亡，氣氛並不和悅。

STAGE57

●明日香的同步率有下降的傾向。過去的記憶在干擾她。

●因為殺死冬二而不能去學校的真嗣，碰到第五名駕駛員薰。

●薰掐死真嗣帶著的小貓。

●明日香一直很暴躁。同步率最終降到勉強能啟動的指數。

第貳拾貳話　至少要像個人

●明日香的回想。明日香的母親精神崩潰住院，把布偶認定為明日香。2005年，母親終究去世。

●明日香的同步率有下降的傾向。過去的記憶在干擾她。

●全世界有七個地方開始在建造EVA到13號。

●明日香一直很暴躁。同步率最終降到勉強能啟動的指數。

福音戰士新劇場版：Q

●源堂和冬月密談。冬月說這次想用**13號機**嗎？

●真嗣再次見到薰並跟他四手連彈。真嗣開始不時地來找薰。

●薰幫真嗣修好壞掉的錄音帶隨身聽。

●真嗣掛念以前的朋友的去向。他看見薰帶真嗣前往外界，讓真嗣得知讓初號機覺醒時**第三次衝擊**的結果。**第三次衝擊**發生。

●真嗣見到冬月。因為被告知母親唯一被初號機的控制系統吸收，零是唯一的複製人而陷入混亂。

●13號機完成。

STAGE58〜60

●薰向明日香忠告，若是不敞開心胸，ＥＶＡ是不會動的。

●第11使徒亞拉爾襲來。雖然想讓零出戰，但是明日香說要當先鋒出擊，美里同意。

●明日香覺悟到若是戰鬥失敗，就會被趕下貳號機並奮而迎戰，但遭受使徒心理攻擊，被精神污染。

●使徒侵蝕明日香的精神，挖出她過去的記憶。明日香的母親因為心愛的男人被搶走的打擊而對她過度期待。

●因為使徒進一步的精神攻擊，明日香想起母親丟下她自殺的事。

●貳號機終於停止行動。雖然真嗣說要坐上初號機出戰，但是沒有得到許可。源堂指示零下去 Central Dogma 使用**朗基努斯之槍**。

第貳拾貳話　至少要像個人

●零向明日香忠告，若是不敞開心胸，ＥＶＡ是不會動的。

●第15使徒亞拉爾襲來。雖然想讓零出戰，但是明日香說要當先鋒出擊，美里同意。

●明日香覺悟到若是戰鬥失敗，就會被趕下貳號機並奮而迎戰，但遭受使徒心理攻擊，被精神污染。

●使徒侵蝕明日香的精神，挖出她過去的記憶。明日香的母親患精神病，想要跟明日香一起自殺。

●貳號機終於停止行動。雖然真嗣說要坐上初號機出戰，但是沒有得到許可。源堂指示零下去 Central Dogma 使用**朗基努斯之槍**。

福音戰士新劇場版：Q

福音戰士新劇場版：Q

●真嗣發飆說就算坐上ＥＶＡ也不會有好事。

●薰拿掉真嗣的 DSS Choker 戴在自己的脖子上。薰說 DSS Choker 是因為畏懼自己的存在才製作的道具。

●薰告訴真嗣，留在 Dogma 爆炸現場的**兩把長槍**是他的希望，那是人類補完計畫的發動關鍵。

●13號機是採用**雙插入栓系統**。

●為了防止**第四次衝擊**，真嗣決定跟薰一起駕駛13號機。

●真嗣和薰駕駛13號機也坐上 Mark9 跟來支援。零一方面，在 WILLE 感應到13號機啟動。

●13號機抵達 Central Dogma 的最深處。

STAGE62～68

- 薫在第一次同步實驗出現令人驚愕的數值。
- SEELE把薫稱為**太巴列**，命令他報告源堂的動向。
- SEELE跟源堂接觸。SEELE對沒得到許可就使用朗基努斯之槍的源堂抱持不信任感。
- **第12使徒阿米沙爾**襲來。由於初號機和貳號機仍在凍結中，零號機和貳號機出動。

STAGE61

- **薫取代明日香成為貳號機的駕駛員。**
- 零拔出一直刺在亞當身上的朗基努斯之槍，討伐位在宇宙空間的使徒。
- 美里擔憂如果亞當和EVA接觸的話會發生第三次衝擊。她對滿不在乎地繼續進行的源堂抱持疑問。

第貳拾參話　淚

- 美里重複播放加持的電話留言，並關在房間裡。明日香在光的家裡逗留。
- SEELE跟源堂接觸。朗基努斯之槍無法回收。源堂說他以殲滅使徒為優先。
- **第16使徒阿米沙爾**襲來。由於初號機和貳號機仍在凍結中，零號機和貳號機出動。

第貳拾貳話

- 零拔出一直刺在亞當身上的朗基努斯之槍，討伐位在宇宙空間的使徒。
- 美里擔憂如果亞當和EVA接觸的話會發生第三次衝擊。她對滿不在乎地繼續進行的源堂抱持疑問。

福音戰士新劇場版：Q

- 真嗣目睹夜妖的屍體和EVA Mark6的殘骸。
- 看到朗基努斯之槍和卡西烏斯之槍，薫說要將兩把槍帶回需要有兩個靈魂。因此才會有雙插入栓系統。
- 薫因為兩把槍都同時變化了形狀而感到異常。
- 駕駛貳號機的明日香現身。真里也支援她。
- 明日香發覺真嗣正駕駛著13號機。
- 貳號機和13號機展開戰鬥。明日香說你打算再次引發第三次衝擊嗎？
- 另一方面，薫沒有參加戰鬥，而是在思考明明需要兩把成對的長槍，卻是兩把同長槍的理由。
- 真嗣打倒貳號機，去拿長槍。

188

STAGE62～68

●零號機與使徒接觸，遭受侵蝕。

●薰雖然駕駛貳號機出動，但是不願暴露真面目而靜觀其變。

●零被侵蝕精神，感到心中充滿悲傷而流淚。

●源堂解除初號機的凍結。

●零得知自己希望能跟真嗣在一起的心情。擔心自己一旦不在，**絕對領域**就會消失，於是決定自爆。

●傷心的真嗣沒有回家，在薰的房間過夜。

●真嗣被告知零平安無事而飛奔至醫院。但是零沒有記憶，說自己是第三個。

●真嗣知道零還活著後，離開薰的房間回家。

第貳拾參話　涙

●零號機與使徒接觸，遭受侵蝕。

●雖然命令貳號機救出，但是同步率下降無法行動。

●零被侵蝕精神，感到心中充滿悲傷而流淚。

●源堂解除初號機的凍結。

●零得知自己希望能跟真嗣在一起的心情。擔心自己一旦不在，**絕對領域**就會消失，於是決定自爆。

●美里想要安慰真嗣卻被拒絕。

●真嗣被告知零平安無事而飛奔至醫院。但是零沒有記憶，說自己是第三個。

福音戰士新劇場版：Q

●雖然薰叫他停止行動，但真嗣還是把兩把長槍拔出。緊接著夜妖爆炸，LCL流瀉而出。

●源堂說「我們開始吧，冬月」。

●應該已經死亡的Mark6重現。明日香說第12使徒還活著。真理說光憑她們束手無策而放棄。

●13號機變得無法操縱。薰對第1使徒的自己墮落成第13個使徒感到絕望。

●源堂告訴SEELE重改寫死海文書契約的時刻到了。

●覺醒的13號機拿著兩把長槍飛上天空。世界持續毀滅，**第四次衝擊**開始。

●薰的DSS Choker發動。真嗣無法靠近薰。

STAGE71～74

- 源堂吞下亞當。
- 薰操縱貳號機前往 Central Dogma。NERV 判定薰是**第13使徒太巴列**。

STAGE68～70

- 律子代替零被交給 SEELE 受到審問。
- 律子的回想。直子掐住自己的脖子殺死她。自己也跳樓身亡。
- 律子發現正想走進人工化研究所的美里。被叫來的真嗣也現身。
- 在那裡發現 10 年前被廢棄的第一個 EVA 墳場和替身插入栓的生產工廠，也發現零的大量備用零件，但是被律子廢棄了。

漫畫版的事件

第貳拾肆話　最後的使者

- 第五名駕駛員薰出現在感到孤寂的真嗣身邊。
- 發覺操縱貳號機帶走的薰是、想把貳號機帶走的薰是**第17使徒**、真嗣被命令出擊。
- 薰發現位於地下的巨人不是亞當而是**夜妖**。

第貳拾參話　淚

- 律子代替零被交給 SEELE 受到盤問。
- 美里打開加持託付給她的膠囊，瀏覽裡面的資料。
- 律子發現正想走進人工化研究所的美里。被叫來的真嗣也現身。
- 在那裡發現 10 年前被廢棄的第一個 EVA 墳場和替身插入栓的生產工廠，也發現零的大量備用零件，但是被律子廢棄了。

動畫版的事件

福音戰士新劇場版：Q

- 為了阻止第四次衝擊，駕駛 Wunder 的美里等人現身。
- Mark6 得到初號機的力量入侵 Wunder。操縱系統陸續被攻占。
- 在激烈戰鬥的最後，貳號機在極力反擊 Mark6 的狀態下決定自爆。
- 薰對絕望的真嗣說這不是你的錯，變成第13使徒的自己才是導火線。
- 就算靈魂消失，希望和詛咒仍留在這個世界。這不是你所期望的幸福，薰向真嗣道歉。
- 13 號機用長槍刺向自己的胸口。
- 薰的腦袋被炸飛。

新劇場版的事件

190

STAGE75

● 天堂之門開啟，薰見到地下的巨人。薰察覺巨人不是亞當而是夜妖後，渴望自己死去。真嗣雖然苦惱不已還是殺了他。

● 真嗣拜訪住院中的明日香。

● 明日香患精神病並大吵大鬧。真嗣離開病房，當場放聲大哭。

最終話　在世界中心呼喚愛的怪獸

CHECK!
● 真嗣的某個日常生活。他生活在非常一般的家庭，明日香是青梅竹馬，而零是轉學生。美里變成老師。最後真嗣終於察覺自己就是自己，即使待在這裡也沒關係，他的臉上露出笑容，被大家的鼓掌聲包圍。

第貳拾伍話　終結的世界

● 薰渴望自己死亡。真嗣雖然苦惱不已還是殺了他。

● 真嗣對殺死薰之事仍苦惱不已。

CHECK!
● 描寫在人類補完計畫發動期間，真嗣等人的自問自答。

福音戰士新劇場版：Q

● 即使這樣靈魂之門仍沒關閉，真理追趕著墜落的13號機。

● 真理對真嗣打氣說至少要救公主。

● 第四次衝擊停止。

● 冬月說著「還真是慘烈的景象」，以及說著「美里的行動也在預料之外，但現在這樣就夠了」的源堂。

● 明日香撬開插入栓的艙口，救出真嗣。這時零現身。

● 明日香帶著真嗣和零移動至WILLE可以找到她們的地方。

漫畫版的事件

●最後的使徒殲滅後，SELELE實踐計畫。入侵MAEGI，派戰略自衛隊占領NERV。

●源堂的左手出現亞當之眼。源堂射擊想抓真嗣的戰自。

●美里從源堂身邊救走真嗣，引導他到初號機的所在地。

●明日香察覺母親一直在保護自己，成功復活，接二連三地擊敗戰自。

●美里得知人類補完計畫的真相，對真嗣下達救出明日香這個最後命令。她把真嗣送到初號機的所在地後，將戰自捲入自爆。

●初號機彷彿在回應真嗣想達成跟美里約定之呼喊而啟動機。拯救面臨活動界限的貳號機。

劇場版　第25話　Air

劇場版的事件

●最後的使徒殲滅後，SELELE實踐計畫。入侵MAEGI，派戰略自衛隊占領NERV。

●NERV工作人員被殘忍殺害。

●真嗣在黑暗中獨自一人抱著大腿，被美里救出。

●明日香在像母親的存在之引導下復活。駕駛貳號機接二連三地打倒戰自。

●美里把真嗣送到初號機的所在地後，將戰自捲入自爆。

●源堂和零一起前往Central Dogma。雖然律子等候在那裡，但是被源堂射殺。明日香雖然奮戰不懈，但也筋疲力盡。

●源堂為了融合把右手插入零的身體。

福音戰士新劇場版：Q

新劇場版的事件

STAGE83～LAST STAGE

●源堂和零前往夜妖的所在地。雖然律子等候在那裡，但是被源堂射殺。

●真嗣的同步率超過250%，初號機覺醒。朗基努斯之槍從大氣圈外高速回歸，刺進初號機的胸口。

●SEELE把初號機當宿體，開始儀式。

●零拒絕源堂，選擇真嗣並回歸夜妖。源堂被律子從背後射擊死亡。

●人類補完計畫發動。人類持續還原成LCL。

●世界的未來被託付在真嗣手中。真嗣再次期望有其他人存在的世界。

●黑之月毀滅，被解放的生命飄降至地上。真嗣對父母表達感謝和道別，在全新創造的世界裡走向未來。

劇場版 第26話 真心為你

●彷彿在回應真嗣目睹貳號機悽慘身影的叫喊，初號機啟動。

●SEELE把初號機當宿體，開始儀式。Geofront被炸飛，**黑之月**暴露出來。

●零拒絕跟源堂融合，與亞當一起回歸夜妖。之後將初號機和真嗣引導至自己的手掌中。

●真嗣對變成薰樣貌的夜妖解放心靈障壁。

CHECK!
●描寫真嗣的心靈糾葛，世界的未來被託付在真嗣的手中。

●夜妖的反絕對領域被物質化，包覆地球。眾人因全部合而為一而持續溶解。

福音戰士新劇場版：Q

當你捏死我時，那種感覺會留在手裡。

NEON GENESIS FINAL REPORT FOR YOUR EYES ONLY

EVANGELION

（STAGE67）
最後的使徒渚薰渴望被真嗣親手殺死，希望留在他的記憶裡。

SECTION-07

福音戰士用語集

在本章會解說在漫畫版登場、獨特且令人
印象深刻的眾多用語。希望能成為大家理
解故事的一大助力。

福音戰士▲用語集

本章節將解說漫畫版中的各種用語，希望能成為使大家更深入理解故事的助力。

【ア行】

相田劍介
（相田ケンスケ／あいだけんすけ）
第一中學2年A班的男學生。跟父親（NERV職員）兩人相依為命。是個軍事迷。2001年9月12日生，14歲。A型。

青葉茂
（青葉シゲル／あおばしげる）
隸屬NERV總部中央作戰司令室的通訊員。軍階為中尉，在發令所負責通訊、情報分析等工作。5月5日生，A型。

紅色傢伙
（赤いやつ／あかいやつ）
戰自對EVA貳號機的稱呼。

紅土之洗禮
（赤き土の禊／あかきつちのみそぎ）
把Geofront回歸夜妖之卵（黑之月）時，SEELE的成員說出的用語。雖然有個說法是把「紅」和「土」當作是人類的祖先亞當的語源，但是跟「紅土」的關係不明。洗禮在沐浴潔淨身體的宗教禮儀中，是轉而淨化和聖化對象的方法。

赤木直子
（赤木ナオコ／あかぎなおこ）
赤木律子的母親。架構MAGI的基礎理論和本體的人物。2001年，在MAGI完成的同時期自殺。

赤木律子
（赤木リツコ／あかぎりつこ）
科學家。隸屬NERV總部技術開發部技術局一課。大學畢業後進入Gehirn（2008年）。是E計畫的負責人，而且是MAGI的保守負責人。雖然和母親赤木直子一樣與碇源堂私通，但在接近人類補完計畫的結局時造反，為了報復源堂而破壞綾波零的複製品。1984年11月21日生，30歲。B型。

亞當
（アダム）
第1使徒的稱呼。在南極被發現。舊約聖經「創世紀」中是模仿神的外貌製作出來的最初人類。

亞當計畫

（アダム計畫／あだむけいかく）

意指以恢復第1使徒亞當本身為目的的專案。

綾波零

（綾波レイ／あやなみれい）

根據馬爾杜克的報告書被選出的第一適任者。EVA零號機專屬駕駛員。肉體是以前被EVA吸收的碇唯打撈起來的身體。因為有大量培養她的複製品，就算死亡也會有替補。第一個被赤木直子博士親手殺害，第二個在與第12使徒的戰鬥中死亡。雖然各自的性格都有點不一樣，但靈魂似乎全都一樣（夜妖的靈魂）。

臍帶電纜

（アンビリカル・ケーブル）

作為供給EVA活動必要電力之基本手段的有線電纜。雖然斷線時會切換內建電源，但最大輸出時只能活動一分鐘，就算用最小輸出也只能活動五分鐘。距離活

碇源堂

（碇ゲンドウ／いかりげんどう）

特務機關NERV的總司令官。擔任人工進化研究所所長之後就任現職。是人類補完計畫提倡者和負責人。與在京都大學專攻生物工學的碇於畢業後結婚，生下真嗣。1967年4月29日生，48歲。A型。舊姓六分儀。

碇真嗣

（碇シンジ／いかりしんじ）

根據馬爾杜克的報告書被選出的第三適任者。EVA初號機的專屬駕駛員。幼年時失去母親，在14歲之前跟父親分開生活。為了成為EVA的駕駛員來到第3新東京市，之後跟葛城美里（後來物流・明日香・蘭格雷也加入）同住。2001年6月6日生，14歲。A型。

動界限不到60秒時，插入栓中的照明會轉為紅色，迎接界限會切換成預備電源提供的藍色輔助照明。可以說是EVA的弱點，侵襲NERV總部的戰自有發布指示要瞄準這部分進行攻擊。源自代表臍帶的英文「Umbilical Cord」。

碇唯

（碇ユイ／いかりゆい）

碇真嗣的母親。京都大學畢業（專攻生物工學）。在E計畫實驗的意外中被EVA初號機本體吸收，靈魂留在初號機內。被EVA吸收似乎是她本身的意思。得年27歲。

伊吹摩耶

（伊吹マヤ／いぶきまや）

隸屬NERV總部技術開發部技術局一課。軍階為中尉。赤木律子的直屬部下，參與EVA的開發和運用。個性十分認真。1990年7月11日生，24歲。A型。

誘導模式
（インダクション・モード）
意指比腦波同步更優先操作槍枝
的狀態。扳機優先模式。

裡死海文書
（裡死海文書／うらしかいもん
じょ）
SEELE似乎是遵從這個文書
建造EVA，但文書的詳細內容
不明。

福音戰士
（エヴァンゲリオン）
正式名稱是「汎用決戰兵器・人
造人福音戰士」。為了實踐人類補
完計畫，投入14年的時間和龐大
經費建造而成。名稱被認為是在
舊約聖經中登場的亞當之妻夏娃
《EVA》和代表之妻夏娃
腦語「EVANGEL」的雙重命名。

領章
（襟章／えりしょう）
佩帶在制服衣領證明身分的徽
章。軍事迷相田劍介看到葛城美
里的領章線條數增加，就看出她
晉升了。

插入栓
（エントリープラグ）
EVA的駕駛員乘坐的細長膠囊
狀駕艙。會把插入栓插入EV
A頸椎部使其啟動。由於緊急時
會變成逃脫膠囊，故在內部裝備
有逃脫用火箭和降落傘。

自動彈射
（オート・エジェクション）
自動緊急脫離。清除EVA脊椎
部的裝甲板，強制射出插入栓
零號機失控時，這個機能無關是
否位於實驗場內就隨即運作，駕
駛員因此負傷。

【力行】
加持良治
（加持リョウジ／かじりょうじ）
隸屬特務機關NERV特殊監察
部。從德國第三分部跟EVA貳
號機以及第二適任者一起來到日
本，並在NERV總部工作。之
後揭曉他亦是隸屬日本國政府・
內務省調查部、祕密組織SEE
LE的三重間諜。跟美里、律子
從大學時代就開始有來往，與美
里曾為戀人關係。

活動界限
（活動限界／かつどうげんかい）
EVA的運用用語之一。EVA
是藉由來自外部或內部的電力供
給來行動。使用內藏電源可以活
動的時間最長是一分鐘，就算利
用功率增益也最多五分鐘。超過
時限在物理上就無法活動。

葛城調查隊
（かつらぎちょうさたい）
以葛城美里的父親葛城博士為隊

長集結而成的調查隊。為了調查和研究第1使徒「亞當」而至南極赴任。可以看到隊伍以六分儀源堂為首，是以 Gehirn 的成員為中心所組成。

葛城美里
（葛城ミサト／かつらぎみさと）

NERV 總部戰術作戰部作戰局第一課課長。軍階為上尉，後來晉升為上校。第2東京大學畢業後，進入 Gehirn。直到2015年上半年都在德國第三分部任職，榮升到總部後擔任作戰課課長。負責眾多使徒迎擊作戰的第一線指揮。1986年12月8日生，29歲。A型。

靈魂之屋
（カブの部屋／がふのへや）

世界的開始與結束的門扉。在希伯來人的傳說中，靈魂之屋是位於神之館的靈魂居住的房間。這個世界上的所有孩子，都是在這個房間被授予靈魂誕生的。由於麻雀看得到從靈魂之屋下來的靈

魂，所以麻雀的婉轉鳴叫聲被視為孩子誕生的前兆。當靈魂從靈魂之屋消失無蹤，就會生下沒有靈魂的孩子，麻雀會停止鳴叫。因此據說聽不到麻雀的鳴叫是世界毀滅的預兆。

基爾・洛侖茲
（キール・ローレンツ）

特務機關 NERV 最高負責人兼人類補完委員會議長。為 SEELE 中心的高齡男性，可能是德國人。

技術開發部
（技術開發部／ぎじゅつかいはつぶ）

NERV 總部內部部門。是推動整個E計畫，擁有材料工程、電磁光波軍備、誘導武器，進行一般武器開發和研究等任務的部門。

黑之月
（黒き月／くろきつき）

意指人類生命起源的「夜妖之

界毀滅的預兆。

群體
（群体／ぐんたい）

葛城美里說從人類補完計畫把人類視為「只會擠在一塊兒卻成不了大事」。所謂的群體是指藉由發芽和分裂所產生的個體互相連結。構成群體的個體擁有獨立的生活能力。

卵」，SEELE 的成員如此稱呼。後來揭曉第3新東京市地下廣闊的巨大空洞（Geofront）本身就是黑之月。

Gehirn
（ゲヒルン）

直屬人類補完委員會的調查機關。隱身在人工進化研究所背後活動，負責E計畫、推動人類補完計畫、裡死海文書解謎等任務。2010年在 MAGI 完成的同時解散，所有業務移交至特務機關 NERV。「Gehirn」是表示腦髓的德語。

原罪

（原罪／げんざい）

意指在基督教中亞當和夏娃背著神吃下智慧之果一事。這是所有人類以亞當子孫身分誕生時所背負的原罪。

光球

（光球／こうきゅう）

身為使徒唯一弱點的紅色球體，也稱為核心。EVA也被確認有跟這個相同的球體。

固有波形信號

（固有波形パターン／こゆうはけいぱたーん）

被認為是代表基因構造的詞彙。使徒和人類的固有波形信號據說雖然組成素材不同，但是信號的配置和座標卻有99.89%一致。

〔サ行〕

第三次衝擊

（サードインパクト）

預料會接在第一次衝擊、第二次衝擊之後發生的大規模災難。雖然對外說明是使徒接觸到沉睡在Central Dogma的亞當（其實是夜妖）將會引發，而NERV和EVA就是為了預防而設立，但是我們可以看到實際上讓第三次衝擊發生，正是人類補完計畫的目標。

再啟動實驗

（再起動実験／さいきどうじっけん）

在NERV總部第二實驗場舉行的EVA零號機再啟動實驗。雖然在使徒襲來的22天前實施，卻以失敗告終。

打撈

（サルベージ）

救出被EVA吸收的駕駛員，在作品中實施過兩次。第一次是在2004年的E計畫實驗中救出被EVA初號機吸收的碇唯。第二次是在第10使徒的戰鬥中救出同樣被初號機吸收的碇真嗣。前者失敗，後者真嗣從核心生還。

Geofront

（ジオフロント）

位於第3新東京市的遼闊地下深層地下都市。NERV總部座落於中央，森林和地底湖團團包圍在其四周。此外架設在周圍的線狀軌道連接第3新東京都市地上和NERV總部設施。因為人類補完計畫發動而揭曉這個Geofront正是夜妖之卵（黑之月）。

使徒

（使徒／しと）

是從生命體起源的夜妖產生的存在。有像巨大的立方體或細菌般微小的存在等等各式各樣的形狀。在基督教世界，意指耶穌為了宣揚他的教義而選出的12名弟子，被稱為十二使（門）徒。為聖靈所選擇，為了人類和神明的使命獻身效力的人也被如此稱呼。

白之月

（白き月／しろきつき）

存在於南極大陸的巨大地下空洞，規模跟位於箱根地下的空洞完全相同。

因為2004年發生的職員碰死亡事故為契機，引起世人的議論。

人格移植OS

（人格移植OS／じんかくいしょくおーえす）

第七世代的有機電腦，移植個人人格使其思考的系統。MAGI是第一號，EVA也有應用此技術。

人工進化研究所

（人工進化研究所／じんこうしんかけんきゅうじょ）

意指以聯合國直轄的社團法人名義設立於箱根的研究所。雖然看起來是在進行基因操作和基因組生物學研究，其實是人類補完委員會·調查機關Gehirn的表面設施，推動開發生物電腦和亞當再生計畫等等。該研究所的存在，

人類補完委員會

（人類補完委員会／じんるいほかんいいんかい）

主要業務是推動人類補完計畫、確保特務機關NERV的預算和監察等等。議長是基爾·洛侖茲。

人類補完計畫

（人類補完計画／じんるいほかんけいかく）

若套用葛城美里的話就是「把只會擠在一塊兒卻成不了大事的人類，全部人工進化成一個個體生物」的計畫。具體來說，似乎是藉由人為發動第三次衝擊消滅所有人類並使其捨棄人類型態後，讓人類進化至嶄新階段的計畫。SEELE負責推動，而NERV以實行機關名義存在。EVA本來好像不單只是當做兵器，而是企圖實現計畫才建造的產物，基爾·洛侖茲和碇源堂的想法對立浮上檯面，甚至發展成聯合國軍直接占領NERV總部的事態。

鈴原冬二

（鈴原トウジ／すずはらとうじ）

根據馬爾杜克的報告書選出的第四適任者。EVA參號機專屬駕駛員。關西腔和運動服是他的註冊商標。父親和祖父都在NERV上班。2001年12月26日生，14歲，B型。

聖痕

（せいこん）

意指出現在EVA初號機雙手的血痕，SEELE關係者說出的詞彙。在基督教世界意指耶穌基督在被釘十字架時，被釘入釘子的雙手雙腳、側腹，以及額頭所受的傷，也意指在信徒身體的相似位置沒有外在原因所發現的傷痕和出血。英語的「Stigma」本來的意思是被印在奴隸和牛隻身上的烙印。

精神污染
（精神汚染／せいしんおせん）

據說是EVA和駕駛員神經接續時，因某種原因發生的精神波逆流而引發的現象。

生命之樹
（生命の樹／せいめいのき）

由於人類補完計畫發動，EVA初號機變成像是樹根延伸到天上、枝葉延伸到地上的大樹。這棵上下顛倒的樹，被稱為在卡巴拉經典中可看到的「顛倒樹」。

生命之湯
（生命のスープ／せいめいのすーぷ）

關於生命起源的其中一個假說，有生命之湯的說法。首先是從被認為是地球的原始大氣成分氫、甲烷、氨、水蒸氣，受到太陽放射能量而被合成為胺基酸的有機化合物。從這裡開始會經歷幾個階段生成液狀集合體，變成生命的起源這樣的說法，這個液狀集合體稱為生命之湯，或是原始之湯。被EVA初號機吸收的碇真嗣溶入LCL的狀態，被認為是很接近原始地球的海水，生命誕生的起源。

生命之果
（生命の実／せいめいのみ）

在舊約聖經「創世紀」記載了伊甸園中央長有「分別善惡之樹」和「生命之樹」。因為人類違背神的命令吃下「分別善惡樹」的果實，而被逐出伊甸園。神為了不要讓人類也吃下生命之果，於是在伊甸園的東方安置了智天使基路冰（Cherubim）以及閃耀的火焰之劍，並命其保護通往「生命之樹」的道路。

SEELE
（ゼーレ）

從第二次衝擊發生之前就已經存在的祕密組織。隱瞞第二次衝擊的真相和使徒的存在等等，擁有凌駕國家和聯合國的權力。第二次衝擊發生後，瞞著聯合國設立人類補完委員會和特務機關NERV，建造EVA系列。雖然SEELE的目的是要讓人類進化至嶄新階段，不過由於失去朗基努斯之槍和碇源堂的造反，必須修正計畫。此外「SEELE」在德語中意指靈魂。

第二次衝擊
（セカンドインパクト）

2000年8月15日（電視版是9月13日）在南極大陸發生的世界性災難。因為環境急劇變化和之後引發的紛爭等等，半數的人類被迫死亡。聯合國針對這場災難，做出「大量隕石以光速的數10%速度飛來，墜落並衝擊南極大陸馬卡姆山而發生」這樣的發表。

接觸實驗
（接触実験／せっしょくじっけん）

在E計畫初期舉行的實驗。被認為是在嘗試直接跟EVA本體同步。在日本和德國分別是碇唯和

惣流・今日子・齊柏林以受試者身分駕駛初號機和貳號機，結果唯被核心吸收，今日子在實驗後發生精神崩潰並自殺。

Central Dogma
（セントラル・ドグマ）

意指位於NERV總部正下方的廣闊地下區域。在最深處囚禁著被處以磔刑的夜妖。

惣流・明日香・蘭格雷
（そうりゅう・あすか・らんぐれー）

根據馬爾杜克的報告書被選出的第二適任者。EVA貳號機專屬駕駛員。日德混血兒，14歲就大學畢業的才女。跟在德國第三分部建造的貳號機一同來到日本。2001年12月4日生，14歲。A型。

惣流・今日子・齊柏林
（そうりゅう・きょうこ・つぇっぺりん）

惣流・明日香・蘭格雷的母親。雖然提倡EVA的接觸實驗且自己成為受試者，但是實驗後引發精神崩潰而自殺。

惣流・明日香・蘭格雷的接觸實驗且自己成為受試者，但是實驗後引發精神崩潰而自殺。

【夕行】
第3新東京市
（第3新東京市／だいさんしんとうきょうし）

隨著第二次遷都計畫，建設於神奈川縣足柄下郡箱根町，日本國的永久首都。其真面目是假想使徒襲來的「迎擊使徒的要塞都市」。內部藏有EVA的射出口、電源供給、武器彈藥補給、支援槍炮的系統高樓林立，周邊也有配備眾多迎擊用設施。戰爭時都市中央部的成群大樓（重要設施）會收納至地下（Geofront的天花板），轉移至戰鬥型態。

來的思考和行動模式所製作而成的模擬人格。藉由讓EVA誤認有駕駛員而啟動之。也能從外部遠距離操作。

替身插入栓
（ダミープラグ）

意指以不須駕駛員即可運用EVA所開發的替身插入栓。複製EVA系列啟動關鍵的駕駛員人格資料，封入相同尺寸的插入栓之中。

替身系統
（ダミーシステム）

EVA的操縱系統之一，引用從駕駛員過去的戰鬥和實驗收集而來。

單體
（単体／たんたい）

以單一個體完結的生命體。是跟由複數的固體形成的生命體（群體）區別用的詞彙。人類補完計畫的目的是讓人類進化為「完全單體的生物」。

智慧之果
（知恵の実／ちえのみ）

在舊約聖經「創世紀」登場，「分別善惡之樹」的果實。人類因為

違背神的命令吃下這顆果實而被逐出伊甸園。

地下第2實驗場
（地下第2実験場／ちかだいにじっけんじょう）
意指存在於 Gehirn 總部・Central Dogma 內的實驗設施。EVA 的接觸實驗在這裡實施，碰唯消失無蹤。業務內容交給 NERV 管理之後，當作 EVA 的廢棄場使用。

適任者
（チルドレン）
意指直屬人類補完計畫委員會的諮詢機關馬爾杜克機關選出的，可以駕駛EVA的人類（孩子）。選出順序被稱為第一、第二、第三、第四、第五。適任者的後補人選被集中在第一中學的2−A班。

階段儀式
（通過儀礼／つうかぎれい）
意指一個人在社會上獲得新任務和新身分時舉行的儀禮。誕生、成人、結婚、死亡等均屬於此。據說具備了個人向周遭宣傳社會性變化的目的，以及祈求個人隨著變化的平安和幸福這樣的意義。

天井都市
（天井都市／てんじょうとし）
從 Geofront 內看到第3新東京市地上的重要設施被收納至地下的狀態時之表現詞彙。因為大樓等建築看起來像是從天花板顛倒長出而如此稱呼。

特殊監察部
（特殊監査部／とくしゅかんさぶ）
NERV 總部的部局之一。一般認為像直屬總司令的工作部隊一般的存在。加持良治隸屬於此。

特務機關NERV
（特務機関ネルフ／とくむきかんねるふ）
此機關為非法律規範的國際組織。2010年從全面接管人類補完委員會・調查機關 Gehirn 的業務開始運作。雖然是聯合國直轄的組織，其實是在SEELE的指揮之下，聯合國完全沒有影響力。目的是調查、研究、殲滅使徒，以及防止預期會發生的第三次衝擊。而所謂的「NERV」是代表「神經」的德語。

【ナ行】

內務省調查部
（內務省調查部／ないむしょうちょうさぶ）
日本國政府直轄的調查部門。加持良治隸屬於此，暗中偵察NERV和調查馬爾杜克機關的實際情況等等。

渚薰

（渚カヲル／なぎさかをる）

人類補完委員會送進NERV的第五適任者。雖然他不須變換核心就能跟EVA貳號機同步讓周遭大感吃驚，但真面目卻是第12使徒（如果以登場過的使徒數字來說是第13使徒）。文件上的生日跟第二次衝擊同一天。紅眼和生日以外的過往經歷被一筆勾銷這點跟綾波零一樣。被碇真嗣駕駛的EVA初號機之手像捏碎般地殲滅。

南極大陸

（南極大陸／なんきょくたいりく）

是以南極點為中心的遼闊大陸。大部分被平均厚度1700公尺的大陸冰層覆蓋。雖然發現第1使徒亞當，但是在調查時發生第二次衝擊。又由於氣溫上升冰之大陸融化，世界各地的港灣都市消失在海中。

〔八行〕

方舟

（方舟／はこぶね）

四角形的船隻。根據舊約聖經「出埃及記」，諾亞接收到神的啟示，讓成對的所有種類動物和自己的家族搭上緊急建造的巨大方舟，在大洪水中免於一死。

發令所

（発令所／はつれいじょ）

意指位於NERV總部·中央作戰室，視為軍用艦艇操縱室的司令室。作戰時司令、副司令等七名人員會聚集在此。雖然在NERV總部有數間發令所，但因為一發令所在第10使徒侵略時被破壞，現在是使用第二發令所。

信號逆流

（パルス逆流／ぱるすぎゃくりゅう）

意指神經信號從EVA流向駕駛員。一般是從駕駛員流向EVA。

光之巨人

（光の巨人／ひかりのきょじん）

第1使徒·亞當。在南極大陸確認到的巨大人型物體。因全身籠罩著光芒而如此稱呼。

日向誠

（日向マコト／ひゅうがまこと）

隸屬NERV總部中央作戰司令部作戰局第一課。主要負責輔助作戰，軍階為中尉。對上司葛城美里有好感。2月13日生，B型。

第一次衝擊

（ファーストインパクト）

約40億年前發生，地球最初的大規模災難。雖然普遍認為是隕石撞擊地球引發的，但是實際上是「夜妖之卵（黑之月）」所撞擊，為據說靈魂之屋因衝擊而開啟，為地球帶來生命。

冬月耕造
(冬月コウゾウ／ふゆつきこう
ぞう)

特務機關NERV副司令。前京都大學形而上生物學教授。在大學時代就跟碇唯及六分儀源堂相識。似乎一直相當心儀唯。4月9日生，AB型。

戰鬥服
(プラグスーツ)

EVA的駕駛員駕駛EVA時穿著的衣服。除了身體防禦以外，還有讓同步率上升的效果。從指尖到脖子一體成形(All-in-One)，具備接近潛水服等服裝之構造。

高振動粒子刀
(プログレッシブ・ナイフ)

意指EVA左肩部位的近戰用武器之標準裝備。利用經由高振動粒子所形成的刀刃將對象以分子等級切斷。貳號機用的是像美工刀的形狀，是種即使刀刃破損仍可推出後方刀刃再次使用的類型。

電木
(ベークライト)

苯酚樹脂的總稱。用在絕緣熱和電器的液體。

天堂之門
(ヘヴンズドア)

Central Dogma的最深處，通往「L.C.L PLANT」的門扉名稱。巨人夜妖被囚禁在裡面。若是根據新約聖經「若望啟示錄」，「天堂之門」似乎是表示通往死亡世界的入口。

【マ行】
馬爾杜克機關
(マルドゥク機関／まるどぅっくきかん)

為了選出EVA的駕駛員而設立，直屬人類補完委員會的諮詢機關。被確認雖然是由108家企業組成，但其中107家卻是空殼公司。另外，「馬爾杜克」是古美索不達米亞信仰的巴比倫市的都市神(或是眾神之王)，擁有50個以上的名稱。

紫色傢伙
(紫のやつ／むらさきのやつ)

戰自侵略NERV總部時，對EVA初號機如此稱呼。

【ヤ行】
一致性
(ユニゾン)

雖然英文的意思是一致、和諧的意思，一般是用來當作表示齊唱、完全一致的音樂用語。為了殲滅二身一體攻擊而來的第7使徒，被強制要求呼吸和動作必須完全一致，進行一致性的體驗訓練。這是為了熟記組成舞蹈般的攻擊架構(選曲和舞蹈由加持良治負責)，在電視版也有採用扭扭樂遊戲(Twister)的要素。

宿體

（依代／よりしろ）

意指神靈出現時成為媒介，接近神靈之物。冬月耕造則用來指綾波零對碇源堂來說是「希望的宿體」。

〔ラ行〕

夜妖

（リリス）

意指被釘在 Central Dogma 最深部「L.C.L PLANT」的巨人。被戴上刻有 SEELE 徽章的面具，雙手被椿子釘住。原先人類補完計畫是預定要用這具夜妖來進行，然而計畫因失去朗基努斯之槍而修正，改為利用 EVA 初號機補完。而後基爾‧洛侖茲從「夜妖是亞當的第一任妻子，兩人之間誕生了惡魔和精靈」這個傳說。

的分身」這件事察覺初號機似乎是從夜妖複製的。在基督教，中世紀以後產生的「夜妖是亞當的第一任妻子，兩人之間誕生了惡魔和精靈」這個傳說。

夜妖之卵

（リリスの卵／りりすのたまご）

被視為人類生命起源的巨大球狀物體。約40億年前，夜妖之卵猛烈撞擊尚無生命存在的地球（第一次衝擊）。據說「靈魂之屋」因當時的衝擊敞開，生命誕生在充滿LCL（生命之湯）的地上。即黑之月。

莉莉姆

（リリン）

渚薰用來意指人類的用語。根據基督教世界中世紀以後產生的傳承，所謂的莉莉姆是亞當和第一任妻子夜妖（又譯莉莉絲）之間生下的孩子。莉莉姆後來變成會攻擊新生兒、或是誘惑沉睡男性的惡魔。

朗基努斯之槍

（ロンギヌスの槍／ろんぎぬすのやり）

插在夜妖胸部的螺旋狀長槍。本來在南極，被碇源堂等人在碇唯的忌日之後親自回收。雖然殲滅了衛星軌道上的第10使徒，但順勢移動至月球軌道而無法回收。原先並不是當作武器，似乎是預定要用來讓夜妖發動人類補完計畫。朗基努斯之槍在基督教世界是在釘十字架時刺在耶穌側腹的長槍，朗基努斯是刺上長槍的士兵之名。在歐洲各地存在著被視為遺物的物品。

【A】

A10神經
（A10神経／えーじゅうしんけい）

存在於人類腦幹的神經系統，除了認知、記憶和完成運動等高階大腦功能以外，也與不安、恐懼、幸福感和快樂等情緒有關。是EVA和駕駛員的腦神經結合的重點。

AI801
（AI801／えーはちぜろいち）

意指日本政府對NERV發布緊急處置的暗號。以NERV企圖引發第三次衝擊為由，促使總部和平將其轉讓。表示「包括特務機關NERV的特殊條文暨法律保護失效、及其指揮權由日本政府接收」。

絕對領域
（A・T・フィールド／えーてぃーふぃーるど）

使徒及EVA展開的防護罩之東西。是一種「絕對不可侵犯之

【B】

BC兵器
（BC兵器／びーしーへいき）

生物化學兵器。意指毒氣和細菌武器。青葉茂擔心戰自入侵NERV時使用這個兵器。

Bダナン型防壁
（Bダナン型防壁／びーだなんがたぼうへき）

MAGI自律防禦系統（對抗駭客入侵的程式）。啟動本程式後的六十二小時可以令來自外部的入侵無效。別稱「666防壁」。

領域」，物理性障壁。後來可得知人類也擁有絕對領域。渚薰把絕對領域解說為「每個人都擁有的心靈障壁」。

【E】

E計畫
（E計画／いーけいかく）

正式名稱為「亞當再生計畫」。目

EP2式打撈工作步驟大綱
（EP2式サルベージ作業手順要綱／いーぴーにしきさるべーじさぎょうてじゅんようこう）

以救出被EVA初號機吸收的碇真嗣為目的而策劃的打撈工作計畫。

EVA参號機
（EVA3号機／えづあさんごうき）

2015年或是2016年建造，制式型美國製EVA系列。在日本的啟動本實驗中被使徒佔，遭EVA初號機處置。由鈴原冬二駕駛。

EVA初號機
（エヴァ初号機／えづぁしょごうき）

2014年建造，實驗型日本製EVA系列。緊接在零號機之後於NERV總部建造，雖然是投

的是利用亞當製造出EVA（夏娃）。

入實戰的第一架EVA，卻展現出沒有插入栓也能運作、超越活動界限的行動、暴走等出乎預料的諸多行動。由碇真嗣駕駛。

EVA零號機

（エヴァ零号機／えづぁぜろごうき）

2014年建造，試作型日本製EVA系列。是全世界第一架開發、建造的福音戰士，由綾波零駕駛。雖然在屋島作戰時嚴重毀損，不過經過修理和改良，順利再次出任。

EVA貳號機

（EVA2號機／えづぁにごうき）

2015年建造，制式型準德國製EVA系列。從德國運送至日本的途中，在與第6使徒爆發的戰鬥中經歷實戰，之後在第3新東京市擔任迎擊使徒的任務。由惣流・明日香・蘭格雷駕駛。

【L】

LCL

注入插入栓內用來連結同步用的液體。質地黏稠，有像血液般的腥臭味。讓駕駛員和EVA精神面連接，直接將氧氣送入肺部，具備精神面和物理面保護等功能。

LCL壓縮濃度

（えるしーえるあっしゅくのうど）

意指插入栓內的LCL濃度。利用外部操作讓濃度上升，可以讓駕駛員引發氧氣中毒，使其失去意識。

LCL PURITY

LCL的純度之意。純度低下時血液般的臭味就會增強，純度低於插入栓內的駕駛員帶來危險。被認為是用來降低LCL的含氧濃度。

【M】

MAGI

「Super Computer MAGI SYSTEM」可以說是NERV頭腦的超級電腦。赤木直子建構基礎理論，由赤木律子更新系統。是以三台三系統的電腦所構成，經過MELCHIOR-1、BALTHASAR-2、CASPER-3協商後下達決定。各台電腦上有反應出赤木直子身為科學家、母親和女人的思考模式之人格移植OS。在基督教世界中「MAGI」是新約聖經裡登場的東方三賢者。他們帶來黃金（Mechior）、乳香（Balthasar）、沒藥（Casper）祝福耶穌誕生。雖然實際造訪的只有一個人，但也有物品三項＝三位賢者這樣的傳承。

MODE：D

（もーど・でぃー）

EVA零號機自爆程式。拉起藏在駕駛艙座椅內的拉桿使之運作。

【Ｎ】
N2兵器
（N2兵器／えぬつーへいき）

聯合國軍隊和戰自擁有的非核兵器之總稱。雖然無法殲滅使徒，但仍然具備可阻礙其前進程度的破壞力。由於不會產生殘留放射能，也能在市區附近使用。有地雷、航空深水炸彈等種類。

【Ｒ】
REFUSED

意味著「拒絕」的英語。EVA初號機沒有接受REI-00替身插入栓時，NREV總部司令室的螢幕上顯示了這個訊息。

【Ｓ】
S機關
（2 S機関／えすつーきかん）

給予使徒無限自我再生能力和活動能力的機關。EVA初號機利用捕食第10使徒成功獲得這個機關。也被認為是在南極大陸發現這個機關。

的「光之巨人」的動力源。

【０】
0001-137-22

綾波零的NERV ID卡（更新卡片）的登錄號碼。在電視版是碇真嗣的號碼。

【１】
108
（ひとまるはち）

使用替身插入栓啟動初號機時的步驟號碼。念法是「邀洞八（日文念法為 HITO MARU HACHI）」。在軍隊為了防止誤認數字，把0稱為洞（MARU），1稱為邀（HITO），2稱為兩（FUTA），4稱為四（YONN）、7稱為栁（NANA）。

【２】
2-A

第一中學2年A組。相田劍介、

綾波零、碇真嗣、鈴原冬二、惣流·明日香·蘭格雷所屬的班級。班長是洞木光。

【３】
笨蛋3人組
（3バカトリオ／さんばかとりお）

意指相田劍介、碇真嗣、鈴原冬二這三人，第一中學的女學生們如此稱呼。

32·8%

在野邊山迎擊戰中，用替身系統再次啟動初號機時，螢幕上無法顯示的感情粒子比例。

303病房

NERV總部附屬中央病院的病房號碼。惣流·明日香·蘭格雷被收容在此。

334

設置在第3新東京市內的避難所

【5】
52號線性軌道
（52番リニアレール／ごじゅう
にばんりにあれーる）
意指位於NERV總部的地上射
意指位於NERV總部的地上射

【5】
402號室
住宅區的房間號碼。綾波零住在
這裡。

【4】
400%
在與第10使徒的戰鬥中，EVA
初號機所紀錄的同步率。這個數
字出現後，真嗣就被初號機的核
心吸收。

號碼。出入口的地板上有「第
334地下避難所（GEOS
HELTER334）」總面積
2000平方公尺 最大容納人員
250名 第3新東京市防災課」
的字樣。在市內有數個避難所，
緊急時會開放給居民使用。

出用線性軌道。被入侵的戰自炸
毀。

【9】
99‧89%
表示人類的基因和使徒的固有波
形信號有多少一致性的數值。

【7】
707
特務機關NERV關係者的暗
語，意指第一中學。代號707。

【6】
62小時
（62時間／ろくじゅうにじかん）
因為MAGI的自律防禦系統B
ダナン型防壁（第666防壁）
開啟，可使外部入侵（駭客等）
無效化的時間。

不對…

我想要的

不是這隻手……

（STAGE87）
零說出這句話並拒絕源堂
想跟夜妖靈魂融合而伸出
的手。

SECTION-08

新劇場版之謎

在本章會整理散布在新劇場版系列中的眾多謎題，並藉以鑑賞下一部作品。

《福音戰士新劇場版》所浮出的眾多新謎題

▼ 原本預計應該完結了，卻只公開到第三部作品

2006年發表製作的《福音戰士新劇場版》系列，截至目前為止公開的是全四部作品之中的《序》、《破》、《Q》三部作品。當初預定應該會在2008年完結，但目前最終作品《新福音戰士劇場版：‖》的公開日仍尚未決定。

以前的電視版和舊劇場版中留下來的謎題，會不會在《新劇場版》終於真相大白呢？觀眾們都抱著這樣的期待，然而目前的狀況是反而出現更多的謎題。就讓我們循序漸進為大家介紹這些謎題吧。

▼ 《序》 基本上是之前作品的重製版

經過幾次的延期，第一部作品《序》在2007年9月公開。雖然基本上是沿襲電視系列第壹話到第六話為止的劇情，不過就像如同在電視版中被當作是「第3使徒」的薩基爾變

214

成「第4使徒」一樣，使徒的順序逐一往後推，薰甚至在比電視系列還要早的階段就登場，在設定上看得出差異，也浮現出其他謎題。

▼ 巨大人型的白線代表什麼意義呢？

在《序》的開頭有描寫毀壞的街景，然後出現用白線描繪的巨大人型。雖然形狀像殺人事件驗證現場的人型，但是跟周圍的大樓殘骸相比，可以看出比一般人類要大上許多。描繪出人型的用意究竟是什麼呢？是誰畫出那麼大的人型呢？在劇場版中完全沒有提到這件事。

▼ 《破》有新角色登場，描寫了跟之前不同的世界觀

2009年6月公開的第二部作品《破》，是以描寫電視系列中第八話到第拾九話之劇情的作品製作而成。只是與基本上幾乎承襲電視系列的《序》相較之下，以在《破》登場的新角色真希波・真理・伊拉絲多莉亞斯起始，也有出現沒有在電視系列登場的新福音戰士和使徒。此外，原有角色不僅明日香的名字從「惣流」變更為「式波」，真嗣和零等角色的個性也變得比電視系列更加積極，可以看到對他人的態度也比以前更為主動的部分。

此外在劇情也表現出不同於電視版的獨自發展，因為這樣，在《破》的作品中便產生好幾個新謎題。

謎題2 ▼ 真理說的「目的」是什麼呢?

在《破》以福音戰士假設5號機的駕駛員身分登場的真理,在劇場版中有「因為自己的目的把大人捲入其中而感到畏縮」這句台詞。她是基於怎樣的目的進入NERV並坐上EVA,在《破》甚至是《Q》都沒有說清楚講明白。

謎題3 ▼ 薫的發言代表世界的「輪迴」?

在《序》有說過「又是第三個嗎?你還是一樣沒變呢」、「真期待見到你啊。碇真嗣」,即便是在見到真嗣之前,薫仍說出像是已知其存在一般的台詞。在《破》也留下「好了,約定的時刻到了,碇真嗣」、「這次一定只讓你獲得幸福」,暗示過去沒有讓真嗣得到幸福的話語。從台詞中浮現出「《新劇場版》描寫的世界時間軸會不會是輪迴的呢」這樣的假設。

▼《Q》沒有說明的急速發展引發批評,新謎題大量出現

從一開始預定為《急》變更了標題的《Q》在2012年11月公開。跟前兩部作品相比上映戲院增加,雖然觀眾人數和上映收入都隨之大幅增加、極為成功,但是劇情大幅脫離電視版和舊劇場版,以及前作《破》的劇情和世界觀都沒有特別詳細說明就直接發展,因而產生了更多新謎題。

謎題4 ▼ 14年之間究竟發生什麼事？

《Q》的舞台是自《破》經過了14年歲月之後。美里和律子等人組成與NERV敵對，名為「WILLE」的組織，明日香和真理也跟她們一起行動。然後真嗣從長眠中甦醒，美里等人的態度卻不同於以前，對他異常冷淡，令他受到彷彿罪犯般的對待。

關於在14年之間究竟發生什麼事，美里等人為何會跟NERV敵對，還有真嗣為何會受到那種待遇，雖然從登場人物的口中有片斷地訴說，但是在作品中並沒有具體描寫。因此「空白」的14年間成為一大謎題。

謎題5 ▼ 真嗣、明日香、真理的年齡為什麼沒有增加？

因為經過14年，美里等人的樣貌都各自隨著年齡有所變化，但是真嗣、明日香和真理三人，明日香頂多戴著在《破》中沒有戴的眼罩，樣貌都像是年齡沒有增長一般毫無變化。

明日香對自己樣貌沒有變化，是用「EVA的詛咒」這個詞彙來描述，但是沒有說明白具體來說是怎麼回事。此外也沒提及真嗣和真理的樣貌沒有變化，是否也是因為「EVA的詛咒」呢？

謎題6 ▼ 《Q》的零跟之前是不同人嗎？

在《破》有描寫真嗣救出並打撈被第10使徒捕食、連同駕駛的EVA零號機一起被核心吸收的零。但是真嗣在《Q》從律子口中卻聽說零不在初號機裡。

然而在那之後，穿著漆黑戰鬥服的零出現，真嗣追著她前往NERV總部。不過零本人跟《破》相比不但缺乏情感起伏，而且也不記得被真嗣救過，包括冬月對真嗣說「零仍在初號機裡」的說明來思考，就算容姿相同，她跟《破》的零是完全不一樣的人的可能性很高。

謎題7 ▼ 加持的後續消息呢？

在《破》登場過的加持在《Q》完全沒有出現，名字也只有在WILLE的艦艇AAA Wunder 的技師高雄浩二（高雄コウジ）形容美里的戰術時提到，「是個比加持提過還要有趣的艦長呢」這個場面出現而已，完全是消息不明的狀況。

謎題8 ▼ 明日香、真嗣、零不是「人類」嗎？

《Q》的尾聲，明日香跟真嗣和零邊走邊說「這裡的L結界密度太強，不會有人來救我們」、「我們移動到接近夜妖的地方去吧」這些發言。「L結界密度」這個詞彙本身的含意在作品中沒有具體提及，不過從這句台詞可以得知在「L結界密度」強的地方，莉莉姆也就是人類不能靠近。若是那樣，在那種地方能一如往常行動的明日香等人，應該可以把她們視為不是莉莉姆吧？

謎題9 ▼ SEELE的真面目和其目的為何？

在電視版及舊劇場版，SEELE被描寫為NERV的上層組織、給予源堂指示之幕後黑手般的存在。雖然成員們的樣貌很明顯是人類，但是在《Q》被描繪為石板，而且從他們

218

在冬月切斷電源後一個個消失身影，會讓人認為他們就像投影一般沒有實體。源堂說「諸位賜予我們文明」的ＳＥＥＬＥ的真面目究竟是什麼？然後據說他們與夜妖交換的契約又是什麼？眾多的問題仍包覆著謎團。

▼ 現在留下的眾多謎題，會在下一部作品解釋清楚嗎？

特別是《Q》公開後眾多謎題一湧而出，新劇場版不僅引發廣大議論，而且更產生各種形態的爭論和考察。那麼在應該會完結的下一部作品，真的會如大家的預測解釋清楚嗎？

《ＥＶＡ》終於要完結!?《新・福音戰士劇場版:‖》

▼引發各式各樣猜測的下一部

真嗣知道自己的罪孽深重，又失去了本來深信已得救的零，而且親眼目睹薰的死亡，變成精神崩潰狀態。明日香拉著他的手，為了與WILLE順利會合，與步履蹣跚的零一起走在紅色沙漠上……這是在《Q》最後描繪的光景。

以下一部名義發表的劇場版標題是《新・福音戰士劇場版:‖》（ＥＶＡＮＧＥＬＩＯＮ 3.0+1.0）。這個「:‖」跟樂譜代表「返回開頭」意思的「反覆記號」很相似，也被認為是「再一次回到故事開頭」的含意。此外，當把「:」看成是表示分段的「冒號」，從「‖」在樂譜是代表「樂曲結束」的「終止記號」這件事來看，或許意味著《ＥＶＡ》會在這一部結束吧。從副標題的「3.0+1.0」這個數字，讓人聯想到《Q》和《序》，也可能是重新編輯那兩部作品吧。

下一部作品就像這樣光是標題也能引發各種深入解讀，而在預告影像中隨著像貳號機和8號機合體的ＥＶＡ揮舞著劍，不斷打倒大量形似ＥＶＡ的巨人的勇猛身影，有播放著以下

這段解說。

「碇真嗣失去生存力量繼續自我放逐。千里迢迢抵達的地方給予他希望。補完計畫終於於發動。WILLE為了阻止最終衝擊而挑戰最終決戰。Wunder 劃破天際。EVA 8＋2號機奔跑在紅色大地上。下部《新・福音戰士劇場版》那麼～服務直到最後吧！」

如果就像這個影片預告所呈現的，應該可以在下一部看到《Q》的劇情後續。可是，因為《破》公開時播出的《Q》預告影像跟**實際公開的《Q》內容相差懸殊**（《破》和《Q》之間相隔14年的可能性很高），所以這個預告動畫**也不能完全相信**。但是，這個預告影像的解說中，有出現帶著「**最終衝擊**」這個字詞，而且在預告影像中一定會出現的美里的「**服務**」之後，有追加**至今從未出現過的「直到最後」這句話**，再加上官方網站的下一部作品網頁的網址是「**final**」，從這些重點我們認為下一部是**描寫《EVA》結局的可能性非常高**。

究竟**故事真的會迎接結局**嗎？或者這些是謎團，**反而會描寫全新的展開**，這也是非常有可能的。無論會是怎樣的形式，下一部是《EVA》**這個故事的一個終點**，這應該是不會錯的吧。

參考文獻

●貞本義行『新世紀エヴァンゲリオン』1〜13 角川書店

●『ヤングエース』角川書店

●ガイナックス 編『エヴァンゲリオン絵コンテ集』1〜5 富士見書房

●庵野秀明『EVANGELION ORIGINAL』1〜3 富士見書房

●庵野秀明『THE END OF EVANGELION—僕という記号』幻冬舎

●大泉実成編『庵野秀明 スキゾ・エヴァンゲリオン』太田出版

●竹熊健太郎 編『庵野秀明 パラノ・エヴァンゲリオン』太田出版

●北村正裕『完本 エヴァンゲリオン解読 そして夢の続き』静山社

●山内志朗『天使の記号学』岩波書店

●D・クリスティ＝マレイ『異端の歴史』教文館

●『世界の名著15 プロティノス・ポルピュリオス・プロクロス』中央公論新社

●C・G・ユング『元型論』紀伊國屋書店

222

● 荒井献 『原始キリスト教とグノーシス主義』 岩波書店

● 荒井献 『トマスによる福音書』 講談社

● ジェームス・C・ヴァンダーカム 『死海文書のすべて』 青土社

● ゼブ・ベン・シモン・ハレヴィ 『カバラ入門──生命の木』 出帆新社

● 『ナグ・ハマディ文書』 1〜4 岩波書店

● 大貫隆 『グノーシスの神話』 講談社

● 永井豪 『デビルマン』 1〜5 講談社

● 小谷真理 『聖母エヴァンゲリオン』 マガジンハウス

● 新世紀福音協会 『完結編エヴァンゲリオン完全攻略読本』 三一書房

● 映画パンフレット 『新世紀エヴァンゲリオン劇場版 Air/まごころを、君に』

● 『ニュータイプ』 12月号増刊 「キミたちの知らない エヴァンゲリオン」 KADOKAWA

※本參考文獻為日文原書名稱及日本出版社，由於無法明確查明是否有相關繁體中文版，在此便無將參考文獻譯成中文，敬請見諒。

國家圖書館出版品預行編目 (CIP) 資料

超機密新世紀福音戰士最終研究報告書：
徹底揭曝【人類補完計畫】之全貌!! ／ 人
類補完計畫監視委員會編著；廖婉伶翻譯.
-- 初版. -- 新北市：大風文創，2016.03
　　面；　　公分. -- (COMIX 愛動漫；12)
　　譯自：超機密 新世紀エヴァンゲリオン 最
終報告書
　　ISBN 978-986-92625-8-3(平裝)

1. 動漫 2. 讀物研究
956.6　　　104028307

COMIX 愛動漫 012

超機密 新世紀福音戰士 最終研究報告書

徹底揭曝【人類補完計畫】之全貌!!

編　　著／人類補完計畫監視委員會
翻　　譯／廖婉伶
校　　對／鍾明秀
主　　編／陳琬綾
編輯企劃／大風文化
發 行 人／張英利
出 版 者／大風文創股份有限公司
電　　話／(02)2218-0701
傳　　真／(02)2218-0704
E-Mail ／ rphsale@gmail.com
Facebook ／大風文創粉絲團
　　　　　https://www.facebook.com/windwindinternational
地　　址／ 231 新北市新店區中正路 499 號 4 樓

初版十四刷／ 2023 年 11 月
定　　價／新台幣 250 元

NEON GENESIS EVANGELION Final report For your eyes only
Copyright © 2014 by Bunkasha
First Published in Japan in 2014 by BUNKASHA PUBLISHING CO., LTD.
Complex Chinese Translation copyright © 2016 by RAINBOW
PRODUCTION HOUSE CORP. Through Future View Technology Ltd.
All rights reserved